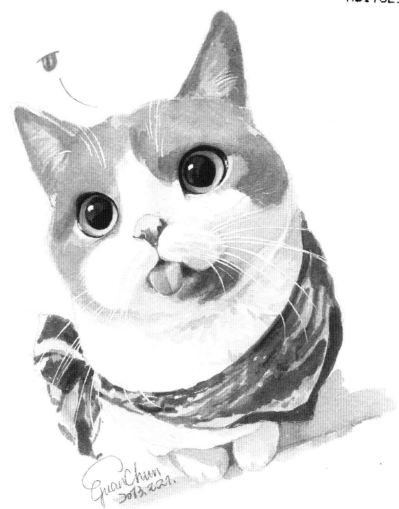

고양이에게 그려준
러브레터

고양이에게 그려준 러브레터

1판 1쇄 인쇄 | 2018년 8월 21일
1판 1쇄 발행 | 2018년 8월 28일

지은이 관춘
옮긴이 김미숙
펴낸이 김기옥

실용본부장 박재성
편집 박인애
영업 김선주
커뮤니케이션 플래너 서지운
지원 고광현, 김형식, 임민진

디자인 상：想 컴퍼니
인쇄·제본 민언프린텍

펴낸곳 한스미디어(한즈미디어(주))
주소 121-839 서울시 마포구 양화로 11길 13(서교동, 강원빌딩 5층)
전화 02-707-0337 | 팩스 02-707-0198 | 홈페이지 www.hansmedia.com
출판신고번호 제313-2003-227호 | 신고일자 2003년 6월 25일

ISBN 979-11-6007-298-3 13650

고양이에게 그려준
러브레터

일러두기

* 원서의 고양이 품종 중 '中华田园猫'는 '중국 시골 고양이'로 표기하였으며, '美国田园猫'는 '미국 시골 고양이', '外国田园猫'는 '외국 시골 고양이'로 표기하였습니다.
* 본문 속 고양이의 이름, 중국의 지명, 웨이보 아이디는 모두 중국어 발음으로 표기하였으며, 이는 국립국어원의 외래어표기법을 따릅니다.
* 'WINSOR & NEWTON'은 '윈저앤뉴튼'으로 표기하였으며, 'Arches'는 '아르쉬', 'Fontenay'는 '폰테네'로 표기하였습니다.
* 본문의 각주는 역자 주입니다.

나의 마음과 이 책을 모든 고양이와 고양이를 사랑하는
"집사"에게 바칩니다.

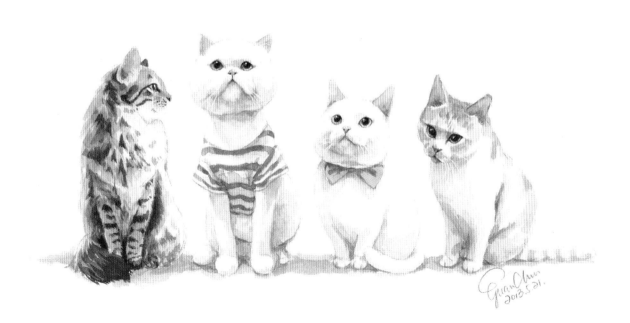

Dear kitties,

You never trust people easily.
You won't love some one, no mater what they do for you.
While you'll be dead set on some one and will never leave them, no mater how hard the life is. Sometimes it will take us very long time to get your love. But sometimes it only costs one second.
You are so smart to know when to leave and stay by one single glance.
You are obstinate and proud. You never follow blindly. You are nature born unique species.
You are soft on the inside but hard on the outside. You are not very good at expressing your feelings. Therefore when you put your lovely heads on our hands unsuspectingly one day, our hearts melt.
Even sometimes you are really lazy, we know that you are enjoy the best time with us.
You choose to love or leave by instinct. Instead of depending on us, you are depended by us.
You are unique as same as us.

I wish every kitty in my book will be happy forever, and may the book bring joy and happiness to us all. We love you!

Hugs and kisses!

Yours sincerely,
Guan chun
March. 2013.

러브레터 한 통

사랑하는 고양이에게

너희들은 사람을 잘 믿지 않아.
너희들이 좋아하지 않으면, 우리가 온갖 좋은 것들로 아무리 달래고 달래도 헛수고였어.
너희들은 좋아하게 되면 무조건 따라 가. 생활이 어려워 도처를 떠돌아도 상관하지 않고, 아무리 쫓아내도 떠나지 않아.
우리가 너희들의 사랑을 얻으려면 아주 긴 시간이 필요할 때도 있지만, 때론 찰나의 순간만으로도 충분해.
너희들은 아주 똑똑해서 눈빛 하나로 뒹굴며 응석을 부려야 할지 조용히 비켜야 할지를 알아채곤 해.
너희들은 고집이 세고 자존심이 강해서 절대 무조건적으로 순종하지 않아. 천성적으로 남다르고 독특해.
너희들은 무심하고 차가워 보이지만 사실은 따뜻한 마음을 지녔어. 단지 자신의 감정을 표현하는 데 서툴 뿐이야.
그래서 어느 날 문득, 너희들이 아무런 경계심 없이 우리 손바닥에 머리를 내려놓으면 우리는 온 세상을 가진 듯 마음이 녹아내려.
어떤 때 너희들은 몹시 게을러 보이지만, 그건 우리와 함께 행복을 누리는 거란 걸 알아.
너희들은 너희의 본능에 따라 사랑과 이별을 선택할 뿐 결코 우리를 의지하지 않아. 오히려 우리가 너희에게 의지하는 거 같아.
마치 우리가 너희를 아주 사랑하듯이, 이건 너희의 독특한 성격이야.

이 책 속의 모든 고양이가 항상 즐겁고 행복하길 바라. 그리고 이 책이 우리 모두에게 즐거움과 행복을 주면 좋겠어.
우리는 너희들을 사랑해!

사랑을 담아,

너희에게 가장 진실한 관춘
March. 2013

Contents

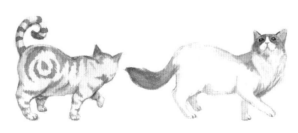
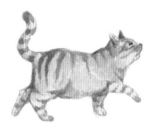

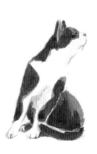

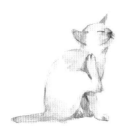
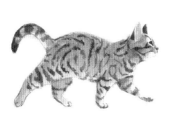

무엇인가를 하고자 한다면 먼저 도구 사용법을 알아야 해요.
수채화를 그리려면 어떤 재료가 필요한지 살펴본 뒤
수채화의 기본 기법을 익혀볼게요.

함께 준비 운동 하기

고양이에게 초상화를 그려주기 전에
함께 준비 운동을 해봐요.

세목
(Hot pressed)

중목
(Cold pressed)

황목
(Rough)

수채화지

왜 반드시 수채화지를 사용해야 할까요? 수채화지는 흡수성이 아주 강해서 수채화 물감의 특별한 매력을 표현하는 데 아주 적합할 뿐만 아니라 일반 종이보다 신축성이 좋아요. 수채화지는 물을 만나면 변형되지만, 마르면 아주 잘 복원된답니다.

수채화지의 종류는 매우 다양해요. 종이 표면의 질감이 매끄러운 세목이 있고, 표면에 결이 있는 중목과 황목 등이 있어요. 표면이 매끄러운 수채화지는 세밀한 표현을 할 때 적합해요. 그러나 비교적 높은 수준의 회화 기법이 필요하죠. 표면이 너무 거친 수채화지는 관리가 어렵고, 지나치게 거친 결이 색을 칠할 때 방해가 되기도 해요. 하지만 넓은 면적을 색칠하거나 특수한 효과를 가진 풍경화에는 적합합니다.

고양이의 초상화를 그리기 위해서는 표면에 결이 조금 있는 중간 정도의 거친 수채화지를 선택하는 것이 좋아요. 이런 종이는 고양이의 털과 같이 세밀한 부분을 그릴 때 마치 살아있는 것과 같은 생동감을 더해줘요.

수채화지를 한 장 사용하여 그림을 그릴 때는 일반적으로 종이를 고정해야 해요. 그래야 그림을 그릴 때 종이가 울지 않아요. 맑은 물에 적신 수채화지를 종이 테이

프로 화판(이젤)에 단단히 고정한 뒤에 그리기 시작하세요. 고양이 초상화를 그릴 때는 사면이 모두 붙어 있는 수채화 스케치북을 선택해도 돼요. 이런 종이를 선택하면 표구 종이를 사용하는 단계를 생략할 수 있어 편리해요. 그림을 다 그리면 화판에 고정했던 종이를 펑나이프로 살살 조심해서 떼어내면 완성이에요. 이렇게 하면 액자에 넣어서 집에 걸어두기도 아주 편리해요.

수채화지는 두께도 다양해요. 얇은 수채화지는 색상을 선명하게 하는 효과가 있는 반면, 종이가 두꺼울수록 물을 더 잘 흡수하기 때문에, 두꺼운 수채화지는 색상이 종이 위에서 회색톤에 가까워질 수 있어요. 다양한 질감의 종이로 연습을 하다 보면 자신이 가장 좋아하는 질감의 종이를 선택할 수 있어요.

종이를 선택할 때는 최대한 품질이 좋은 수채화지를 선택하는 것이 좋아요. 종이 품질이 수채화의 표현력에 아주 큰 영향을 미치기 때문이에요.

이 책에 나오는 고양이 초상화는
중간 정도의 거친 무늬 수채화지인
아르쉬(Arches) 300g/㎡과
100% 코튼 제품인 폰테네(Fontenay)
300g/㎡에 그렸다냥.

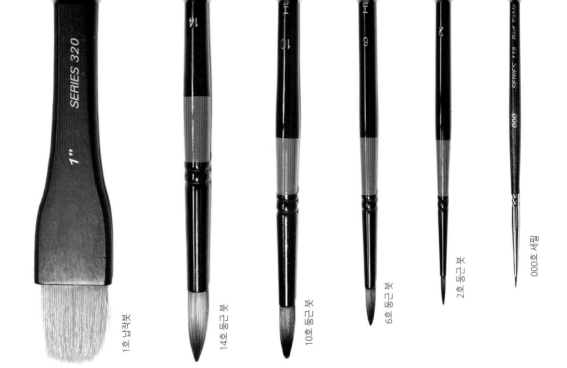

1호 납작붓

14호 둥근 붓

10호 둥근 붓

6호 둥근 붓

2호 둥근 붓

000호 세필

수채화 붓

수채화 붓은 납작붓과 둥근 붓으로 나뉘며, 붓의 모질에는 나일론, 족제비털, 양털 담비털이 있어요. 붓마다 가격과 기능도 달라요.
붓은 기본적으로 붓머리가 흡수성이 좋으며 부드럽고 탄성도가 높고, 붓끝이 좀 날카로운 것을 선택해야 해요.

초보자가 사용하기에는 가격이 적당한 양털 붓이 적합해요.
고양이 초상화 그리는 방법을 배울 때, 붓은 많이 필요 없어요. 앞에서 말한 몇 개의 붓이면 충분해요.

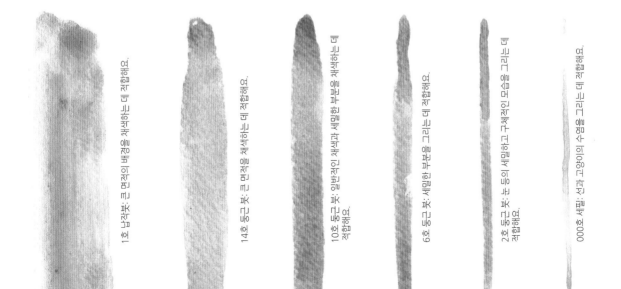

1호 납작붓: 큰 면적의 배경을 채색하는 데 적합해요.

14호 둥근 붓: 큰 면적을 채색하는 데 적합해요.

10호 둥근 붓: 일반적인 채색과 세밀한 부분을 채색하는 데 적합해요.

6호 둥근 붓: 세밀한 부분을 그리는 데 적합해요.

2호 둥근 붓: 눈 등의 세밀하고 구체적인 모습을 그리는 데 적합해요.

000호 세필: 선과 고양이의 수염을 그리는 데 적합해요.

추천 색상 : 아래는 고양이를 그릴 때 사용하는 주요 색상이에요.

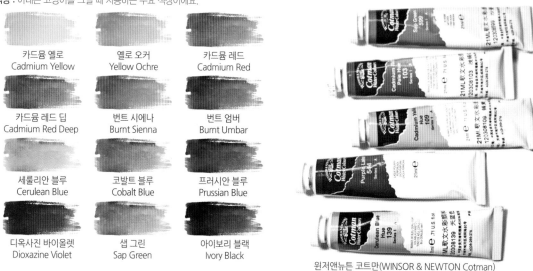

카드뮴 옐로
Cadmium Yellow

옐로 오커
Yellow Ochre

카드뮴 레드
Cadmium Red

카드뮴 레드 딥
Cadmium Red Deep

번트 시에나
Burnt Sienna

번트 엄버
Burnt Umbar

세룰리안 블루
Cerulean Blue

코발트 블루
Cobalt Blue

프러시안 블루
Prussian Blue

디옥사진 바이올렛
Dioxazine Violet

샙 그린
Sap Green

아이보리 블랙
Ivory Black

윈저앤뉴튼 코트만(WINSOR & NEWTON Cotman)
투명 수채화 물감

물 감

수채화 물감은 색상이 많다고 좋은 것은 아니에요. 몇 가지 기본 색상만 있어도 충분해요. 서로 다른 색을 혼합하면 아름다운 색상을 더 많이 만들 수 있거든요. 수채화를 그릴 때, 기본적으로 흰색 물감은 필요하지 않아요. 수채화는 물감에 섞는 물의 양으로 색의 농도를 조절할 수 있기 때문에 흰색은 최대한 적게 사용

해야 해요. 그래서 초보자들은 12색 또는 18색으로 구성된 물감을 사용하는 게 좋아요. 다만, 화이트 아크릴 물감을 준비하여 고양이 눈의 하이라이트와 수염을 그리거나 수정하는 데 사용하세요.

- **튜브 물감 :** 일반적으로 고체 물감보다 색이 선명하고, 팔레트에 짜서 물을 섞으면 바로 사용할 수 있어요.
- **고체 물감 :** 보관과 휴대가 편리하고, 물감에 물을 섞으면 바로 사용할 수 있어요.
- **팔레트 :** 좋아하는 튜브 물감을 작은 칸에 짜놓을 수 있고, 휴대하기도 편리해요.

이 책의 고양이는 주로
윈저앤뉴튼과 사쿠라코이의
투명 수채화 물감으로
그렸다옹!

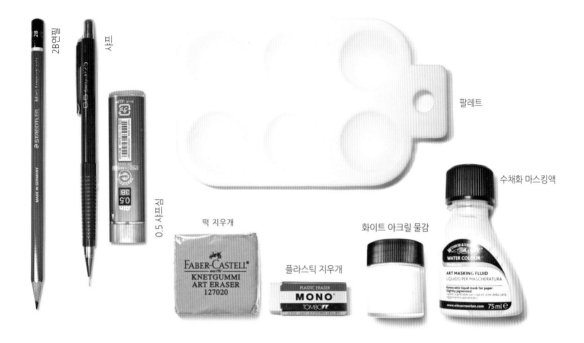

2B연필

샤프

0.5 샤프심

팔레트

떡 지우개

플라스틱 지우개

화이트 아크릴 물감

수채화 마스킹액

기타 도구

- **HB 혹은 2B연필** : 스케치하는 데 사용해요. 수채화지는 거칠게 마찰되기 쉽기 때문에 초보자들은 연필심의 굳기가 적당한 연필을 선택하여, 부드럽게 그리는 게 좋아요.

- **0.5 또는 3B샤프** : 스케치를 할 때 사용하며, 부분적으로 자세히 묘사해야 할 때 사용해요.

- **떡 지우개** : 채색 후에는 스케치를 지우기가 어려워요. 색을 칠하기 전에 떡 지우개를 사용하여 연필 스케치 선을 살살 지워요.

- **플라스틱 지우개** : 부드러운 지우개를 선택하세요. 수채화지의 표면은 잘 찢어지기 때문에 부드러운 지우개를 사용해야 해요.

- **팔레트** : 색을 조절하는 데 사용해요. 가급적이면 흰색 팔레트를 사용하세요. 또는 작은 흰색 도자기 접시를 사용해도 돼요. 이렇게 흰색 제품을 사용해야 정확하게 색을 조절할 수 있어요.

- **화이트 아크릴 물감** : 고양이의 눈에서 가장 밝은 부분인 하이라이트와 수염을 그릴 때 사용해요. 만화용 불투명 화이트 아크릴 물감을 사용해도 돼요.

- **수채화 마스킹액** : 특정 부분에 사용하여, 흰색 여백을 남기는 효과를 표현해요.

- **부드러운 화장지** : 그림을 그리면서 종이 위의 수분을 흡수시킬 때 사용해요.

- **깨끗한 걸레** : 붓에 남아 있는 수분을 제거하는 데 사용해요. 화장지 대신 걸레를 사용하면 환경보호도 할 수 있어요.

- **평나이프** : 화판에서 수채화지를 떼어내는 데 사용해요. 수채화지에 붙어 있는 풀의 볼록한 부분에 끼워 넣어서 네 귀퉁이를 조심스럽게 떼어내세요. 미술용 칼을 쓰지 않고 날카로운 일반 칼을 사용하면 종이의 귀퉁이가 망가지기 쉬워요.

- **5cm 납작붓** : 종이 위에 남은 지우개 찌꺼기를 청소하는 데 사용해요. 거친 수채화지는 손가락으로 인해 쉽게 더러워지니 자신을 위해 작은 빗자루를 준비하는 것도 좋아요.

- **물통** : 붓을 빠는 데 사용해요. 가급적이면 크기가 다른 물통을 2개 준비하세요. 큰 물통은 붓에 남아 있는 물감을 깨끗하게 씻는 데 사용하고, 작은 물통은 깨끗한 물을 담아 물감과 섞어 색을 조절하거나 종이에 수분이 필요할 때 칠하는 용도로 사용해요.(고양이가 물을 훔쳐 먹지 않도록 주의 요망!)

큰 납작붓

연필

붓 씻는 물통

수채화 마스킹액

화이트 아크릴 물감

납작붓

투명 물감통

윈저앤뉴튼
투명 수채화 물감

샤프

세필

수채화지

플라스틱 지우개 팔레트

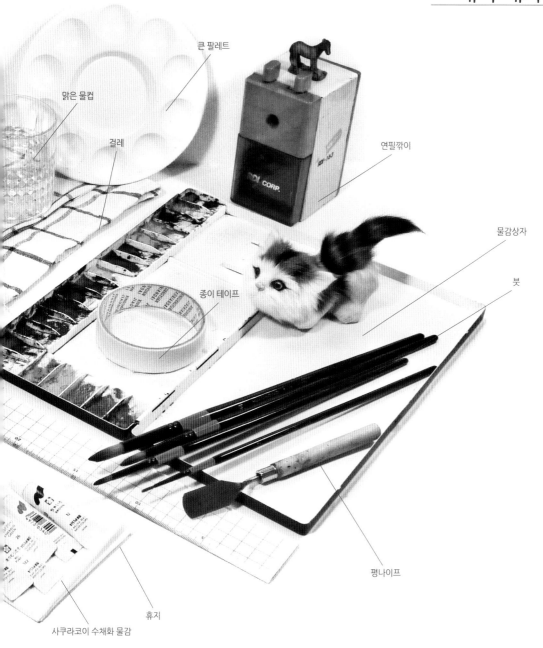

내 수채화 도구

큰 팔레트

맑은 물컵

걸레

연필깎이

물감상자

종이 테이프

붓

평나이프

휴지

사쿠라코이 수채화 물감

Q&A
수채화 기법에 관한 문답

Q : 건식 기법과 습식 기법은 무엇인가요?

A : 수채화 종이에 색을 한 층 칠한 후 물감이 완전히 마른 뒤에 다른 색을 칠하는 것이 건식 기법이에요. 이 방법은 고양이의 선명한 무늬를 표현하는 데 적합하며, 초보자들의 그리기 연습에 활용하면 좋아요. 습식 기법은 종이에 칠한 물감이 다 마르지 않았을 때 다른 색상을 칠하는 기법이에요. 이렇게 하면 두 가지 색상이 서로 섞이는 효과를 볼 수 있는데, 쫑긋한 귀의 모호한 무늬를 표현하는 데 효과적이에요. 밑색의 습한 정도에 따라 효과도 다르게 나타나요.

건식 기법 : 붓 터치의 경계가 정리되고 정확해요.

습식 기법 : 붓 터치의 경계가 모호하고 거칠게 번져요.

내 무늬에는
건식 기법도 있고, 습식 기법도 있다옹.
우리의 무늬를 그릴 때는
두 기법을 조화롭게
활용하는 게 좋다냥!

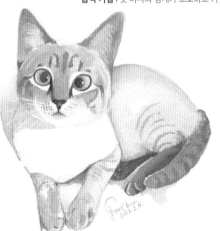

작은 튜브 : 사쿠라코이 투명 수채화 물감

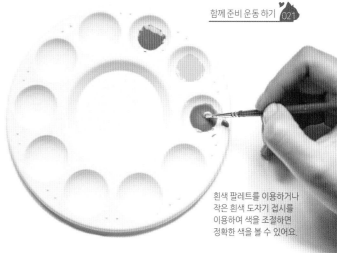

흰색 팔레트를 이용하거나 작은 흰색 도자기 접시를 이용하여 색을 조절하면 정확한 색을 볼 수 있어요.

Q : 내가 조절한 색상은 왜 실제 색상과 다른가요?

A : 수채화는 투명하고 경쾌한 느낌을 줘요. 이것은 수채화만의 독특한 매력이에요. 색상 조절 연습을 많이 해서 색상 조절에 능숙해져야 해요. 여러 번 반복해서 시험해보면 내 눈에 반사되는 색상과 실제 색상 사이에 왜 차이가 생기는지 알게 돼요. 만약 그림을 그렸는데 색상이 만족스럽지 않다면 다시 한번 그려보세요. 아름다운 작품을 많이 모사할수록 점점 더 수채화만의 특징을 파악하게 되고, 아주 좋은 색감을 갖게 될 거예요.

■ 나만의 색 조절 방법

❶ 수채화를 그릴 때는 일반적으로 흰색 물감을 사용하지 않고 물을 사용하여 색상을 조절해요. 예를 들어 분홍색은, 빨간색과 물을 섞는 것이지 흰색을 섞는 것이 아니에요.

❷ 색을 칠할 때는 연한 색부터 시작해서 점점 진한 색의 순서로 칠해요. 즉, 사물의 가장 연한 부분부터 시작하여 점점 어두운 부분의 순서로 칠해요.

❸ 노란색과 보라색, 빨간색과 녹색, 파란색과 주황색. 만약 이렇게 보색을 혼합하면 아주 지저분한 색이 나와요. 그래서 보색을 혼합하는 방법은 최대한 피해야 해요.

❹ 색을 조절할 때는 가능하면 3가지 이상의 색상은 혼합하지 않아요. 왜냐하면 색이 너무 어둡거나 지저분해 보이니까요.

❺ 그림 한 장에 너무 울긋불긋한 색은 사용하지 않는 게 좋아요. 또한 너무 선명한 원색도 사용하지 않아요. 그림 전체의 조화가 가장 중요합니다.

❻ 빛을 받는 밝은 부분은 노란색, 주황색, 빨간색 등 따뜻한 색을 이용하고, 빛을 등지는 어두운 부분이나 음영은 보라색이나 파란색, 갈색을 사용하여 조화를 이루는 것이 좋아요. 가까운 곳은 따뜻한 색, 먼 곳은 파란색, 보라색 등 차가운 색을 사용해요. 이것은 우리가 학교에서 배운 기본 원칙이죠.

❼ 처음 그림을 배울 때는 물감 쓰는 게 아깝게 느껴져요. 먼저 다른 종이에 색을 시험해본 뒤 정식으로 그리는 것이 좋아요. 색을 조절할 때는 인내심이 필요해요. 색이 진하면 물을 더 섞어주고, 연하면 물감을 추가하며 계속 색 조절을 해야 해요.

❽ 수채화 물감은 수분이 있을 때는 색이 진해 보이지만 수분이 다 건조되고 나면 연해져요. 그래서 먼저 빈 종이에 색을 시험해보고 사용하는 것이 좋아요.

❾ 수채화를 그릴 때 붓 터치는 한 번에 성공하는 것이 좋아요. 덧칠하는 것은 절대적으로 피해야 해요. 안 그러면 그림이 지저분해지고 탁해져요. 게다가 수채화 물감은 맑은 톤이라서 색상이 서로 겹쳐지지 않아요. 그래서 붓 터치를 할 때는 대담함과 섬세함이 매우 중요해요.

카드뮴 옐로에 세룰리안 블루를 혼합하면 고양이 눈의 부드러운 녹색이 만들어져요.

서로 다른 비율의 코발트 블루와 번트 시에나를 혼합하면 고양이 눈의 다양한 갈색이 만들어져요.

옐로 오커에 디옥사진 바이올렛을 추가하면 따뜻한 음영의 갈색이 만들어져요.

프러시안 블루에 디옥사진 바이올렛을 추가하면 따뜻한 배경색인 회남보라색이 만들어져요.

Q : 점점 연해지는 그라데이션 효과는 어떻게 그리나요?

A : 먼저 큰 수채화 붓으로 비교적 진한 색을 한 번 칠하는데, 색이 가장 진한 부분부터 칠한다는 점에 주의해야 해요. 다음은 물감에 깨끗한 물을 더 섞어 처음 칠한 부분의 아랫부분에 두 번째 색을 칠해요. 다시 물감에 더 많은 물을 섞어 앞의 과정을 반복하며 칠하는데, 모든 부분은 가장자리 부분까지 칠해야 해요. 마지막으로 붓을 완전히 깨끗하게 씻은 후 깨끗한 물을 묻혀 칠해요. 그럼 아랫부분

을 향해 점점 연해지는 그라데이션 효과가 나타나요. 이런 방법은 배경을 그리거나 그림자를 그릴 때 사용해요.(종이의 넓은 면에 물을 칠할 때는 고양이가 밟고 지나가지 않도록 주의해야 해요!)

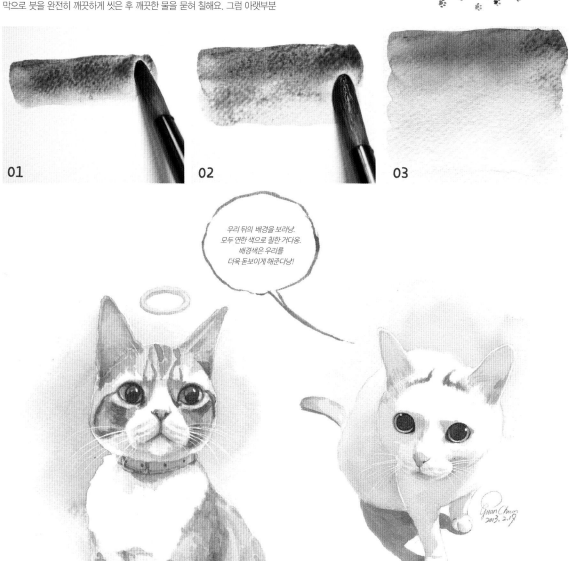

01

02

03

우리 뒤의 배경을 보라냥.
모두 연한 색으로 칠한 거다옹.
배경색은 우리를
더욱 돋보이게 해준다냥!

Q : 두 가지 색상이 점점 변하는 효과는 어떻게 그리나요?

A : 먼저 종이에 한 가지 색상을 칠하는데, 이때 수분이 많아야 해요. 그 후 다른 붓으로 다른 색을 칠해요. 두 가지 색이 종이에서 하나로 섞이면서 묘한 색상으로 점점 변하는 효과가 나타나요.

물론 더 많은 색상을 섞으면 생각하지 못한 효과를 얻을 수 있어요. 위 그림의 우주는 바로 이런 방법을 활용한 것으로 아이보리 블랙과 프러시안 블루, 디옥 사진 바이올렛, 번트 시에나, 딥 메더 레드 등의 색상을 함께 사용해 몽환적인 효과를 표현했어요.

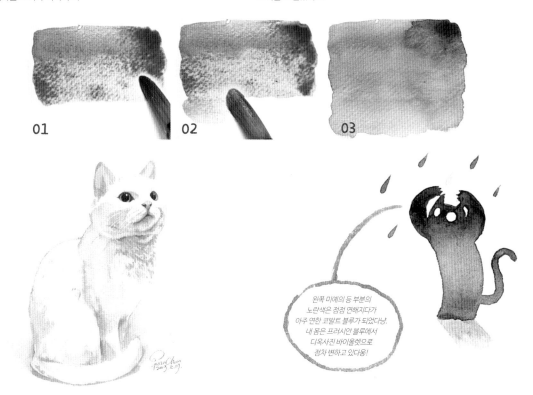

왼쪽 미예의 등 부분의 노란색은 점점 연해지다가 아주 연한 코발트 블루가 되었다냥. 내 몸은 프러시안 블루에서 디옥사진 바이올렛으로 점차 변하고 있다옹!

수채화 마스킹액은
아주 연한 노란색이다냥.
그래서 흰 종이에
사용하면 색이 눈에 띄지웅!

Q : 수채화 마스킹액은 어떻게 사용하나요?

A : 수채화 마스킹액은 색을 칠하기 전에 사용해요. 사용 전에 물을 조금 섞어 희석한 후 붓으로 특정 영역에 사용해요. 마스킹액이 완전히 마르면 계속해서 그림을 그릴 수 있어요. 그림을 더 그린 뒤 물감이 모두 마르면 지우개로 마스킹액을 살살 지워요. 그럼 마스킹을 칠했던 부분에도 색을 칠할 수 있어요.

마스킹액이 응고되면 붓을 깨끗이 빨기 어렵기 때문에 사용한 후에는 곧바로 붓을 깨끗하게 빨아야 해요. 그렇지 않으면 붓이 망가져요. 마스킹액 전용 붓을 정해서 사용하면 다른 붓이 망가지는 것을 방지할 수 있어요.

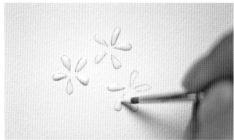

1. 마스킹액을 사용해서 여백이 필요한 부분에 모양을 그려요.

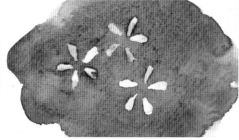

2. 마스킹액이 완전히 마르면 물감을 칠해요.

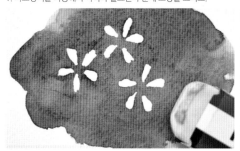

3. 물감이 완전히 마르면 지우개로 마스킹액을 살살 지워요.

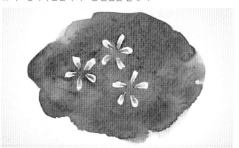

4. 여백을 남겨둔 곳에 색을 칠할 수 있어요.

이 그림의 눈꽃은 마스킹액을 사용해서 그린 거예요.

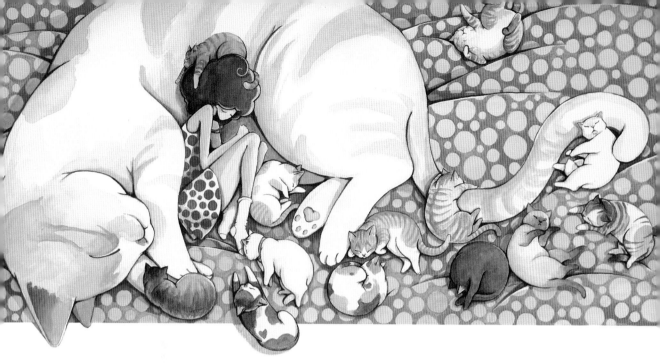

Q : 고양이 그림은 왜 항상 실제 고양이와 다른가요? 어떻게 해야 비슷하게 그릴 수 있나요?

A : 하하! 사실, 우리가 고양이를 그릴 때 가장 중요한 것은 고양이에 대한 사랑을 표현하는 거예요. 실제 고양이와 완전히 똑같은 그림을 그리고 싶다면 차라리 사진을 찍는 게 나아요. 고양이를 그릴 때 최고의 관건은 고양이의 '기품'을 표현하는 거예요. 고양이마다 눈매와 코, 무늬, 심지어 눈곱까지 모두 각자만의 특징이 있어요. 기품 있고 아름다운 고양이를 그리고 싶다면 수채화 그리기 기초부터 차근차근 배워보세요. 우선, 어떻게 하면 고양이의 모습을 정확하게 그릴 수 있는지 연습하고, 어느 정도 익숙해지면 색을 어떻게 활용해야 하는지 연습해서 능숙해지세요. 그럼 고양이 그리기 장인이 될 거예요! 결국, 로마도 하루 아침에 이루어진 것은 아니니까요.

Q : 수채화 물감으로 옷이 더럽혀지면 어떻게 해야 하나요?

A : 수채화 물감은 마르고 난 뒤 세탁하면 깨끗하게 빨아지니 걱정하지 마세요.

Q : 어떻게 하면 고양이가 테이블 위로 올라와 물감 엎는 것을 방지할 수 있나요?

A : 문을 닫으세요. 아니면 고양이에게 통조림을 하나 주세요!

모두들 천천히 그려보라냥. 나는 먼저 잔다옹!

정식으로 수채화를 그리기 전에
먼저 고양이의 생김새를 자세히 관찰하세요.
고양이의 특징을 파악하면 실물처럼 생동감 있게 묘사할 수 있어요.

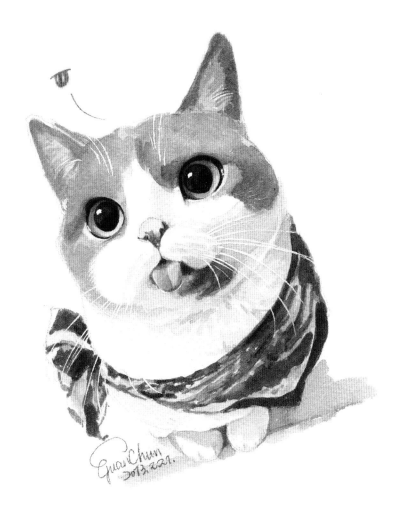

내가 바로 고양이다냥!

고양이와 함께 생활하는 당신,
고양이의 생김새를 자세히 관찰해보세요.

눈

고양이의 눈은 정말 아름다워요. 고양이는 항상 마음을 헤아릴 수 없는 변화무쌍한 눈으로 우리를 주시하고 있으며, 그들의 눈에는 총기와 사랑이 가득해요. 고양이 눈은 노란색과 갈색이 가장 일반적이고, 녹색과 파란색 또는 연한 오렌지색도 있어요. 가장 특이한 눈은 원앙 눈이에요.

낮에는 고양이의 동공이 아주 가는 세로선으로 변하기도 해요. 또, 눈을 아주 가늘게 뜨면 타원형으로 변해요.

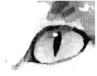
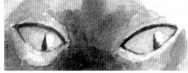
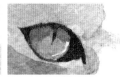

밤이 되면 고양이의 동공이 커지는데, 눈동자가 서클렌즈를 착용한 것처럼 완전히 열려요. 아주 동그랗게 변한 눈동자는 사람들의 귀여워하는 포인트 중 하나예요.

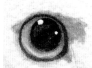
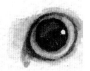

코

고양이는 자신의 촉촉하고 작은 코를 우리 손에 비비는 것을 가장 좋아해요. 이런 행동은 고양이가 우리를 아주 좋아한다는 것을 표현하는 거예요.

고양이의 코는 삼각형으로 대다수는 아주 연한 분홍색이고, 코 중간에는 작은 고랑(코입술선)이 있어요.

갈색 코도 있고, 검은색 코도 있고, 얼룩무늬 코도 있답니다.

입

고양이의 입 언저리에 있는 두 살덩어리는 포동포동해요. 수염이 여기에서부터 자라는데, 어떤 때는 이 부분이 떨리기도 해요. 입과 코는 해 ㅏ의 코입술선과 연결되어야 한ㄷ가는 점에 주의하세요. 그리고 얼굴이 넓적한 고양이의 경우, 입은 한쪽으로 기운 길쭉한 모양이고 코도 훨씬 작고 납작해요.

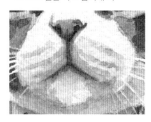

사실, 고양이도 입술이 있어요. 다만 평소에는 입을 앙 다물고 있어서 잘 보이지 않을 뿐이에요. 고양이는 작은 혀를 내밀 때 가장 귀여워요!

귀

고양이의 귀는 삼각형이에요. 고양이의 귀는 아주 커 보이지만, 품종에 따라 아주 작고 둥근 귀를 가진 고양이도 있어요. 일반적으로 긴장했을 때는 귀가 평평해지고 귀 끝이 쫑긋한 마징가 귀로 변해요. 이럴 때 가장 좋은 것은 고양이를 건들지 않는 거예요.

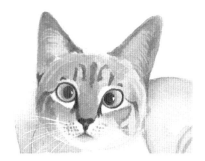 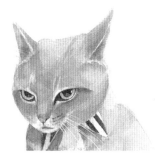

머리

고양이의 머리는 기본적으로 둥근 공 모양이에요. 보조선을 이용하면 눈, 코, 입, 귀의 위치를 정확하게 잡을 수 있어요.

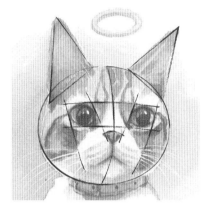

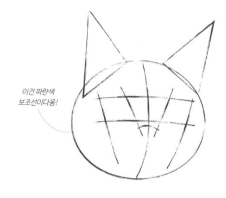

이건 파란색 보조선이다옹!

고양이의 눈, 코, 입은 사실 몇 개의 도형으로 그릴 수 있어요.

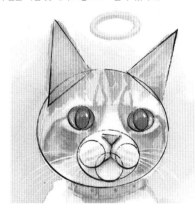

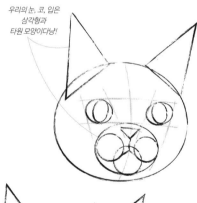

우리의 눈, 코, 입은 삼각형과 타원 모양이다냥!

보조선을 살살 지우면 고양이 얼굴의 대략적인 윤곽이 완성돼요.

보조선으로 위치를 결정하고, 여러 도형을 활용하여 고양이의 눈, 코, 입, 귀를 자세히 그려요. 어때요?
우리가 가장 좋아하는 고양이를 그리는 게 그렇게 어렵지 않죠?

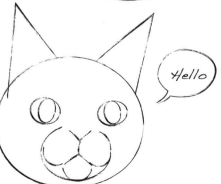

Hello

발

고양이의 발바닥은 아주 부드럽고, 생김새는 테디베어를 닮았어요. 그렇지 않나요?

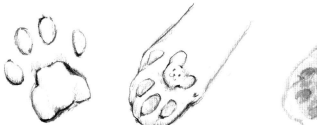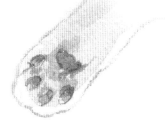

고양이 발에는 발가락이 5개 있는데 평소에는 발가락을 모으고 있어서 찐빵처럼 보여요. 고양이의 작은 발바닥을 살짝 누르면 발가락을 쫙 펼친답니다!

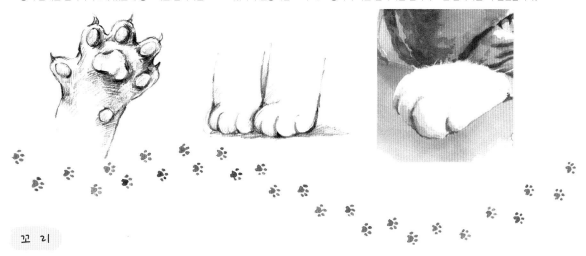

꼬리

고양이가 단정하게 앉아 있을 때는 꼬리가 앞발 쪽으로 귀엽게 말려 있어요. 하지만 귀찮거
나 긴장했을 때는 꼬리를 흔들어요. 고양이의 꼬리는 고양이의 감정을 나타내요.

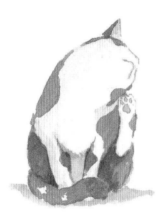

고양이의 자세는 아주 다양해요.
고양이를 그리고 싶은데 어디서부터 그려야 할지 모르겠다면,
평소에 고양이의 다양한 자세를 연필로 빠르게 그려보는 게 좋아요.
그림 실력을 향상시키는 데 아주 큰 도움이 된답니다.

다양한 자세의 고양이

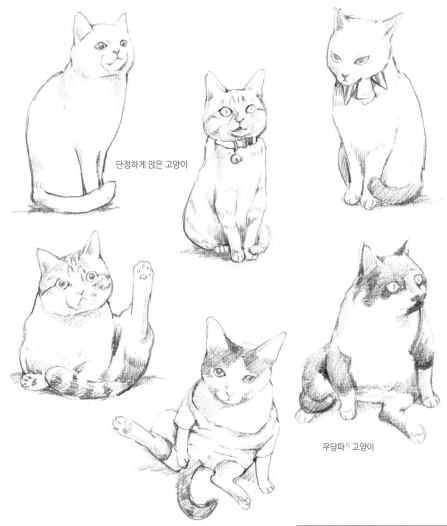

단정하게 앉은 고양이

우당파1) 고양이

1) 우당파(捂裆派)는 중국 무림의 문파(门派)를 빗대어 만든 동물계의 무림 문파로, 가랑이 사이를 가리고 있는 자세의 동물을 말합니다.

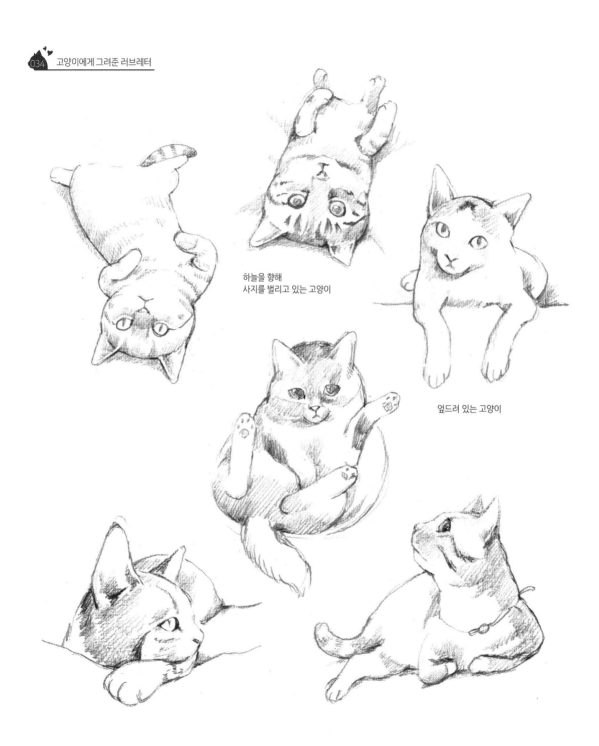

하늘을 향해
사지를 벌리고 있는 고양이

엎드려 있는 고양이

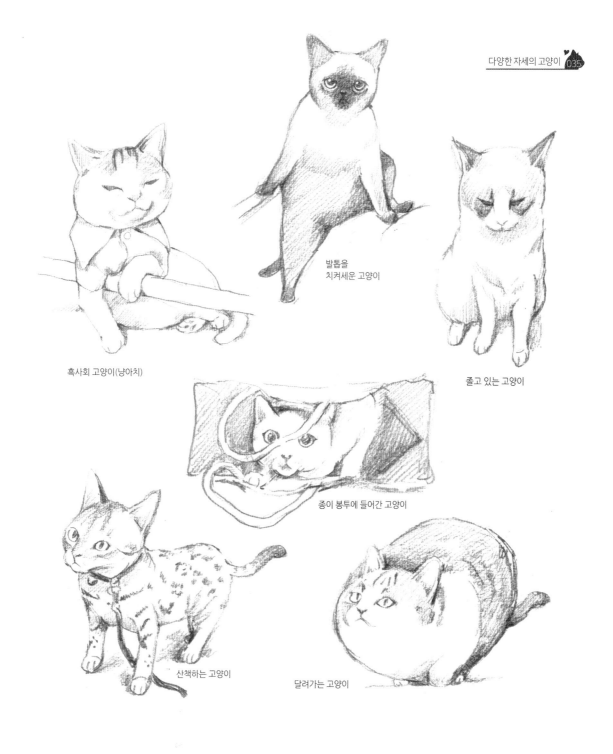

발톱을
치켜세운 고양이

혹사회 고양이(냥아치)

졸고 있는 고양이

종이 봉투에 들어간 고양이

산책하는 고양이

달려가는 고양이

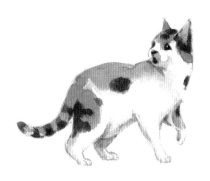

이 세상에는 무늬와 색상이 다른 고양이가 얼마나 많이 있을까요?
고양이도 "우리들의 품종이 얼마나 다양한지 알지 못한다옹……"이라고 말하네요.

고양이의 무늬와 색상

White

Black

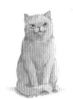

Blue

Cream

Black & White

Orange & White

Brown Tabby & White

Blue & White

Calico

Calico Tabby

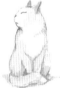

Silver Smoke

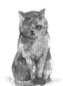

Tortoiseshell

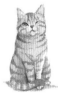

Orange Tabby

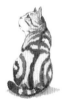

Silver Tabby

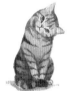

Brown Tabby

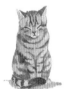

Blue Tabby

Brown Red

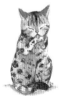

Spotted Tabby

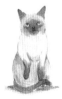

Colorpoint

Bicolor

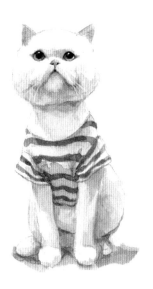

준비 운동을 모두 끝낸 당신, 이제 직접 그려보고 싶지 않나요?
그럼 고양이 얼굴 그리기부터 시작해볼까요!

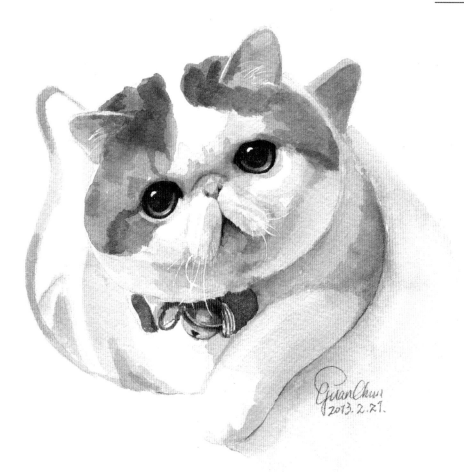

누가 가장 귀엽냥?

집에 있는 고양이는 천성적으로 아주 귀엽죠.
당신은 고양이의 귀여운 표정들을 그릴 수 있나요?

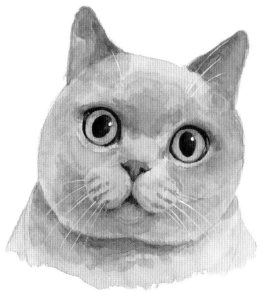

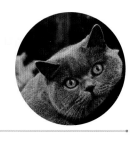

생기 넘치는 눈빛의
러예(乐爷)

러시안 블루 / 수컷 / 4살

모두들 '러예(러 할아버지)'라고 부르는 것을 더 좋아하는 러러(乐乐)는 고양이계의 트렌스포머예요. 마음이 물처럼 부드럽고, 위풍당당한 기세를 자랑해요. 너무 귀여워서 인기가 굉장하답니다. 그리고 샤오징(小井)이라는 예쁜 며느리도 있어요.

그리기 요점 1. 고양이의 얼굴 특징 관찰하기
2. 고양이의 눈 그리기

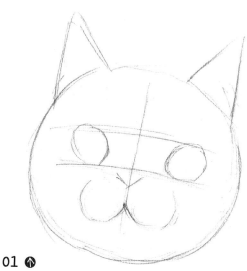

01 ⬆

HB연필로 대략적인 윤곽을 그리는데, 최대한 살살 그려요. 둥근 모양의 고양이 얼굴을 그릴 때는 몇 개의 도형과 보조선을 이용하면 더 비슷하고 더 정확하게 그릴 수 있어요.

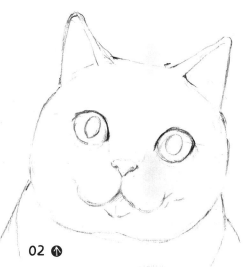

02 ⬆

윤곽을 수정하고, 2B연필 또는 샤프로 고양이의 눈과 코 등 세밀한 부분을 그려요.

03 ➡

이제 색칠을 시작해요. 먼저 디옥사진 바이올렛 ▉ 과 프러시안 블루 ▉ 를 섞고, 번트 엄버 ▉ 를 조금 추가해서 러예의 회색 털색을 조절해요. 큰 붓으로 물감을 많이 찍어 귀와 코의 가장 어두운 부분부터 칠해요.

종이가 반쯤 마르면 같은 색에 물과 프러시안 블루 ▉ 를 조금씩 섞어 좀 더 진한 색을 만들어주세요. 이 색으로 러예의 귀와 눈가, 턱 등을 칠해요. 눈 아랫부분과 귀 가장자리의 연한 색에 주의하세요.

수채화의 기본 규칙은 연한 색에서 시작하여 점점 진한 색 순서로 색을 칠하는 거예요.

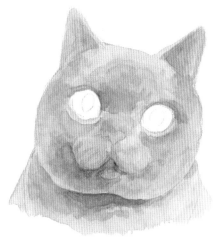

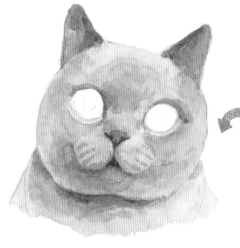

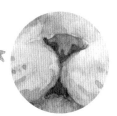

04 ⬅

작은 붓으로 바꿔서 같은 색을 묻혀 수염 뿌리 부분의 진한 점과 눈가의 그림자, 귀 안쪽을 칠해요.

러예의 코는 흑회색이에요. 앞에서 사용한 회남색 물감에 아이보리 블랙 ▉ 을 조금 추가하여 러예의 코를 그려요. 입술 부분을 그려주는 걸 잊으면 안 돼요.

먼저 연한 노란색을 칠해요.

05 ⬆

러예의 눈은 따뜻한 노란색이고, 눈동자 주변은 주황색에 가까워요. 카드뮴 옐로 ▉ 에 옐로 오커 ▉ 를 조금 섞어 눈 전체를 칠해요. 그런 뒤 카드뮴 레드 ▉ 를 아주 조금 추가해 주황색을 만들고 안구의 어두운 부분을 칠해요.

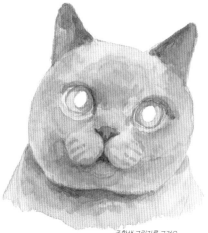

주황색 그림자를 그려요.

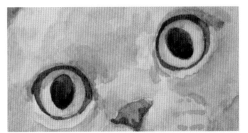

동공을 처음 칠할 때는 조금 연하게 칠해요.

06 ⬆

작은 붓으로 아이보리 블랙 ▬ 에 디옥사진 바이올렛 ▬ 을 조금 섞어 동공을 그린 뒤 아이라인을 자세히 그려요. 까만 동공을 그릴 때 처음에는 물을 많이 넣어 색을 연하게 만들어 칠하고, 물감이 반 정도 마르면 동공 아랫부분과 아이라인의 윗부분을 진하게 덧칠해요. 이렇게 하면 동공에 빛이 반사되는 입체적인 느낌을 줄 수 있어요.

두 번째로 칠할 때는 눈과 아이라인의 검은색을
조금 진하게 칠해요.

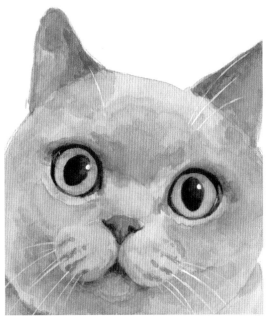

07 ⬆

아주 가는 세필로 화이트 아크릴 물감을 찍어 눈의 하이라이트 부분을 그려주면 생기 넘치는 눈빛의 러예가 돼요.

같은 방법으로 수염을 그려요. 화이트 아크릴 물감에 물을 섞어 희석한 뒤 수염을 세밀하게 그리면 수염이 풍성해보여요.

헤이! 한번 볼까요! 눈이 빛나고 생기 넘치는 러예가 우리를 보고 있는 듯하네요!

Tip 수채화 물감의 특징은 수분이 마르지 않았을 때는 색이 진하지만, 마르고 나면 연해진다는 점이에요. 그래서 어떤 부분은 수분이 남아 있을 때 색을 더 진하게 칠해야 해요. 고양이의 눈은 투명한 원형인데, 안구는 빛의 영향을 받기 때문에 서로 다른 농도로 그려야 해요. 그래야 더 빛나고 생기 있는 눈을 표현할 수 있어요.

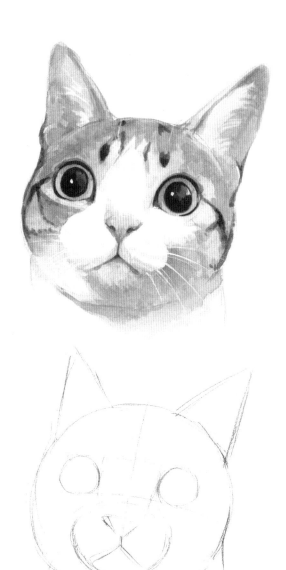

서클렌즈를 착용한 것 같은

시과피(西瓜皮)

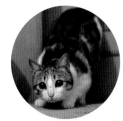

중국 시골 고양이 / 암컷 / 4살

시과피는 '수박 껍질'이란 의미예요. 인터넷에서 아주 인기 있는 고양이로, 간단하게 '과피(껍질)'라고 불러요. 등의 무늬가 수박 껍질을 닮은 데다 수박처럼 잘 자라기를 바라는 마음을 담아 촌스러운 이름을 지었어요. 과피는 귀여운 척을 아주 잘하고, 육식 동물이지만 채소 훔치는 것을 좋아해요.

그리기 요점　　1. 무늬 있는 고양이 그리는 방법
　　　　　　　 2. 서클렌즈를 착용한 것 같은 귀여운 눈빛

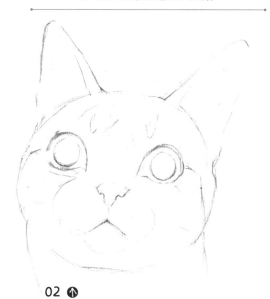

01 ⬆

HB연필로 살살 시과피의 대략적인 윤곽을 그려요. 얼굴은 원형에 가까워서 그리기 쉬워요. 눈도 아주 둥글고, 입도 타원형이에요.

02 ⬆

2B연필 또는 샤프로 눈과 코 등 세밀한 부분을 자세히 그려요. 시과피의 무늬도 살짝 그려줘요.

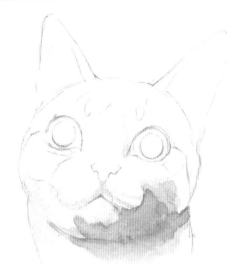

03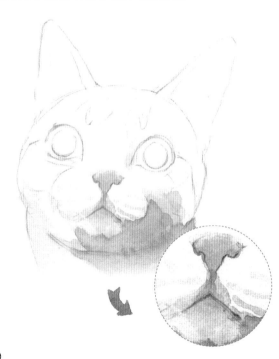

얼굴의 아래쪽 절반은 흰색이에요. 먼저 흰색 털 부분의 음영부터 그리기 시작해요. 디옥사진 바이올렛 ▆ 에 프러시안 블루▆ 와 대량의 물을 섞어 큰 붓으로 턱과 오른쪽 볼 부분의 가장 진하고 차가운 색부터 칠해주세요. 입과 수염 뿌리 부분의 연한 부분에 주의해서 그려야 해요. 왼쪽 볼은 옐로 오커▆ 를 조금 추가하여 따뜻한 색으로 그려요.

04 ➡

코는 연한 분홍색이에요. 작은 붓으로 카드뮴 레드 딥▆ 에 물을 많이 섞어, 위쪽은 연하고 아래쪽은 진한 코를 그려요. 다시 물을 더 섞어 입술과 턱 아래를 연하게 칠하는데, 흰색에 분홍색이 투영되는 효과를 표현해야 해요.

> 깨끗한 붓으로 맑은 물을 코 주변에 덧발라 연한 분홍색이 주변으로 자연스럽게 퍼지게 합니다. 분홍색을 칠한 주변을 화장지로 살살 눌러줘도 돼요.

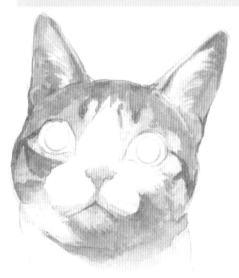

05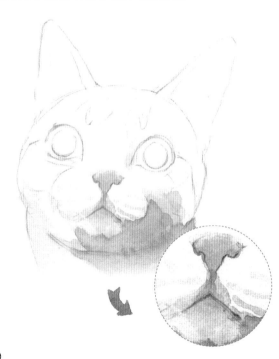

번트 엄버 ▆ 와 옐로 오커 ▆ 를 섞어, 무늬 부분의 밑색을 만든 뒤, 물을 많이 섞어서 밑색을 고르게 칠해요. 가장자리 부분은 번트 엄버▆ 로 조금 진하게 칠해요.

그림이 마르면 번트 엄버▆ 와 약간의 디옥사진 바이올렛▆ 을 섞어 볼과 미간의 무늬를 그려요. 눈 주위도 잊으면 안 돼요.

마지막으로 물을 더 섞어 귀 안쪽의 가장자리를 칠해요.

06 ➢

귀여운 눈을 ㄱ려볼까요!

시과피의 눈도 노란색이에요. 카드뮴 옐로 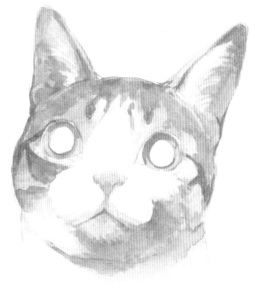 와 소량의 옐로 오커 를 섞어 안구를 모두 칠하고, 번트 엄버 를 추가해 안구 위아래의 그림자를 그려요.

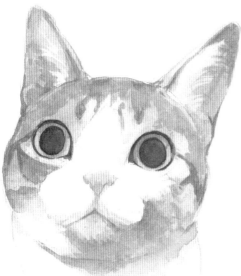

07 ⬅

아이보리 블랙 ▬ 에 번트 엄버 ▬ 와 물을 조금 섞어 서클렌즈 같은 눈동자 전체를 칠해요. 색이 너무 진하지 않아야 한다는 점에 주의하세요. 그후 세필로 같은 색 물감을 찍어 아이라인을 그려주세요.

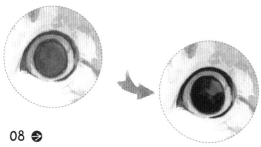

08 ➢

물감이 마르면 아이보리 블랙 ▬ 과 번트 엄버 ▬ 를 섞고 물을 조금 더 섞어, 세필로 눈동자의 가장 진한 부분과 아이라인을 덧칠해주세요. 눈동자에 색을 덧칠할 때 눈동자 오른쪽에 반사광 부분을 남겨야 하는 점에 주의하세요.

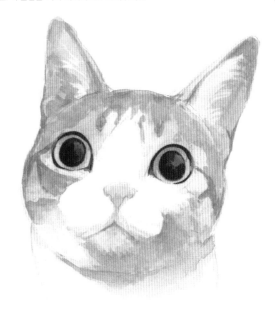

09 →

볼의 무늬를 세밀하게 정리해요. 번트 엄버 ▰▰ 와 아이보리 블랙
▰▰ 을 섞어 무늬의 색이 가장 진한 부분부터 윤곽을 간단히 묘사해
주세요. 귀 아랫부분의 윤곽도 잊으면 안 돼요.

카드뮴 레드 ▰▰ 에 약간의 디옥사진 바이올렛 ▰▰ 과 적당량의 물을
섞어 콧구멍과 입을 세밀하게 묘사해요.

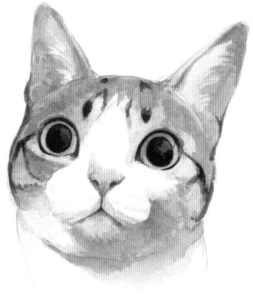

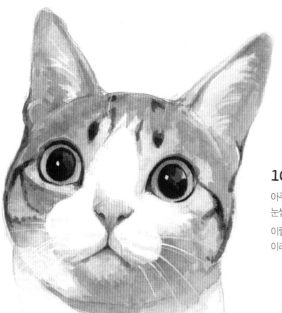

10 ←

아주 가는 세필로 화이트 아크릴 물감을 찍어 눈의 하이라이트와
눈썹, 수염을 그려주세요.

이렇게 초롱초롱한 눈으로 우리를 보고 있는 귀여운 시과피, 당장
이라도 껴안고 싶네요!

Tip 수채화를 그리다 보면, 물감이 마른 후에 색이 더 연해지는 것을 발견하게 돼요. 그래서 항상 색을 세밀하게 조절해야 해요. 비교적 색이 진한 부분은 덧칠하는
게 좋습니다. 고양이의 무늬는 색이 아주 미묘해요. 모호하고 부정확한 무늬를 칠하는 데는 습식 기법이 적합하고, 아주 정확한 무늬를 그리는 데는 건식 기법
이 적합해요. 두 가지 방법을 혼용하면 가짜를 진짜처럼 보이게 할 수 있어요.

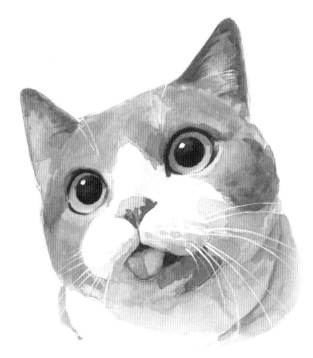

혀를 내밀고 있는 귀여운

샤쯔바오(傻子宝)

블루바이 브리티시 쇼트헤어 / 수컷 / 5살

'바보'를 의미하는 샤쯔바오는 황소자리예요. 장난치기 좋아하는 집사를 만나, '냥파오(娘炮: 성격이나 행동이 여자같은 남자를 가리킴-옮긴이)'로 분장당하는 게 일상이에요. 계속 혀를 내밀고 있는데, 긴장했을 때만 혀가 들어가요.

그리기 요점 1. 회색+흰색 털의 고양이 그리는 방법
 2. 고양이의 귀여운 연분홍색 혀

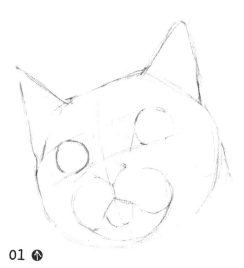

01 ⬆

HB연필로 살살 샤쯔바오의 대략적인 얼굴을 그려요. 자세히 관찰해보면 샤쯔바오의 얼굴, 눈, 입은 모두 동그랗죠.

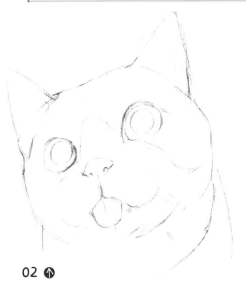

02 ⬆

2B연필로 윤곽을 수정한 뒤 눈, 코, 혀의 세밀한 부분을 자세히 그려요. 그 후 얼굴의 무늬를 대략적으로 그려요.

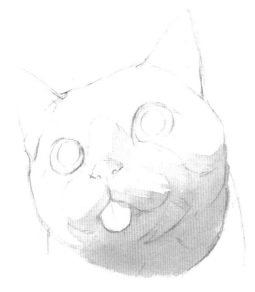

03 ⬅

샤쯔바오의 얼굴 위쪽은 회색, 아래쪽은 흰색이에요. 먼저 오른쪽 턱 부분의 음영을 그려요. 큰 붓으로 옐로 오커 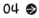 에 번트 엄버 ▬ 와 약간의 디옥사진 바이올렛 ▬, 대량의 물을 섞어 오른쪽 아랫부분의 노란색 그림자를 칠해요. 혀 부분은 남겨야 한다는 점에 주의하세요.

> 턱 아래에는 남보라색을 많이 칠해요. 차가운 색으로 빈 곳에 거리감을 주면 혀가 더 부각될 거예요.

04 ➡

종이가 다 마른 후 프러시안 블루 ▬ 에 디옥사진 바이올렛 ▬ 과 번트 엄버 ▬ 를 섞어 얼굴의 회색 털색을 조정하면 돼요. 큰 붓으로 대량의 물을 섞어 얼굴 밑색을 칠해주세요. 눈 가장자리와 턱 아랫부분, 귀 주위처럼 색이 진한 부분은 의식적으로 더 진하게 칠해야 해요.

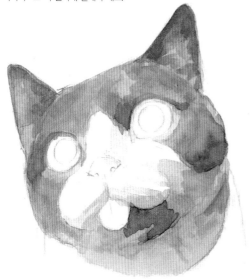

05 ⬅

물감이 반쯤 마르면 같은 색에 물을 조금 섞어 귀와 눈 가장자리, 턱 아래 등 색이 진한 부분을 칠해요.

06 →

카드뮴 옐로■■ 와 약간의 옐로 오커■■ , 적당량의 물을 섞어 안구를
모두 칠해요. 옐로 오커■■ 와 번트 엄버■■ 를 섞어 안구를 둘러싼
눈 가장자리의 음영 부분을 칠해주세요.

07 →

번트 엄버■■ 와 아이보리 블랙■■ , 적당량의 물을 섞어 동공을 칠해
요. 동공의 왼쪽에 반사광 부분을 남기는 것에 주의하세요. 같은 색에
소량의 물을 섞어 세필로 아이라인을 그려주세요.

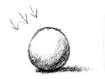

검은색 동공이 빛을 받아 반사광이 조금 생
겼어요! 먼저 물을 많이 섞어 연하게 한 번
칠하고, 물감이 다 마른 후에 물을 조금 섞
은 채로 덧칠해서 진하게 만들어주세요.

08 ←

혀와 코는 모두 분홍색인데, 코 색이 조금 연해요. 카드뮴 레드 딥■■
과 적당량의 물을 섞어 작은 붓으로 혀를 모두 칠하고, 다음엔 물을 많
이 섞어 코를 칠합니다. 혀밑이 조금 더 진해야 하는 것에 주의하세요.

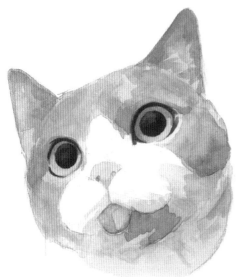

09 ↑

카드뮴 레드 딥■■ 과 약간의 디옥사진 바이올렛■■ 을
섞어 혀 중간과 혀 뿌리의 음영을 살살 그려요.

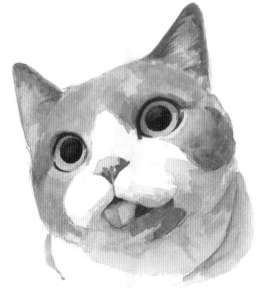

10 ➡

프러시안 블루 ▬ 에 디옥사진 바이올렛 ▬ 과 번트 엄버 ▬ 를 섞어 회색을 만든 후, 적당량의 물을 섞어서 코의 무늬를 그려요.

회색에 카드뮴 레드 딥 ▬ 을 조금 섞어 입술 틈을 그리고, 혀끝 부분의 음영을 그려요.

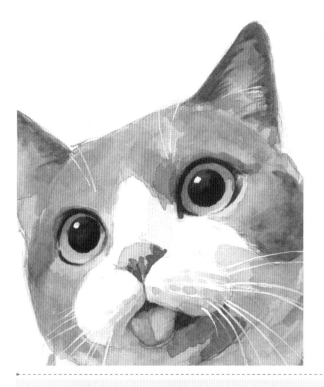

11 ⬅

아주 가는 세필로 화이트 아크릴 물감을 찍어 눈의 하이라이트를 그리고, 화이트 아크릴 물감을 희석해서 눈의 반사광 부분과 수염, 눈썹도 그려요.

하루 종일 혀를 내밀고 있는 귀여운 샤쯔바오가 마치 살아 있는 듯 생동감이 넘치네요!

Tip 수채화 물감은 한 가지 색상만 사용하면 안 돼요. 색상이 너무 선명하면 생경하여 부자연스럽기 때문이죠. 노란색 눈을 그릴 때는 옐로 오커와 번트 엄버를 섞어주세요. 그러면 눈의 명암이 아주 자연스러워진답니다.

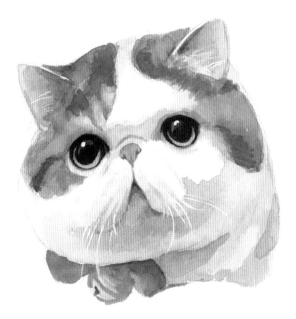

고기를 가장 좋아하는

시야(喜 芽)

이그조틱 쇼트헤어 / 수컷 / 1살

애칭은 '야야(芽芽)'이고, 가장 좋아하는 취미는 고기 먹기예요. 최근에는 살이 너무 많이 쪄서 다이어트가 필요해요. 매주 월요일, 수요일, 금요일에는 고기를 먹지 않아요.

그리기 요점 1. 얼굴이 넓적한 고양이의 눈, 코, 입, 귀 그리는 방법
2. 뚜렷한 무늬와 모호한 무늬를 모두 가진 고양이 그리는 방법

01 ⬆

HB연필로 시야의 대략적인 윤곽선을 그려요. 최대한 살살 그려야 해요. 둥근 얼굴형의 고양이는 몇 개의 도형과 보조선을 이용하면 더 비슷하게 그릴 수 있어요.

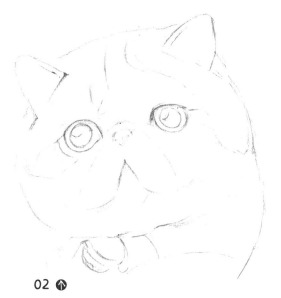

02 ⬆

윤곽선을 수정하고, 2B연필 또는 샤프로 시야의 눈과 코 등 세밀한 부분을 자세히 그려요. 얼굴 무늬의 경계는 좀 살살 그려야 해요.

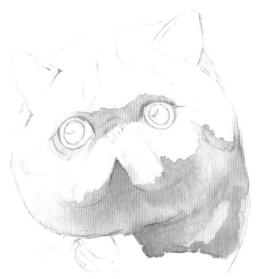

03 ⬅

시과피와 샤쯔바오처럼 시야의 통통한 얼굴도 반은 회색, 반은 흰색이
에요. 큰 붓으로 디옥사진 바이올렛 ■ 과 프러시안 블루 ■, 대량의
물을 섞어 턱의 흰색 털 부분의 음영을 그려요.

거기에 번트 시에나 ■ 를 더해 색을 조절하여 미간 사이의 움푹 들어
간 부분에 그림자를 그려요.

04 ➡

카드뮴 레드 ■ 에 물을 많이 섞어 분홍색을 만들고, 귀 안쪽과 눈가
를 칠해요. 입 부분에도 연하게 칠해주세요.

> 연한 분홍색은 시과피의 코 칠하는 방법을 참고하세요. 만약 칠한 색이 너무
> 진하면 곧장 화장지로 살짝 눌러서 닦아내도 돼요.

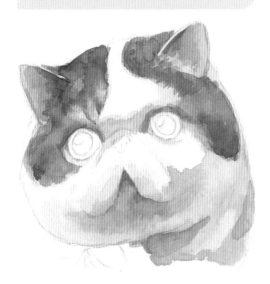

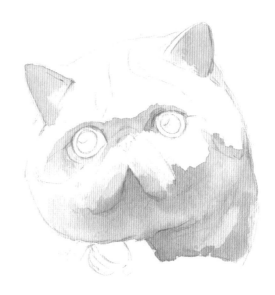

05 ⬅

큰 붓을 사용하여 프러시안 블루 ■ 와 디옥사진 바이올렛 ■, 번트 엄
버 ■, 대량의 물을 섞어 만든 회남색으로 흰색 털 부분을 칠해주세요.

아이보리 블랙 ■ 을 조금 섞어 수분이 있을 때 회색 털에 숨어 있는 무
늬를 그려주세요. 종이가 반쯤 마르면 같은 색으로 정확한 무늬를 몇 가
닥 그려주세요.

> 입과 귀 안쪽의 그림자를 놓치면 안 돼요.

06 ➜

옐로 오커 ▬ 와 카드뮴 옐로 ▬ 를 섞어 안구를 모두 칠해요. 같은 색에 번트 엄버 ▬를 섞어 안구의 어두운 부분은 칠하면 입체감이 더 해져요.

아이보리 블랙 ▬ 과 번트 엄버 ▬를 섞어 동공을 칠하고 아이라인 을 그려주세요. 동글동글한 동공의 위쪽 반은 연한 색의 반사광이 있다 는 점에 주의하세요.

> 만약 사진과 비교하며 고양이를 그린다면, 사진의 명도를 체크해보세요. 그러면 눈 등의 어두운 부분을 더 정확하게 알 수 있어요.

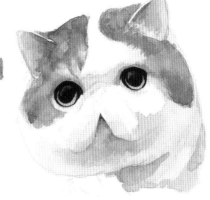

07 ➜

카드뮴 레드 딥▬ 과 물을 섞어 코의 위쪽은 연하게 아래쪽은 진하게 그려주세요. 물감이 마른 후 카드뮴 레드 딥▬ 에 약간 의 디옥사진 바이올렛 ▬ 을 섞어 콧구멍을 그려주세요.

모든 부분을 정리한 후 진한 부분에 색을 덧칠해요.

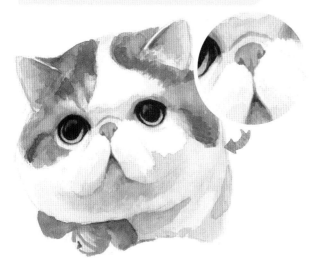

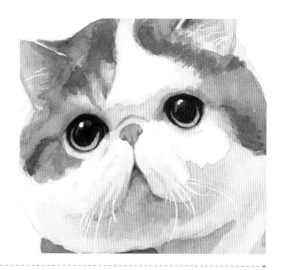

08 ➜

화이트 아크릴 물감으로 눈의 하이라이트와 수염을 그려주세요.

화이트 아크릴 물감을 희석해 귀 안쪽의 털과 얼굴의 흰 수염도 그려주세요.

고기 먹는 것을 좋아하는 시야가 말합니다. "즐거운 과정이었지옹? 고기 좀 주라냥! 나, 나, 나 정말 귀엽지옹!"

Tip 디옥사진 바이올렛은 차가운 색이기도 하고 따뜻한 색이기도 해요. 프러시안 블루를 더하거나 카드뮴 레드 또는 옐로 오커를 더하면 아주 다양한 변화를 줄 수 있어요. 그림을 하나의 색조로 통일하면 그림을 보는 사람은 조화롭고 편안한 느낌을 받게 된답니다.

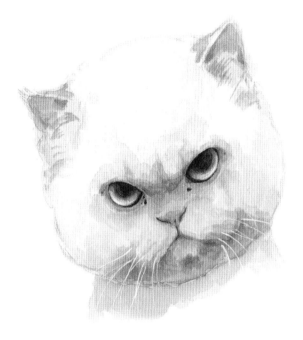

나를 '기분 나빠'라고 불러주라냥

아바오(阿包)

히말라얀 고양이 / 수컷 / 7살

웨이보에서 유명한 보스냥, '냥아치' 아바오는 행동이 느린 고양이예요. 가장 잘하는 일은 더 이상 엄격할 수 없는 표정으로 온갖 우스운 일을 벌이는 거예요.

그리기 요점 1. 고양이의 표정 포착하기
2. 크림색 고양이 그리는 방법

01 ⬆

아바오의 얼굴은 타원형이고 귀는 삼각형이에요. HB연필로 대략적인 윤곽을 그려요. 눈 사이의 거리와 비율에 주의해서 그려야 얼굴이 큰 아바오의 특징이 잘 살아나요.

02 ⬆

비율을 조정하고, 스케치가 마음에 들때 2B연필이나 샤프로 눈 등의 세밀한 부분을 자세히 그려요.

03 ⮕

털색이 크림색에 가까운 흰색이에요. 얼굴 중앙과 귀 부분은 노란색에 가깝고, 빛을 받은 부분은 기본적으로 흰색이에요. 큰 붓으로 옐로 오커 와 아주 소량의 디옥사진 바이올렛 ◼︎, 대량의 물을 섞어 대략적인 얼굴색을 칠해요. 진한 부분은 번트 엄버 ◼︎ 를 조금 섞어 진하게 칠해주세요.

빛을 받아 반사되는 공처럼 머리에는 밝은 면과 어두운 면이 있어요. 빛을 따라 색을 칠하면 동그란 고양이 머리를 그릴 수 있답니다.

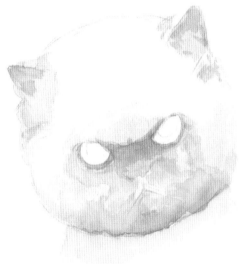

04 ⮕

턱 아래는 어두운 면이기 때문에 일반적으로 차가운 색을 사용해요. 중간 붓으로 디옥사진 바이올렛 ◼︎ 과 옐로 오커 ◼︎, 약간의 프러시안 블루 ◼︎ 를 섞어 음영 부분을 그려요.

움푹 들어간 코 부분의 음영은 따뜻한 색이에요. 디옥사진 바이올렛 ◼︎ 과 번트 엄버 ◼︎ 를 섞고, 물로 농도를 조절하여 코와 입 부분을 함께 그려요.

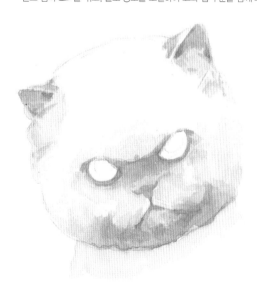

05 ⮕

카드뮴 레드 ◼︎ 에 적당량의 물을 섞어 아바오의 코와 귀를 그려요. 귀밑 부분은 디옥사진 바이올렛 ◼︎ 을 조금 섞어 진한 색을 칠해주세요.

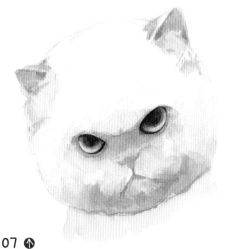

06 ⬆

날카로운 눈빛은 아바오의 가장 큰 특징이에요. 코발트 블루 ▬ 와 약간의 세룰리안 블루 ▬ , 적당량의 물을 섞어 안구를 그려요. 눈꺼풀에 가까울수록 색이 조금 진해져요. 수분이 남아 있을 때 진하게 칠해주세요.

아바오의 까만 동공 주변은 희미하게 얼룩이 져 있어요. 아이보리 블랙 ▬ 과 프러시안 블루 ▬ , 적당량의 물을 섞어 동공을 엷게 칠해요. 그림이 반쯤 마르면 조금 더 진한 색으로 동공을 칠하고, 아이라인을 자세하게 그려요.

07 ⬆

세밀하게 정리한 후 눈가와 입꼬리 주변의 음영을 그려주면 입체감이 살아나요. 눈가의 눈곱도 잊으면 안 돼요.

그게 아바오의 상징이거든요.

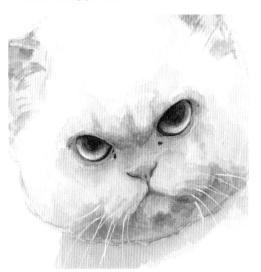

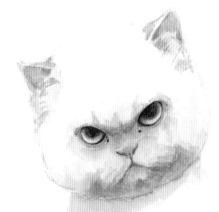

08 ↩

화이트 아크릴 물감으로 눈의 하이라이트와 수염을 그려요. 아바오 눈의 하이라이트는 순백으로 빛나는 게 아니니 희석해서 사용하세요.

마지막으로, 희석한 화이트 아크릴 물감으로 귀 안쪽의 털을 살살 그려주세요.

아바오: "······이렇게 오래 그려야 겨우 완성하는 거냥!"

Tip　연한 색의 고양이 그리기는 아주 어려워요. 연한 색 털에 서로 다른 명암층을 표현해야 하는데, 너무 진하면 안 되기 때문이에요. 그래서 그림을 그릴 때 물의 양을 조절해서 색을 연하게 만들어야 해요.

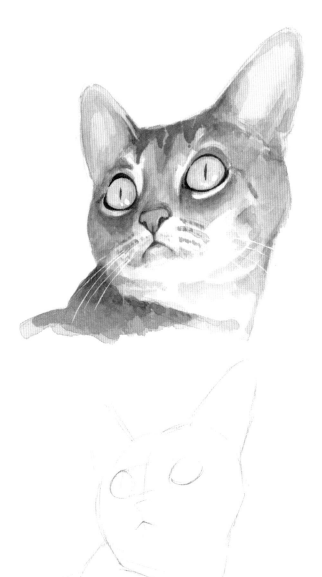

새처럼 우는
화메이(画眉)

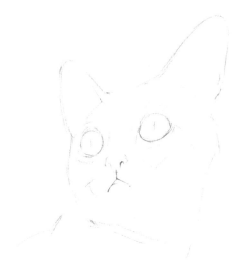

외국 시골 고양이 / 암컷 / 3살

우는 소리가 새와 너무 비슷해서 이름을 '화메이(화미조)'로 바꿨어
요. 사람의 밭과 빈집에 사는 수컷 고양이들에게 잘 비벼요. 작고 아
담한 체형에 우아한 자태, 아름다운 흰색 아이라인을 자랑해요.

그리기 요점 1. 세로줄로 변한 고양이 눈 그리는 방법
2. 여백을 남기고 색칠하는 기법 배우기

01 ⬆

HB연필로 대략적인 윤곽을 살살 그려요. 보조선의 도움을 받아 머리
를 살짝 기울이고 있는 화메이의 눈과 입의 위치를 확정해요.

02 ⬆

윤곽을 자세히 수정하고, 2B연필이나 샤프로 세밀한 부분을
그려요. 얼굴의 무늬를 살살 그려주세요.

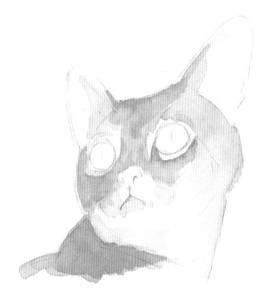

03 ⬅

털색은 회색과 흰색이 섞여 있는데, 이미 이런 화법에 다들 익숙해지셨죠? 먼저 큰 붓으로 디옥사진 바이올렛 ▬ 과 프러시안 블루 ▬, 대량의 물을 섞어 연한 색부터 칠해요. 그리고 여러 번 덧칠해서 점점 진하게 칠하고 희미한 무늬도 그려주세요.

눈 주위에는 흰색 아이라인이 있어요. 그림을 그릴 때 조심해서 흰색 여백을 남겨주세요.

> 디옥사진 바이올렛을 많이 사용하면 그림이 전체적으로 연한 자색 톤이 되어 아주 조화로워요.

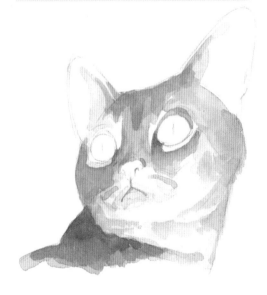

04 ➡

중간 붓으로 프러시안 블루 ▬ 와 디옥사진 바이올렛 ▬ 을 섞어 얼굴의 조금 진한 무늬를 그려주세요.

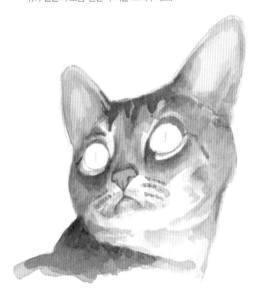

05 ⬅

카드뮴 레드 ▬ 에 물을 많이 섞어 귀를 그려요. 귀밑의 음영 부분에는 카드뮴 레드 딥 ▬ 을 칠하고 더 진한 부분은 디옥사진 바이올렛 ▬ 을 조금 섞어 칠해요.

진한 분홍색으로 코와 입술도 그려요.

이때, 종이가 다 마르면, 프러시안 블루 ▬ 와 디옥사진 바이올렛 ▬, 약간의 아이보리 블랙 ▬ 을 섞어 건식 기법으로 화메이의 무늬를 한 층 더 진하게 그려주세요.

> 수채화는 연한 색으로 시작해서 진한 색 순서로 색을 칠하는 것 외에는 특별한 순서가 없어요. 면적이 넓은 부분의 물감이 다 마르면 기타 세밀한 부분을 그려요.

06 ➡

카드뮴 옐로 ▉▉▉ 와 약간의 옐로 오커 ▉▉▉ 를 섞어 맑고 투명한 안구를 칠해요.
옐로 오거 ▉▉▉ 와 번트 엄비 ▉▉, 대량의 물을 섞어 그림에 수분이 남아 있을
때 눈에 입체감을 추가해주세요.

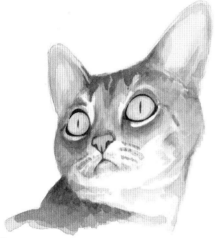

07 ⬆

아이보리 블랙 ▉▉▉ 과 번트 엄버 ▉▉▉ 를 섞어 세필로 눈동자와 아이라인을 그
려요. 처음에는 연하게 칠하고, 물감이 반쯤 마르면 두 번째로 조금 진하게 칠
해요. 코의 검은 선을 그리는 것도 잊지 마세요. 눈 아랫부분과 미간의 무늬를
그리면서 전체적인 그림을 정리해주세요.

08 ➡

아주 가는 세필로 화이트 아크릴 물감을 찍어 눈의 하이라이트를 그려주세요.
같은 방법으로 수염도 그려주세요.

화메이가 머리를 한쪽으로 살짝 기울인 채 창밖의 새와 이야기하는 중인 것 같
아요. 짹짹!

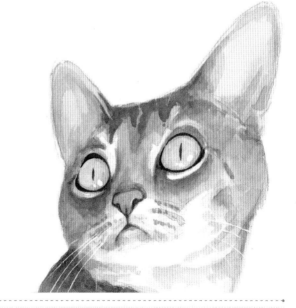

Tip 색이 연한 부분을 여백으로 남기는 것은 아주 어려운 기법이에요. 실수로 여백을 남겨야 하는 부분에 색을 칠했다면 화장지로 살살 눌러주세요. 그러면 화장지
가 진한 색 물감을 흡수해서 색이 연해질 거예요.

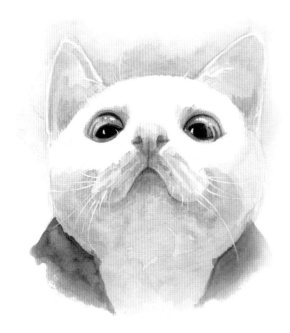

하늘을 바라보는

하오난(浩南)

중국 시골 고양이 / 암컷 / 1살

하오난은 항상 근심 어린 표정을 하고 있어요. 엄마가 작게 뜬 눈을 싫어해서인가 봐요. 하오난이 가장 좋아하는 것은 잠자기인데, 하루 종일도 잘 수 있어요.

그리기 요점 1. 배경색으로 흰색 고양이가 부각하는 기법
 2. 반투명한 질감의 안구 그리는 방법

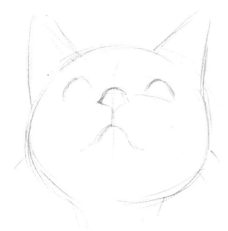

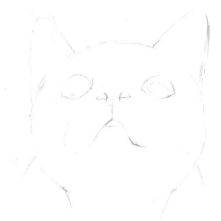

01 ⬆

HB연필로 하오난의 눈, 코, 입, 귀의 대략적인 형태를 그려요. 보조선을 활용하면 눈, 코, 입, 귀를 아주 정확하게 그릴 수 있어요.

02 ⬆

초고를 수정하고, 2B연필이나 샤프로 눈 등의 세밀한 부분을 자세히 그려요. 흰색 고양이를 그릴 때는 연필선을 최대한 연하게 그려야 한다는 점에 주의하세요.

03 ➡

공의 음영 표현 방법을 참고해 흰색 고양이를 자세하게 관찰하면, 턱 아랫부분의 음영은 따뜻한 색조라는 것을 알 수 있을 거예요. 큰 붓으로 옐로 오커 와 약간의 디옥사진 바이올렛 ▆▆ 을 섞어 음영 부분을 칠해요. 이때, 진한 부분은 의식적으로 덧칠해주세요.

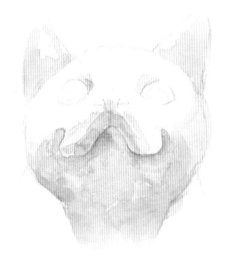

04 ➡

종이가 거의 다 마르면 두 번째 색을 칠해요. 옐로 오커 ▆▆ 에 디옥사진 바이올렛 ▆▆ 을 조금 더 추가해서 진한 음영 부분을 표현하고 수염 뿌리 부분의 점도 그려요. 눈두덩이의 흐릿한 음영은 같은 색에 물을 조금 더 섞어서 그리면 돼요.

그림이 마르면 코발트 블루 ▆▆ 에 물을 많이 섞어 목 아래의 음영과 눈두덩이 부분의 작은 음영을 그려주세요. 그럼 색상이 풍부한 흰색 고양이를 그릴 수 있어요.

> 흰색 고양이의 얼굴은 색이 아주 연하니까 물을 많이 섞어서 최대한 연하게 만들어요. 색이 조금 진하다면 물감이 마르기 전에 화장지로 살살 눌러 살짝 닦아내 주세요.

05 ➡

카드뮴 레드 ▆▆ 에 물을 많이 섞어서 위쪽은 연하게 아래쪽은 진하게 코를 그려요. 코끝에는 흰색 하이라이트가 있다는 점에 주의하세요. 턱과 입 부분, 그리고 눈가에는 연한 분홍색을 칠해요. 흰색 고양이의 흰색에는 분홍색이 살짝 투영되게 그려야 해요.

귀는 연한 카드뮴 레드 ▆▆ 와 카드뮴 레드 딥 ▆▆ 을 혼합하여 다른 톤의 분홍색으로 칠해요. 분홍색에 디옥사진 바이올렛 ▆▆ 을 조금 섞어 귀밑의 음영도 그려요.

작은 붓으로 카드뮴 레드 딥 ▆▆ 과 약간의 번트 엄버 ▆▆ , 적당량의 물을 섞어 콧날의 음영을 그려주세요.

물감이 마르면 조금 진한 색으로 콧구멍과 입을 자세히 묘사해요.

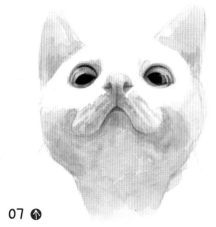

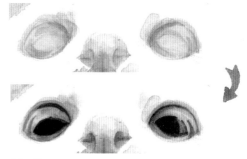

06 ⬆

하오난의 투명한 눈을 자세히 관찰한 뒤 작은 붓으로 옐로 오커 ▆ 와 약간의 카드뮴 옐로 ▆ 를 섞어 안구를 칠해요. 위쪽에 가까울수록 색을 연하게 칠하고, 아래쪽에 가까운 눈머리는 번트 엄버 ▆ 를 추가해서 음영을 그려주세요.

물감이 마르면 번트 엄버 ▆ 와 약간의 옐로 오커 ▆ 를 섞어 아이라인을 그리고, 안구의 진한 부분을 칠해요. 물감이 다 마르면 진하게 덧칠해주세요.

아이보리 블랙 ▆ 과 번트 엄버 ▆ 를 섞어 동공을 그리는데, 반사광 부분을 남겨야 해요. 눈꼬리 위에는 가는 아이라인을 그려주세요.

07 ⬆

이제 보니 그림이 너무 새하얗죠? 걱정하지 마세요. 키포인트는 바로 지금부터입니다!

디옥사진 바이올렛 ▆ 에 대량의 물을 섞어 큰 붓으로 습식 기법을 활용하여 배경을 그리고, 귀 가장자리에 흰색 여백을 남겨요. 배경과 얼굴이 연결되는 부분은 색을 조금 진하게 칠하고, 깨끗한 붓으로 물을 많이 묻혀서 나머지 부분에 그라데이션을 해주세요.

수분이 남아 있을 때, 아이보리 블랙 ▆ 과 대량의 물을 섞어 연결 지점을 칠하고 배경의 진한 부분을 그려 배경이 멀리 있는 듯한 시각적 효과를 주세요.

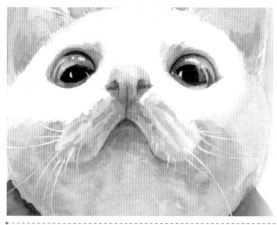

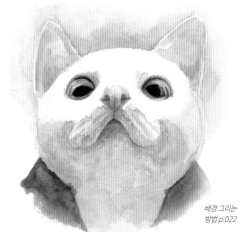

배경 그리는 방법 p.022

08 ⬅

세밀한 부분을 모두 그린 후 진한 음영 부분을 추가해주세요.

화이트 아크릴 물감으로 눈의 하이라이트와 수염, 귀의 흰색 털을 자세히 그려요. 하늘을 올려다보고 있는 새하얗고 보드라운 털을 가진 하오난이 완성되었습니다!

Tip 흰색 고양이를 그릴 때 가장 어려운 점은 우리 눈에는 흰색만 보이고 다른 색은 잘 보이지 않는다는 거예요. 이럴 때는 사진을 활용하면 색을 쉽게 분별할 수 있어요. 만약, 따뜻한 색조로 흰색 고양이의 음영을 그린다면 배경색도 따뜻한 색조를 사용하고, 차가운 색조의 흰색 고양이를 그린다면 배경색도 프러시안 블루 등의 차가운 색을 활용해야 해요.

깜짝 놀란
Miro

샴고양이 / 수컷 / 4살

캐나다에서 생활한 행복한 광부 Miro. 천신만고 끝에 비행기를 타고 집사를 따라왔어요. 타향으로 떠나왔지만 여전히 우유부단하고 사고 치는 사자자리의 성격을 고치지 못하고 있어요.

그리기 요점 1. 샴고양이의 색상 특징 그리는 방법
2. 고양이의 코와 입술 자세히 그리는 방법

01 ⬆

HB연필로 살살 Miro의 대략적인 얼굴 윤곽을 그려요. 눈, 코, 입 등의 좌우 대칭에 주의하세요.

02 ⬆

윤곽을 수정하고, 2B연필이나 샤프로 눈과 코, 입술 등 세밀한 부분을 그려요.

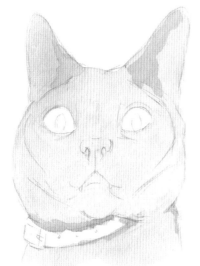

03 ⬅

삼고양이의 몸은 크림색이고 얼굴에는 갈색이 집중되어 있어요. 큰 붓으로 옐로 오커 ▮▮ 와 약간의 번트 엄버 ▮▮, 대량의 물을 섞어 밑색을 칠해요. 디옥사진 바이올렛 ▮▮ 을 조금 섞어 목줄 근처와 귀 안쪽에 음영을 그려요.

04 ➡

그림이 마르면 중간 붓으로 카드뮴 레드 ▮▮ 와 약간의 번트 엄버 ▮▮ 를 섞어 입을 그리는데, 턱까지 같은 색을 칠해요.

입에는 하이라이트를 최대한 남겨주세요. 코 주위에도 이 브라운 핑크를 칠해요. 물을 추가하여 귀 안쪽도 잊지 말고 칠해주세요.

눈머리에도 조금 칠하면 Miro가 더 귀여워 보여요.

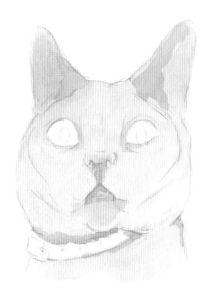

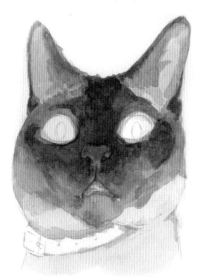

05 ⬅

그림이 반쯤 마르면 큰 붓으로 번트 엄버 ▮▮ 와 약간의 디옥사진 바이올렛 ▮▮, 대량의 물을 섞어 갈색 부분을 모두 칠해요. 연한 색 털에 가까운 부분은 깨끗한 붓으로 경계를 살짝 칠해주면 자연스런 효과를 줄 수 있어요.

그림이 다 마르면 같은 방법으로 진한 부분까지 완벽하게 그려요. 가장 진한 곳은 아이보리 블랙 ▮▮ 을 추가해서 그려도 돼요.

만족할 만한 색이 나올 때까지 덧칠해주세요. 귀 가장자리의 갈색 부분도 빼먹으면 안 돼요.

> 코 주위를 세밀하게 묘사하는 것을 잊지 말고, 이빨과 코에 연한 색의 반사광도 남겨주세요. 그림을 그릴 때는 이런 부분에 주의해야 해요.

06 ➡

코발트 블루 ▬에 물을 많이 섞어 반짝이는 사파이어 빛깔의 눈을 그려요. 동공과 눈머리에 가까운 부분은 색이 좀 더 진한데, 디옥사진 바이올렛 ▬을 살짝 섞어도 돼요.

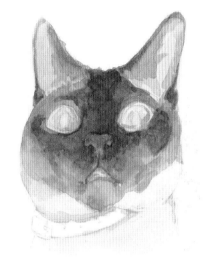

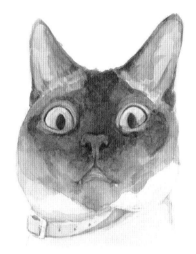

07 ⬆

번트 엄버 ▬와 약간의 아이보리 블랙 ▬을 섞어 동공과 아이라인을 자세히 그려요. 처음에는 조금 연하게 칠하고, 그림이 반쯤 마른 후 덧칠할 때는 조금 진하게 칠해서 입체적인 효과를 주세요. 같은 색으로 콧구멍을 그려요.

코발트 블루 ▬에 물을 추가하여 목줄을 그리고 , 디옥사진 바이올렛 ▬을 약간 섞어서 음영을 표현해요. 목줄의 세밀한 부분에 주의하며 그려요.

08 ➡

아주 가는 세필로 화이트 아크릴 물감을 찍어 눈과 입의 하이라이트, 수염과 눈썹을 그려요. 만약 이빨 부분에 미리 흰 여백을 남겨두는 게 너무 어렵다면 화이트 아크릴 물감을 희석해서 그리면 돼요!

Miro는 왜 이렇게 깜짝 놀란 표정일까요? 분명히 사고를 쳤을 거예요!

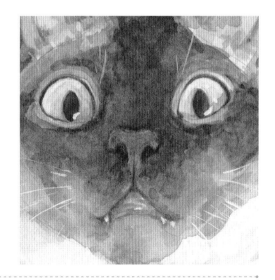

Tip 수채화를 그릴 때 여백을 남겨두는 것은 빨리 습득하기 아주 어려운 기법이에요. 우리는 대담하면서도 세심해져야 해요. 대담하게 색을 칠하면 그림에 수채화 특유의 터치감이 나타나요. 세밀한 부분을 그릴 때는 세심해야 해요. 수채화지 본연의 흰색은 흰색 물감으로 그린 흰색보다 더 자연스럽고 생동감 넘쳐요!

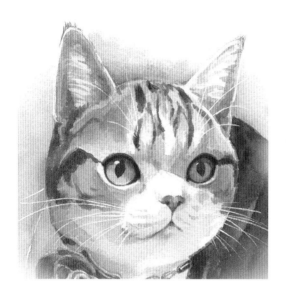

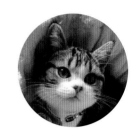

싼싼(三 三)

아메리칸 쇼트헤어 / 암컷 / 10개월

예쁜 공주님인 싼싼은 연약해 보이지만 마음속엔 나쁜 생각이 가득한 장난꾸러기예요. 멍청한 게 매력인 소심한 고양이랍니다.

귀엽고 아름다운 싼싼을 그리는 방법은 시과피와 샤쯔바오를 그릴 때와 아주 비슷해요. 무늬를 그릴 때 건식 기법과 습식 기법을 함께 활용하는 것을 잊지 마세요.

치쓰(起 司)

중국 시골 고양이 / 암컷 / 1살

네 명의 룸메이트와 함께 살고 있어요. 렌즈를 볼 때마다 사시안 같은 눈을 해요. 깔끔한 것을 좋아해서 자신의 밥그릇 안에 있는 것만 먹어요. 아침 일찍 일어나면 바로 우리에게 와서 비벼대지요. 그런 후 다시 코를 골며 잠을 자요.

치쓰의 무늬는 시과피와 비슷해서 털색만 회갈색으로 바꾸면 돼요. 무늬의 진한 갈색은 아이보리 블랙과 번트 엄버를 섞으면 돼요.

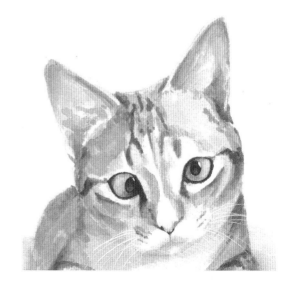

딩당(叮当)

샴고양이 / 암컷 / 6살

여왕같은 성격의 츤데레예요. 얄밉고 사랑스러운 당당은 싫어하는 게 아주 많아요. 한번은 당당이 여동생의 밥 그릇에 담겨 있는 베이컨 냄새를 맡더니 갑자기 헛구역질을 하고 너무 싫다는 듯이 고개를 흔들며 도망쳤어요.

삼고양이를 그리는 방법은 모두 비슷해요. 그런데 당당은 귀가 더 크고 더 희고 보드라운 털을 가졌어요. 눈동자도 아주 가는 세로줄로 변하기도 해요.

미구리(咪咕哩)

브리티시 쇼트헤어 / 수컷 / 1살

미구리의 부모는 국제고양이애호가협회(CFA)에서 개최하는 고양이 대회의 챔피언이에요. 생후 2개월 차에 상하이에서 선전으로 내려와 지금의 집사와 같이 살고 있어요. 가장 즐겨먹는 것은 닭고기이고, 생선은 먹지 않아요. 가장 좋아하는 것은 집사의 팔에 올라가는 거예요.

미구리의 두건과 코는 같은 분홍색이에요. 카드뮴 레드에 물을 많이 섞어서 조절하면 돼요.

여러 종류의 고양이 얼굴 그리는 방법을 배웠어요.
벌써 수채화의 기초 기법들을 마스터한 거예요!
그럼 이제부터는 고양이의 전신을 그려봅시다!

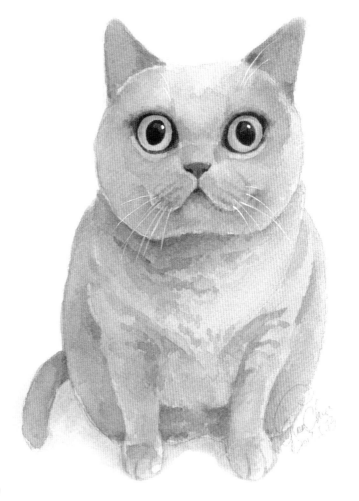

파란색 고양이 그리는 방법

생기 넘치는 눈빛의

러예(乐爷)

러시안 블루 / 수컷 / 4살

모두들 '러예(러 할아버지)'라고 부르는 것을 더 좋아하는 러러(乐乐)는 고양이계의 트렌스포머예요. 마음이 물처럼 부드럽고, 위풍당당한 기세를 자랑해요. 너무 귀여워서 인기가 굉장하답니다. 그리고 샤오징(小井)이라는 예쁜 며느리도 있어요.

그리기 요점 1. 파란색 고양이의 냉온 색조 구분하기 2. 습식 기법 익히기

01 ⬆

HB연필로 대략적인 윤곽을 그려요. 보조선을 활용해서 정확한 신체 비율과 위치를 정하세요. 살찐 목은 러예의 특징이니 놓치지 마세요.

02 ⬇

초고를 수정하고, 2B연필이나 샤프로 눈과 코 등 세밀한 부분을 자세히 그려요. 연필선이 너무 진하면 지우개로 살살 지워주세요.

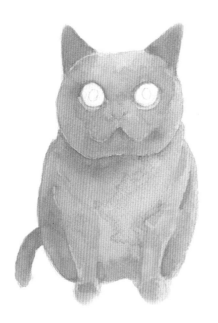

03 ⬅

러예의 몸 색은 앞에서 배운 러예의 얼굴색과 비슷하고, 전체적으로 차가운 색조예요. 큰 붓으로 프러시안 블루 ▰와 약간의 디옥사진 바이올렛 ▰, 약간의 번트 엄버 ▰를 섞은 뒤 물을 많이 섞어서 몸에 밑색을 칠해요. 색이 진한 부분은 의식적으로 덧칠해주세요.

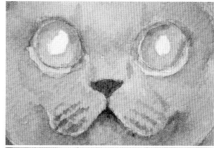

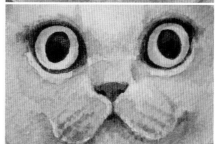

04 ⬇

그림이 반쯤 마르면 몸의 음영 부분을 덧칠합니다.

밑색과 같은 색에 디옥사진 바이올렛 ▬을 조금 더 섞어서, 중간 붓으로 귀와 목, 배 아래, 꼬리의 음영을 그려주세요. 그리고 작은 붓의 붓끝으로 한 움큼 한 움큼의 털 느낌이 나도록 그려주세요.

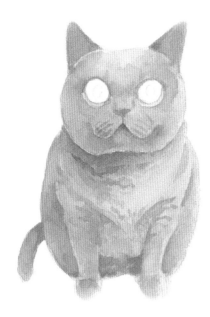

05 ⬆

러예의 얼굴을 어떻게 그리는지는 이미 배웠죠! 그림이 완전히 마르면 앞에서 배운 대로 눈, 코, 입 등 세밀한 부분을 그려요.

러예 얼굴 그리는 방법 p.040

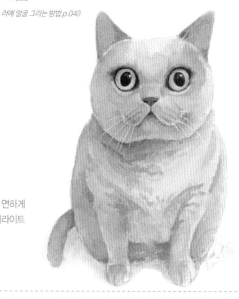

06 ➡

마지막으로 프러시안 블루 ▬에 물을 많이 섞어 발 아래에 음영을 연하게 그려주세요. 아주 가는 세필로 화이트 아크릴 물감을 찍어 눈의 하이라이트와 수염, 그리고 하얀 눈썹 몇 가닥도 그려주세요.

처음으로 고양이 전신을 완성했어요. 너무 쉽지 않나요?

Tip 고양이의 전신을 그릴 때 가장 중요한 것은 고양이의 특징을 파악하는 거예요. 예를 들면 둥근 얼굴, 통통한 목, 작은 귀, 포동포동한 입 등이죠. 스케치가 비슷할수록 실제 고양이와 자연스럽게 닮게 된답니다.

심각한 얼굴의
후이후이(灰灰) 중국 시골 고양이 / 수컷 / 6살

여섯 살 때, 원래의 집사로부터 지금의 집으로 보내져서 안정감이 부족한 아이예요. 새 집사가 그의 신뢰를 얻기 위해서 열심히 노력한 끝에 결국 신뢰를 얻는 데 성공했어요. 그러나 그 후 후이후이는 다른 사람들을 배척하기 시작했어요! 그래서 늘 아주 심각한 표정을 하고 있죠.

그리기 요점 1. 회남색 고양이의 냉온 색조 이해하기 2. 습식 기법에 익숙해지기

01 ⬇

HB연필로 살살 후이후이가 서 있는 자세를 그려요. 후이후이의 특징은 심각한 눈빛과 뾰족한 귀예요.

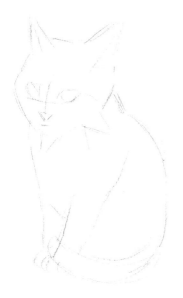

02 ⬆

초고를 수정하고 2B연필이나 샤프로 세밀한 부분을 완성해요. 몸에 있는 희미한 무늬의 방향을 생각하며 그려요.

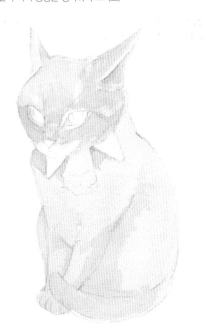

03 ➡

후이후이의 몸 색은 러예와 아주 비슷해요. 큰 붓으로 프러시안 블루▰와 디옥사진 바이올렛 ▰, 대량의 물을 섞어 온몸을 칠하는데, 정수리에 빛이 비친다는 상상을 하며 입체감을 염두에 두고 그리세요.

프러시안 블루▰를 더 추가해 목과 꼬리, 엉덩이 부분을 칠하는데, 정수리와 등, 앞다리 부분에는 따뜻한 색조인 디옥사진 바이올렛 ▰을 사용해도 돼요. 이렇게 하면 후이후이의 몸에 풍부한 명암층이 생겨요.

> 입 주위와 아이라인 부분을 하얗게 남겨둬야 하고, 귀의 가장자리에도 여백을 약간 남겨야 해요. 목의 칼라 부분도 하얗게 비워두세요.

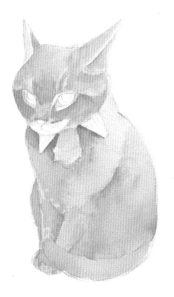

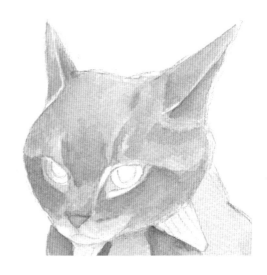

04 ⬅

몸을 칠했던 회남색에 프러시안 블루▉■를 조금 추가하여 칼라의 음영을 연하게 그려주고, 무늬에도 겹치는 층을 그려주세요.

몸의 물감이 다 마르면 중간 붓으로 같은 색을 찍어 색이 조금 더 진한 부분의 음영을 그려주세요. 무늬도 연하게 그려주세요.

05 ➡

카드뮴 레드 딥▉■과 디옥사진 바이올렛▉■, 적당량의 물을 섞어 분홍색 코를 그려주세요. 귀도 연한 분홍색으로 살짝 덧칠해요.

> 수채화의 특징 중 하나는 물감과 물감이 서로 층을 이루지 않는다는 거예요. 그래서 두 가지 색상을 사용하면 서로 겹쳐지는 효과를 만들 수 있어요.

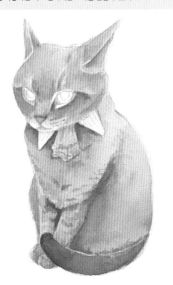

06 ⬅

앞에서 만든 회남색에 아이보리 블랙▉■을 아주 조금 섞어 꼬리 끝과 볼, 귀밑, 그리고 목 부분의 음영을 그려요. 미간과 눈가, 목의 무늬도 조금 진하게 칠해요.

작은 붓으로 바꿔 입과 수염 뿌리 부분에 작은 점을 그려주고, 발도 모양을 살려 살살 그려주세요.

목 아래의 레이스는 똑같이 그리기 어려우니 최대한 레이스처럼 보이도록 그리면 돼요.

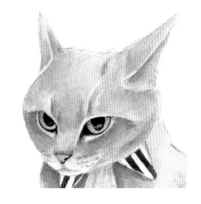

07 →

눈 그리는 방법은 모두 잘 알고 계시죠? 중간 붓으로 옐로 오커 ▬ 와 키드뮴 옐로 ▬
를 섞어서 안구를 그려요. 눈꺼풀에 가까울수록 색이 조금 진해져요.

물감이 마르면 아이보리 블랙 ▬ 과 약간의 프러시안 블루 ▬ 를 섞어 동공을 그려요.
아이라인과 코도 자세히 묘사해주세요.

귀여운 스트라이프 칼라도 빠뜨리면 안 돼요.

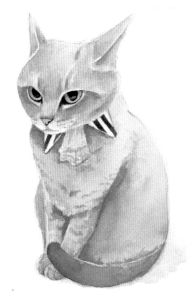

08 ←

전체적으로 세밀한 부분을 정리해요. 부분적으로 진하거나 연한 부분을 자세히
그리는데, 연한 파란색과 보라색을 추가하면 돼요. 이렇게 하면 더 선명하고 풍부
한 회색 층이 생겨요.

프러시안 블루 ▬ 에 물을 많이 섞어 다리 아래에 음영을 그려주세요.

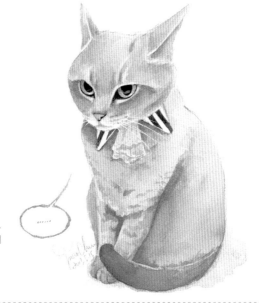

09 →

아주 가는 세필로 화이트 아크릴 물감을 찍어 눈의 하이라이트와 수염을 그려요.
화이트 아크릴 물감을 희석해서 귀와 다리 부분의 흰색 털도 한 가닥 한 가닥 그려
주세요.

후이후이의 표정이 너무 심각해서 자신도 무슨 말을 해야 할지 모르는 듯하네요.

Tip 회색 고양이는 회색으로만 보이지만, 그림을 그릴 때는 실제보다 더 풍부한 색상을 사용하는 것이 좋아요. 냉온 색조의 대비를 활용하면 색상이 더 풍부해질 뿐
만 아니라 얼굴의 중요한 부분이 부각되고 공간감도 표현할 수 있어요.

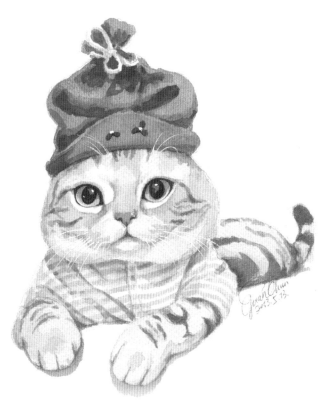

작은 모자

Carlo(卡洛) 아메리칸 쇼트헤어 / 수컷 / 2살 반

허당, 보채기, 천진난만, 응석 부리기. 이 모든 게 바로 뚱냥이 Carlo의 매력이에요. Carlo는 이런 매력으로 당시 인생에서 첫 번째 고양이를 잃은 집사의 마음을 빼앗았어요. 이때부터 행복한 묘생이 시작되었죠.

그리기 요점
1. 회색 얼룩무늬 고양이 그리는 방법
2. 습식 기법과 건식 기법 혼용하기

01 ➡

HB연필로 Carlo의 윤곽을 스케치해요. 머리와 몸, 통통한 발의 비율에 주의하며 그려요. 살찐 턱은 Carlo의 특징이랍니다.

대략적으로 스케치를 한 뒤 Carlo의 몸 비율이 만족스러울 때까지 계속 수정을 해요. 초고가 완성되면 2B연필이나 샤프로 Carlo의 눈 등 세밀한 부분을 완성하고, 무늬의 방향과 옷의 줄무늬도 그려주세요.

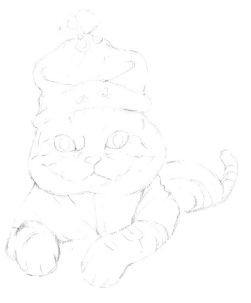

02 ⬅

Carlo는 아름다운 은색 호랑이 무늬가 있는 고양이예요.

회색 고양이는 파란색 고양이에 비해 색이 연하고 밝은 편이예요. 그래서 물감에 물을 많이 섞어서 색을 조절해야 해요.

큰 붓으로 디옥사진 바이올렛 ▆과 프러시안 블루 ▆, 대량의 물을 섞어 Carlo의 전신을 연하게 칠해주세요.

03 ➡

수분이 남아 있을 때 같은 색 물감으로 한 번 더 칠해요.

Carlo의 볼과 코 등은 진하게 칠하고, 모호한 무늬도 그려주세요. 디옥사진 바이올렛 ▆을 더 많이 섞어서 칼라 부분의 음영을 그려주세요.

04 ⬅

그림이 마르면 아이보리 블랙 ▆과 약간의 디옥사진 바이올렛 ▆, 적당량의 물을 섞어 몸의 무늬를 그려요. 부분적인 무늬, 예를 들면 꼬리 끝은 아이보리 블랙 ▆을 좀 더 추가하여 덧칠해주세요.

작은 붓으로 같은 색을 묻혀 발가락 사이와 입 등 세밀한 부분을 묘사해요.

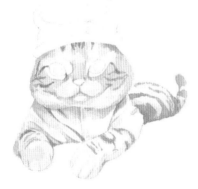

05 ➡

코와 눈 그리는 방법은 모두들 아주 익숙하죠?

옐로 오커 ▆와 약간의 프러시안 블루 ▆를 섞어 Carlo의 연한 녹회색 안구를 그려요. 그 후 디옥사진 바이올렛 ▆을 조금 섞어 안구의 입체감을 표현해요.

코는 조금 어두운 분홍색이예요. 중간 붓으로 카드뮴 레드 ▆와 약간의 번트 엄버 ▆, 디옥사진 바이올렛 ▆을 살짝 섞어 코를 그려요.

물감이 다 마르면 아이보리 블랙 ▆에 디옥사진 바이올렛 ▆을 조금 섞어 콧구멍과 입을 자세히 그려요.

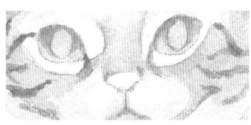

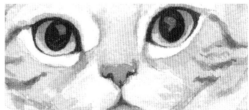

06 ◀

파란색 모자는 프러시안 블루 ▬ 와 코발트 블루 ▬ , 약간의 디옥사진 바이올렛 ▬ 을 섞어 사용해요. 습식 기법으로 모자에 대략적인 명암을 표현한 뒤, 다시 건식 기법으로 진한 음영 부분을 그려요. 모자의 가는 끈은 흰색 여백으로 남겨둬야 해요.

> 만약 흰색 여백을 남기기 어렵다면 화이트 마스킹액을 사용해도 돼요. 또는 그림을 다 그린 뒤에 화이트 아크릴 물감으로 덧칠해도 돼요.

07 ↑

카드뮴 레드 ▬ 에 물을 많이 섞어 옷의 분홍색 줄 무늬를 그려요. 주름진 부분의 음영은 디옥사진 바이올렛 ▬ 을 섞어 좀 더 진하게 그려주세요.

세밀한 부분을 묘사하고, 회자색을 조절하여 옷의 주름 부분은 더 진하게 칠해주세요.

08 ◀

디옥사진 바이올렛 ▬ 에 적당량의 물을 섞어 발 아래에 그림자를 그려요.

아주 가는 세필로 화이트 아크릴 물감을 찍어 눈의 하이라이트와 수염, 눈썹을 그려주세요.

귀여운 뚱냥이 Carlo가 아주 생동감 넘치는 모습으로 우리 앞에 엎드려 있네요!

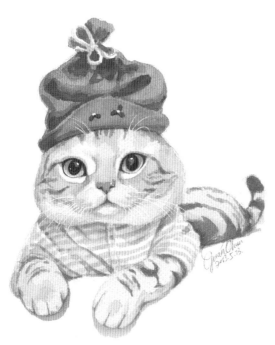

Tip 건식 기법과 습식 기법을 혼용하는 것은 고양이의 얼룩무늬를 그리는 데 아주 적합해요. 먼저 습식 기법을 이용해 고양이의 은은한 무늬를 그린 뒤 물감이 마르면 다시 건식 기법으로 뚜렷한 무늬를 그려요. 이렇게 하면 고양의 무늬가 더 생생해져요!

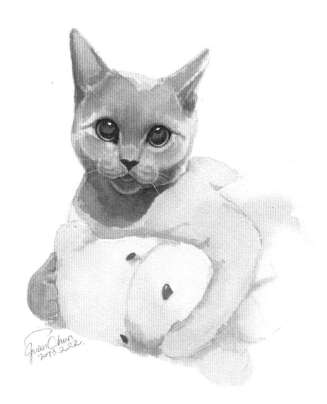

와이와이(歪歪)

러시안 블루 / 수컷 / 1살

엄마를 따라 이름을 지었어요. 고기를 좋아하고, 엄마를 깨무는 것도 좋아하고, 욕실에 똥 누는 것도 좋아해요. 다만, 아빠하고만 잠을 자요. 매일 엄마를 불러 깨우는데, 날마다 방식이 달라요.

와이와이를 그리는 방법은 러예와 비슷해요. 모두들 아무 문제 없겠죠? 습식 기법을 활용해서 와이와이가 안고 있는 노란색 곰돌이도 그려보세요.

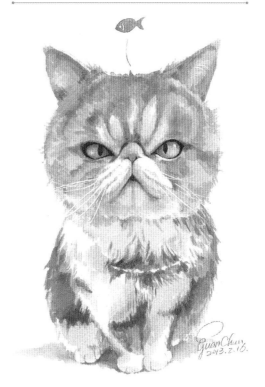

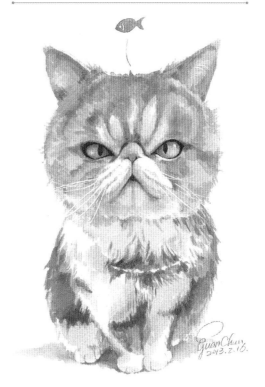

다이시모(袋西莫)

이그조틱 쇼트헤어 / 수컷 / 2살

누나의 친동생, 엄마의 친아들이죠. 집에서 가장 철이 든 아이가 바로 다이시모예요. 의리상 어쩔 수 없이 베이징에 가서 그곳에서 혼자 일하고 있는 누나를 돌보고 있어요. 누나를 기다리고, 누나를 즐겁게 해줘요.

회색 고양이에 속하는 다이시모는 귀여운 검은색 무늬를 갖고 있어요. 눈은 아름다운 귤색이에요. 방금 목욕하고 나온 모습을 그려볼까요!

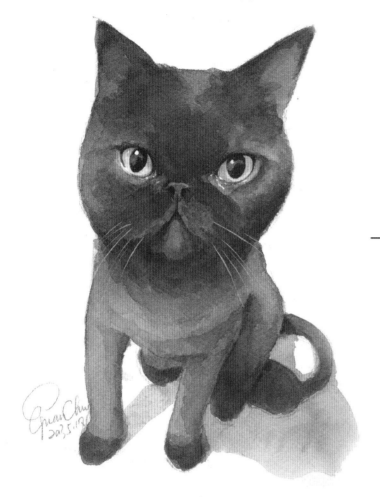

검은색 고양이
그리는 방법

사랑들이 모두 사랑하는
왕푸구이(王'富贵) 가필드 고양이 / 수컷 / 1살 반

왕푸구이의 팬은 모두 미녀예요. 귀여운 푸구이, 오만한 푸구이, 사악한 푸구이, 둥근 얼굴의 푸구이, 눈 사진
찍기가 아주 어려운 푸구이! 우리 모두 왕푸구이를 사랑해요!

그리기 요점 　1. 검은색 고양이 그리는 방법 2. 습식 기법 연습하기

01 ⬆

HB연필로 대략적인 윤곽을 스케치하는데, 눈과 코의 거리와 비율에 주의하고, 넓적한 얼굴의 특징을 잘 잡아야 해요.

02 ⬆

초고를 수정하고, 2B연필 또는 샤프로 디테일한 부분을 완성해요. 완전히 검은 고양이는 무늬는 없지만 명암분계선을 그려야 해요.

빛을 받는 부분은 밝고, 빛을 등지는 부분은 어두워요. 명과 암의 경계를 나누는 부분이 바로 명암분계선이에요.

03 ⬅

큰 붓으로 맑은 물을 묻혀 전신을 칠하는데, 축축하기만 하면 되고 수분이 쌓이지 않아도 된다는 점을 기억하세요.

채색하기 전에 종이에 물을 묻혀두면, 채색할 때 색을 고르게 칠할 수 있고, 너무 선명하거나 중복되는 터치를 피할 수 있어요.

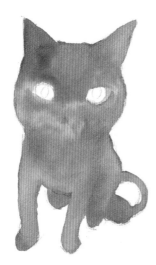

04 ◀

큰 붓으로 아이보리 블랙 ▆과 약간의 디옥사진 바이올렛 ▆, 대량의 물을 섞어 전신을 칠해요. 턱과 발 등의 부분은 물감이 쌓이게 해주세요.

그림이 반쯤 마르면 같은 색으로 두 눈 사이와 턱, 발, 꼬리 등의 세밀한 부분을 다시 진하게 칠해요. 건조 상태를 잘 파악해서 건식 기법으로 그리면 털이 더 보송보송해 보여요.

코와 눈, 눈 아래의 연한 부분을 살짝 남겨야 한다는 점에 주의하세요.

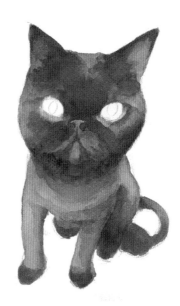

05 ➡

그림이 반쯤 마르면 앞의 과정을 반복해요. 세 번째 칠할 때는 그림을 좀 더 진하게 그려주세요. 누가 푸구이를 까만 고양이라고 했나요? 몇 번 더 반복해서 그리면 얼굴, 발 등에는 비교적 진한 흑회색색이 나타나요.

> 투명 수채화의 특징은 한 번의 붓 터치로 원하는 농도의 색을 맞추기 어렵다는 거예요. 이런 특성 때문에 하나의 색에도 풍부함 명암이 살아나죠.

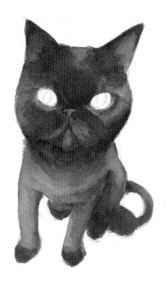

06 ◀

빛이 왼쪽 윗부분에서 반사되기 때문에 머리의 왼쪽 위와 몸의 왼쪽은 아이보리 블랙 ▆에 디옥사진 바이올렛 ▆을 조금 섞어 따뜻한 색조의 검은색을 칠해요.

입과 귀 부분에도 디옥사진 바이올렛 ▆과 카드뮴 레드 딥 ▆을 섞어 얇게 칠해요. 검은색 고양이도 희고 보드라운 느낌이 필요하다는 것을 기억하세요.

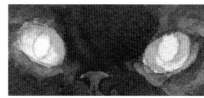

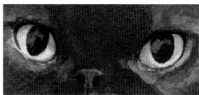

07 ➡

그림이 마르면, 중간 붓으로 카드뮴 옐로 ▮▮▮ 와 옐로 오커 ▮▮▮ 를 섞어 안구를 칠해요. 습기가 남아 있을 때 카드뮴 레드 ▮▮▮ 와 번트 엄버 ▮▮▮ 를 조금 추가 해서 눈 근처의 그림자를 그리면 밝고 투명해 보여요.

노란색이 다 마르면, 작은 붓으로 아이보리 블랙 ▮▮▮ 과 약간의 디옥사진 바이 올렛 ▮▮▮ 을 섞어 아이라인과 입, 콧구멍을 자세히 그려요.

작은 발도 자세하게 그려주세요.

08 ⬅

그림의 세밀한 부분을 묘사한 후 진한 부분, 예를 들면 턱 아래, 발과 꼬리 등을 진하게 칠해요.

몸과 머리의 색상 차이를 더욱 뚜렷하게 그려주세요. 왜냐하면 몸의 털을 밀어서 짧은 털이 더 연해 보이기 때문이에요.

큰 붓으로 디옥사진 바이올렛 ▮▮▮ 과 약간의 프러시안 블루 ▮▮▮ 를 섞어 발 아래의 그림자를 연하게 그려요. 몸에 가까운 부분은 색이 조금 진해 야 한다는 점에 주의하세요.

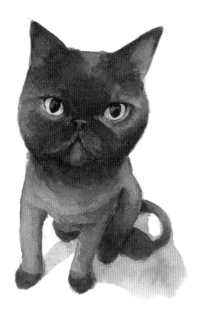

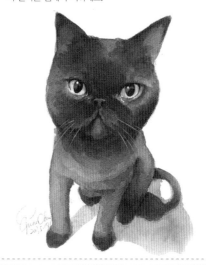

09 ➡

아주 가는 세필로 화이트 아크릴 물감을 찍어 눈의 하이라이트와 수염을 그려요.

눈 아래에 흰색을 남겨야 하는데 만약 앞에서 실수로 검은색을 모두 칠했다면 화 이트 아크릴 물감으로 그 위에 그려도 돼요. 그리고 눈에 눈물이 글썽이는 느낌을 주면 좋아요.

뚜렷한 눈 사진을 찍기 힘든 왕푸구이, 마침내 자신의 초상화를 갖게 되었어요!

Tip 수채화를 그릴 때는 연한 색부터 시작해서 진한 색의 순서로 칠해야 한다는 것을 알고 있어요. 가장 진한 색은 여러 차례 칠해야 해요. 습식 기법과 건식 기법을 함께 사용하는 방법에 익숙해지면 색 혼합과 붓 터치, 층 표현 등을 쉽게 할 수 있게 돼요. 그럼 풍부한 층을 만들 수 있어요.

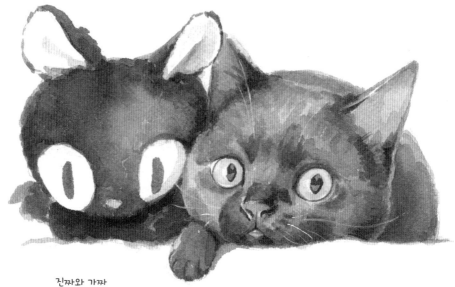

진짜와 가짜

즈푸바오(支付宝) 중국 시골 고양이 / 암컷 / 10개월

용기는 조금 없지만 사람을 아주 좋아해요. 당신을 보면 야옹야옹 하며 인사할 거예요. 즈푸바오를 만져주면 아주 신나서 배를 보여줄 거예요. 가장 좋아하는 것은 매복하기예요. 일단 매복을 하면 콧구멍이 커져요. 많은 사람들은 즈푸바오를 '샤오주(小猪: 아기 돼지-옮긴이)'라고 부른답니다.

까만 꼬마 즈푸바오를 그리는 방법은 왕푸구이와 비슷해요. 하지만 진짜 검은색 고양이와 장난감 검은색 고양이의 질감은 확연히 달라요. 장난감의 털은 광택이 없지만, 즈푸바오의 검은색 털에는 아주 아름다운 반사광이 있어요.

01 ◈

HB연필로 즈푸바오의 대략적인 윤곽을 그려요. 사진 속의 즈푸바오는 마지못해 누워 있는 듯 작은 머리만 내밀고 있어요. 즈푸바오의 초상화를 그릴 때 작은 발을 추가해도 돼요. 그러면 그림에 재미가 더해져요.

> 각자의 독특한 특징과 재미있는 부분을 추가해서 그려줘야 비로소 그 고양이만의 유일무이한 초상화가 된답니다.

02 ➡

검은색 고양이인 즈푸바오는 왕푸구이와 그리는 방법이 비슷해요. 모두들 이미 이 부분은 잘 알고 있죠? 둘 사이의 미세한 차이는 즈푸바오의 귀가 더 보드랍고 희다는 점이에요.

검은 털의 반사광은 어떻게 그릴까요?

> (1) 붓 터치가 능숙해야 해요. 털이 자라는 방향에 따라 한 차례 한 차례 그려야 해요.
> (2) 덧칠해서 색을 진하게 할 때는 일부러 연한 부분을 남겨야 해요. 이렇게 해야 털의 반사광 효과를 표현할 수 있어요.

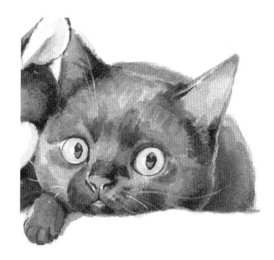

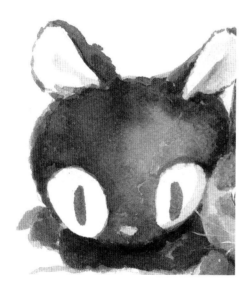

03 ⬅

장난감 고양이의 인조모에는 반사광이 없지만 빛을 받는 부분과 등지는 부분은 명확해요.

인조모의 질감은 어떻게 그릴까요?

> (1) 습식 기법으로 명확한 터치감을 없애요.
> (2) 장난감 고양이의 가장자리가 너무 매끈하면 안 돼요. 울퉁불퉁하게 그리면 인조모의 느낌을 표현할 수 있어요.

04 ➡

두 마리 고양이를 비교해보면 아주 명확한 차이가 있는 것을 발견하게 될 거예요. 색조에서도 명확히 구별돼요!

고양이 즈푸바오의 검은색은 자주색에 가까운데, 이것은 고양이 털의 자연스러운 색이에요. 장난감 고양이의 색은 인조모의 재료 색 때문에 더 어두운 검은색이랍니다.

디테일한 부분과 색상을 자세히 관찰하면 가장 아름다운 고양이를 그릴 수 있어요!

분홍색 보드라운 입술의 세밀함을 놓치면 안 돼요!

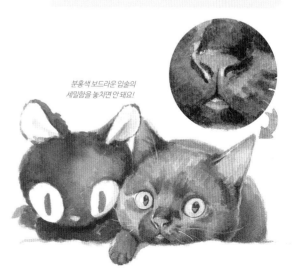

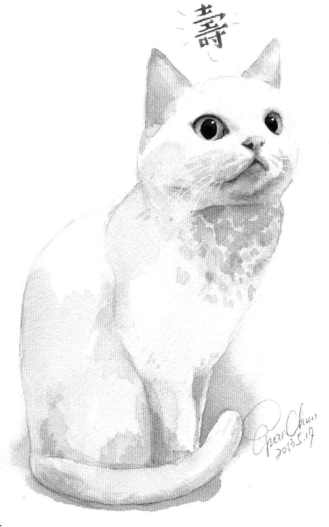

흰색 고양이
그리는 방법

묘생을 생각하는
미예(咪咻)
중국 시골 고양이 / 암컷 / 17살

미예(미 할아버지)는 집사를 괴롭히는 재미로 살아요. 그 민첩함은 17살 고령의 고양이라는 게 절대 믿기지 않죠. 사실 모든 고양이는 나이와 상관없이 활발하고, 놀기 좋아하는 마음을 갖고 있답니다!

그리기 요점 1. 흰색 고양이의 냉온 색조 차이 파악하기 2. 습식 기법 연습하고 습득하기

01 ⬇

HB연필로 살살 미예의 대략적인 윤곽을 그려요. 보조선을 활용해 비율과 위치를 정하세요.

02 ⬆

초고를 수정하고, 2B연필 혹은 샤프로 눈과 코 등 세밀한 부분을 완성해요. 너무 진한 연필선은 살살 지워주세요.

03 ➡

앞에서 흰색 고양이의 얼굴 그리는 방법을 배웠어요. 몸 색도 얼굴 색과 비슷해요. 몸에 있는 음영은 대부분 따뜻한 색조예요. 큰 붓으로 옐로 오커 ▆▆ 와 약간의 디옥사진 바이올렛 ▆▆, 약간의 번트 엄버 ▆▆, 대량의 물을 섞어 따뜻한 색조의 음영을 표현해요.

05 ➡

카드뮴 레드 █▌ 에 적당량의 물을 섞어 코와 입술, 귀를 연하게 칠해요. 턱 부분의 옐로 오커 물감이 마르지 않았을 때, 같은 색을 덧칠해요. 눈가에도 칠하는 것을 잊지 마세요.

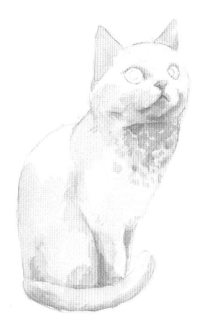

04 ⬅

옐로 오커를 칠한 부분이 마르기 전에 디옥사진 바이올렛 █▌ 에 물을 많이 섞어, 습식 기법으로 볼과 턱, 꼬리 부근의 음영을 그려요. 눈가가 마르기 전에 디옥사진 바이올렛을 조금 덧칠해요.

프러시안 블루 █▌ 와 디옥사진 바이올렛 █▌, 대량의 물을 섞어 꼬리의 음영을 연하게 칠해주세요.

계속해서 수분이 남아 있을 때, 프러시안 블루 █▌ 에 물을 많이 섞어 등과 꼬리 부분을 칠해요.

> 습식 기법은 물감이 다 마르기 전에 다른 색을 칠하는 거예요. 그림에 수분이 충분할 때 두 색상을 혼합하면 모호한 효과를 줄 수 있고, 심지어 물감이 침전되기도 해요. 그림이 반쯤 말랐을 때는 붓의 터치감을 남길 수 있어요. 연습을 많이 해서 이 기법에 능숙해지세요!

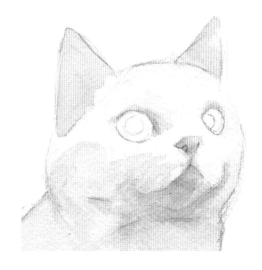

06 ⬅

그림이 마르면, 중간 붓으로 옐로 오커 █▌ 와 약간의 번트 엄버 █▌, 아주 소량의 디옥사진 바이올렛 █▌, 적당량의 물을 섞어 목과 다리 근처에 가장 진한 음영을 그려요.

중간 붓의 붓끝으로 털이 자라는 방향을 따라 불규칙한 점을 그려주세요. 이렇게 하면 목 아랫부분의 털이 한 움큼 한 움큼 질감이 살아나요.

07 →

눈 그리는 방법은 모두들 이미 익숙해졌죠! 카드뮴 옐로 와 옐로 오커 를 섞어 안구를 칠하고, 음영 부분은 번트 엄버 를 추가해주세요. 눈꺼풀 주변을 조금 진하게 칠해서 안구에 입체감을 더해주세요.

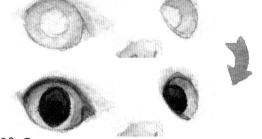

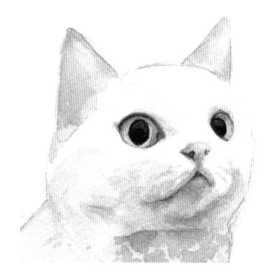

08 →

카드뮴 레드 딥 과 약간의 디옥사진 바이올렛, 적당량의 물을 섞어 귀와 눈 가장자리, 코의 어두운 부분을 자세하게 묘사하세요.

같은 색에 디옥사진 바이올렛 과 번트 엄버 를 조금 더 섞어, 입의 세밀한 부분과 콧구멍을 자세히 그려요.

그림의 세밀한 부분을 꼼꼼히 정리한 뒤 색상이 가장 진한 부분을 덧칠해주세요.

> 흰색 고양이의 털을 하얗고 보드라워 보이게 하기 위해서 콧구멍 등 세밀한 부분에는 순수한 아이보리 블랙을 사용하지 않는 게 좋아요. 순수한 아이보리 블랙으로 그리면 그림이 생경해 보이기 때문이에요.

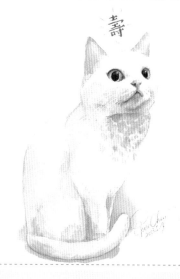

09 →

큰 붓으로 프러시안 블루 와 약간의 디옥사진 바이올렛을 섞어 몸 주변의 배경을 연하게 그리면 전경의 미예가 도드라져 보여요.

아주 가는 세필로 화이트 아크릴 물감을 찍어 눈의 하이라이트와 수염, 귀의 흰 털을 그려요.

미예에게 '수(壽)'를 써줌으로써 열일곱 살의 미예가 백 살까지 오래오래 건강하게 잘 살도록 축복해주세요!

Tip 빛을 받는 밝은 부분은 따뜻한 색조이고, 빛을 등지는 어두운 부분은 차가운 색조에요. 이런 기본적인 색의 법칙을 이해하면 흰색 고양이 그리기가 아주 쉬워져요.

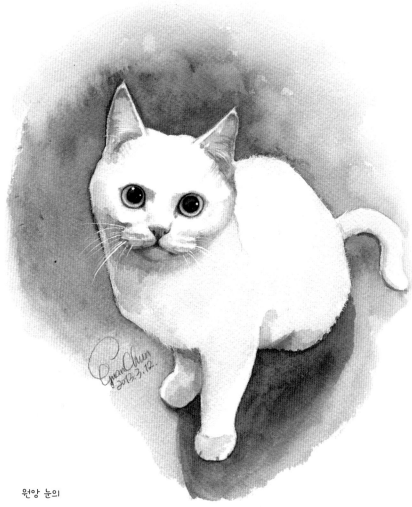

원앙 눈의

Momo 중국 시골 고양이 / 수컷 / 6개월

버스 정류장 옆 꽃밭의 종이 상자 안에서 주운 Momo, 집사가 집에 데려갔을 때는 태어난 지 얼마 되지 않은 아기였어요. 씻겨주고 우유를 먹이며 아주 열심히 키웠더니 원앙 눈을 가진 멋진 청년이 되었답니다.

그리기 요점 1. 배경을 이용해 흰 고양이 부각하기 2. 건식 기법과 습식 기법이 서로 결합된 방법

01 ⬇

HB연필로 살살 Momo의 대략적인 윤곽을 그려요. 머리와 몸의 비율에 주의하세요.

02 ⬆

초고가 완성되면, 2B연필이나 샤프로 Momo의 눈과 코 등 세밀한 부분을 완성해요. 연필선이 너무 진한 곳은 지우개로 살살 지워주세요.

03 ➡

빛이 오른쪽 위에서 비친다고 생각하고, 큰 붓으로 디옥사진 바이올렛 ▬ 과 약간의 프러시안 블루 ▬, 대량의 물을 섞어 왼쪽과 다리 부분에 음영을 그려요. 목 부분은 차가운 색이라서 프러시안 블루 ▬ 를 조금 많이 섞어도 돼요.

디옥사진 바이올렛 ▬ 과 약간의 옐로 오커 ▬ 를 섞어, 종이에 수분이 남아 있을 때 습식 기법으로 오른쪽을 칠하고 눈 주변도 그려요. 목의 오른쪽은 디옥사진 바이올렛 ▬ 에 옐로 오커 ▬ 를 많이 섞어 따뜻한 색조를 만든 후 왼쪽의 차가운 색과 대비되는 풍부한 질감을 만들어주세요.

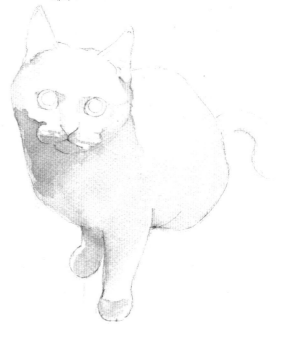

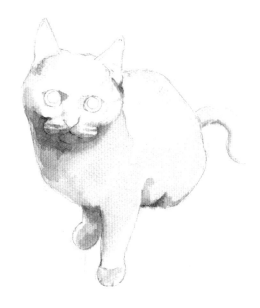

04 ←

옐로 오커██ 와 약간의 카드뮴 옐로██. 대량의 물을 섞어 빛을 받는 등과 꼬리 부분을 칠해요.

종이가 반쯤 마르면 디옥사진 바이올렛██과 약간의 프러시안 블루██ 를 섞어 진한 부분을 덧칠해요.

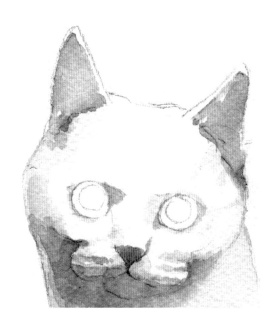

05 →

중간 붓으로 카드뮴 레드██ 와 약간의 디옥사진 바이올렛██. 물을 조금만 섞어 코를 그려요. 물을 좀 더 추가해 색의 농도를 연하게 만들어 귀와 눈가에 분홍색을 칠해주세요.

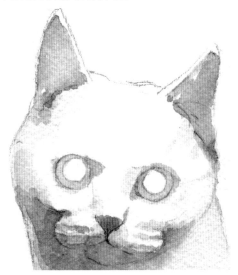

06 ←

아름다운 원앙 눈은 한쪽은 노란색이고 한쪽은 파란색이에요.

왼쪽 눈은 카드뮴 옐로██ 와 약간의 옐로 오커 ██ 를 섞어 안구를 칠해요. 눈꺼풀에 가까운 부분은 색이 더 진하다는 점을 기억하세요.

오른쪽 눈은 코발트 블루 ██ 와 세룰리안 블루██ 를 섞어 안구를 칠해요. 눈머리는 프러시안 블루██로 더 진하게 칠해요.

07 ➡

종이가 마르면, 중간 붓으로 아이보리 블랙 ▬ 과 약간의 디옥사진 바이올렛 ▬ 을 섞어 동공을 그리고, 아이라인도 자세하게 그려요. 앞에서 배운 방법에 따라 처음에는 물을 많이 섞어 색을 살짝 연하게 칠하고 두 번째는 물을 조금 섞어 색을 진하게 칠해요.

코와 입을 자세히 묘사해야 한다는 점을 잊지 말아요.

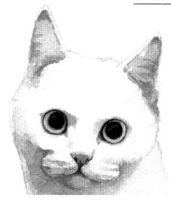

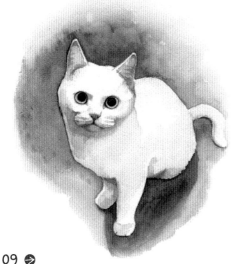

08 ⬅

하얗고 깨끗한 Momo를 더욱 부각하기 위해서 Momo의 주변에 진한 배경을 그려요.

큰 면적의 배경을 그릴 때는 먼저 깨끗한 큰 붓으로 맑은 물을 종이에 발라요. 종이가 반쯤 말랐을 때(종이가 완전히 젖어 있으면 안 돼요), 번트 엄버 ▬ 와 디옥사진 바이올렛 ▬, 옐로 오커 ▬ 를 섞어서 칠해요. 이렇게 하면 종이 위의 색상이 더 예쁘게 섞이고 붓 자국은 줄어들어요. 배경과 Momo의 몸이 연결되는 부분은 조심스럽게 처리해야 한다는 점에 주의하세요.

09 ➡

디테일한 부분을 정리하고, 작은 붓에 어두운 배경색을 묻혀서 발과 꼬리에 간단하게 윤곽선을 그려주면 음영과 몸의 경계가 더욱 뚜렷해져요.

아주 가는 세필로 화이트 아크릴 물감을 찍어 눈의 하이라이트와 수염, 귀 부분의 흰 털을 그려주세요. 몸과 배경이 연결되는 부분에도 몇 번 붓 터치를 해줘도 돼요.

원앙 눈의 Momo가 완성되었어요! 배경에 진한 색을 칠하면 Momo가 더 새하얗고 보드라워 보여요!

Tip
흰색 고양이의 몸 색을 파악하는 것은 너무 어렵지만, 마치 흰 종이 같아서 풍부하고 아름다운 색과 명암을 쉽게 표현할 수 있어요. 순백색의 고양이를 그리는 비법은 바로 몸색깔을 최대한 연하게 칠하는 거예요. 그렇지 않으면 얼룩진 고양이가 되거든요. 배경색을 이용하면 고양이들의 순결한 흰색을 부각할 수 있답니다.

말할 수 있는

시페이(西飞) 중국 시골 고양이 / 수컷 / 6개월

사람을 좋아하지 않아요. 쥐와 바퀴벌레, 도마뱀, 불나방을 잡을 수 있고 소파를 긁어대는 파괴왕이에요. 매일 아침 6시면 문을 긁는데, 그런 후 동물들의 시체를 침실 문 앞에 가져다 놔요. 혼자 노는 걸 좋아해요.

그리기 요점 1. 흰색 고양이의 냉온 색조 이해하기 2. 고양이의 입 그리는 방법

01 ⬅

이번에는 따뜻한 색조의 흰색 고양이 그리는 방법을 배워볼까요?

몸 색은 옐로 오커 ▆ 와 약간의 디옥사진 바이올렛 ▆ 을 섞어 만들어요. 거기에 약간의 번트 엄버 ▆ 를 추가해 몸에서 색이 가장 진한 부분을 그려주세요. 예를 들면 입과 발가락 사이예요.

디옥사진 바이올렛 ▆ 으로 배경을 그리고, 프러시안 블루 ▆ 로 그림자를 그리면 그림에 냉온이 분명한 층이 나타나요.

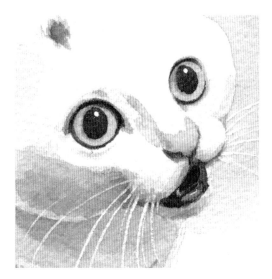

03 ⬆

우선 아주 연한 디옥사진 바이올렛 ▆ 으로 작은 이빨을 그린 뒤 카드뮴 레드 딥 ▆ 으로 코와 입을 그려요. 그림이 반쯤 마르기를 기다렸다가 카드뮴 레드 딥 ▆ 과 약간의 번트 엄버 ▆ 를 섞어 입술의 그림자를 그려요. 이빨 모양의 여백을 남기는 것에 주의해야 해요. 마지막으로 아이보리 블랙 ▆ 을 조금 추가하여 가장 진한 부분의 그림자를 그리면 완성이에요.

02 ⬆

희고 보드라운 작은 입이 당신을 곤혹스럽게 하나요? 먼저 입을 어떻게 스케치했는지 살펴보세요.

> 흰색 고양이가 희고 보드랍고 건강해 보이도록 하기 위해서는 콧구멍 등 세밀한 부분은 순수한 아이보리 블랙을 칠하면 안 된다는 점을 기억하세요.

뒈뒈(冬冬)

중국 시골 고양이 / 암컷 / 2살

뒈뒈를 주어왔을 때 뒈뒈는 아이를 잃은 슬픔에 잠겨 먹지도 않고 마시지도 않았어요. 집사가 아기 고양이를 입양해주자, 지금은 어린 엄마 뒈뒈로서 아기 고양이와 함께 행복하게 살고 있어요.

크고 작은 두 마리의 흰색 고양이를 그려봐요!

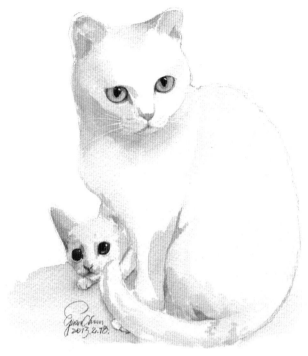

샤오완쯔(小丸子)

중국 시골 고양이 / 암컷 / 3살

샤오완쯔를 주워왔을 때, 너무 심한 장난꾸러기라서 수컷 고양이라고 생각했어요. 사실은 장난이 심한 아가씨였죠. 미간에 있는 검은색 눈썹이 굉장히 매력적이에요.

앞에서 배운 흰색 고양이 그리는 방법으로 샤오완쯔를 그려보세요! 정수리의 무늬도 자세히 그려줘야 한다는 점에 주의하세요.

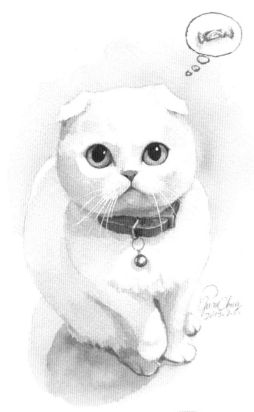

나이탕(奶糖)

스코티시 폴드 / 암컷 / 3살

'우유 사탕'이라는 의미의 나이탕은 귀여운 척하며 속임수로 먹고사는, 겉과 속이 다른 꼬마 미녀예요. 나쁜 짓을 한 뒤 무고한 척 무함해서 오빠를 혼나게 만드는 걸 가장 좋아하고, 충전기 선을 몰래 숨기는 것도 좋아해요.

디옥사진 바이올렛으로 배경을 그리면 나이탕이 더 희고 보송보송하고, 애교 넘쳐 보여요. 살짝 들어올린 발의 앞뒤 관계를 표현하는 데 주의해야 해요.

샤오과이(小乖)

귀가 쫑긋한 스코티시 폴드 / 수컷 / 1살

썩은 동태눈 같은 눈이 트레이드 마크이며, 말린 작은 물고기와 개다래 나무를 아주 좋아해요. 늘 하와이안 셔츠를 입고, 마피아의 부하인 것처럼 행동해요. 어릴 때는 날씬하고 상큼했지만, 최근에는 갑자기 살이 찌면서 저팔계 스타일로 변했어요.

기본적으로 순백색이지만 머리 부분에 갈색 무늬가 있는 고양이를 그리는 것은 그다지 어렵지 않아요. 꽃무늬 셔츠를 그리는 게 두려운가요?

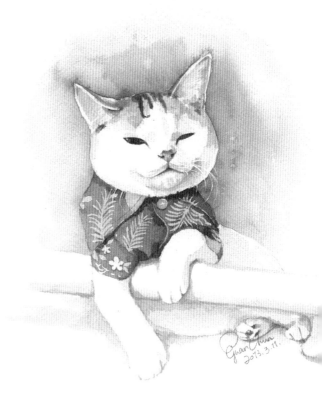

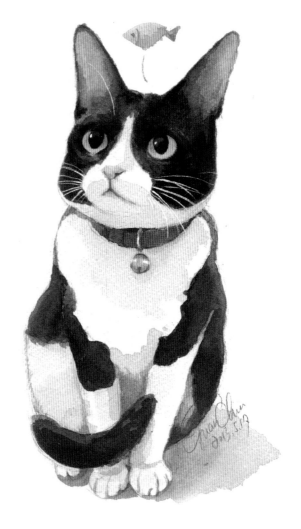

흑백 고양이
그리는 방법

녹색 눈의

우주(乌猪) 중국 시골 고양이 / 암컷 / 2살 반

우주는 '까만 돼지'라는 뜻이랍니다. 엄숙한 표정, 엽기적이고 제멋대로인 우주 여왕. 언제부터 틸라피아가 아니면 먹지 않았는지 모르겠어요. 게다가 양면을 노릇하게 익힌 후 식혀 줘야만 먹어요. 다른 생선은 거들떠보지도 않아요.

그리기 요점　　1. 흑백 얼룩무늬 고양이의 냉온 색조 이해하기 2. 색을 덮어씌우는 기법

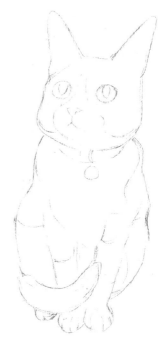

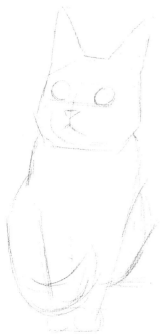

02

초고를 수정하고. 2B연필 또는 샤프로 눈과 코 등 세밀한 부분을 그려요. 검은색 무늬의 경계도 연하게 그려주세요.

01 ⬆

HB언필로 살살 대략적인 윤곽을 그려요. 우주의 특징은 한 곳으로 모은 두 발과 말려 있는 꼬리예요.

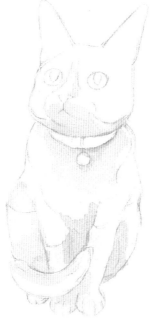

03 ⬅

빛이 왼쪽 위에서 비친다고 생각하고, 정수리와 몸의 왼쪽은 따뜻한 색조로. 몸의 오른쪽과 두 다리 사이. 엉덩이 부분은 차가운 색조로 그려요.

큰 붓으로 디옥사진 바이올렛 ▰과 약간의 옐로 오커 ▰. 대량의 물을 섞어 따뜻한 색조의 음영부터 그려주세요.

붓을 깨끗이 씻어 물감이 마르기 전에 프러시안 블루 ▰와 약간의 디옥사진 바이올렛 ▰. 대량의 물을 섞어 차가운 색조의 음영을 그려요. 붓 터치에 주의하며 냉온 색조가 자연스럽게 섞이도록 해주세요.

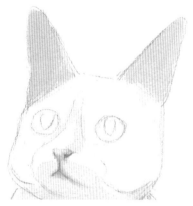

04 ⬆

중간 붓으로 카드뮴 레드 딥▰과 적당량의 물을 섞어 위쪽은 연하고 아래쪽은 진한 우주의 코를 그려요. 귀와 입 부분도 연한 분홍색으로 칠해주세요.

물감이 반쯤 마르면, 카드뮴 레드 딥▰과 약간의 디옥사진 바이올렛 ▰을 섞어 작은 콧구멍과 입술선, 꼬리 부분을 자세히 그려요.

05 ⬆

큰 붓으로 아이보리 블랙▰과 디옥사진 바이올렛▰, 대량의 물을 섞어 검은색 무늬의 밑색을 칠해요. 정수리, 왼쪽 연결 부분과 왼쪽 몸을 아이보리 블랙으로 얇게 덧칠하면 방금 그린 밑색이 투명해 보이고, 따뜻한 회자색이 드러나요. 귀 주변은 색이 조금 진하다는 점에 주의하세요.

귀의 연한 분홍색이 다 마르지 않았을 때, 손으로 살살 문질러 아이보리 블랙▰을 칠해주세요.

> 색을 덮어씌우면 두 가지 색이 중첩되는데, 사실 이 과정은 이미 해봤어요. 투명 수채화를 그릴 때 색상이 서로 겹쳐지면 생각하지 못한 효과를 얻을 수 있어요.

06 ⬅

그림 전체에 수분이 남아 있을 때 앞의 과정을 반복하며 아이보리 블랙을 좀 더 진하게 칠해요. 귀뿌리와 꼬리 시작점, 오른쪽 몸에는 적당하게 색을 칠해주세요.

세밀한 부분을 정리해요. 만약 무늬의 색상이 충분히 진하지 않다고 느껴진다면 만족할 때까지 앞의 과정을 반복해요.

그림이 마르면, 세필로 같은 회자색을 묻혀 발을 자세히 그려요.

07 →

이번에는 처음으로 녹색 눈의 고양이를 그릴 거예요!

중간 크기의 붓으로 코발트 블루 ▉ 와 약간의 옐로 오커 ▉ 를 섞어 녹색을
만들고, 우주의 안구를 채워요. 눈꺼풀에 가까운 부분은 파란색에 가깝고, 눈
아랫부분에 가까울수록 노란색에 가까워요. 눈동자는 아름답고 투명한 녹색
이랍니다.

색이 마른 후 아이보리 블랙 ▉ 과 약간의 디옥사진 바이올렛 ▉ 을 섞어
동공을 그려요. 입체감에 주의하세요.

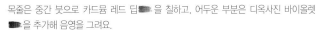

08 →

목줄은 중간 붓으로 카드뮴 레드 딥 ▉ 을 칠하고, 어두운 부분은 디옥사진 바이올렛
▉ 을 추가해 음영을 그려요.

작은 방울은 코발트 블루 ▉ 에 적당량의 물을 섞어 그리는데, 하이라이트를 남기는 것
에 주의하세요. 아랫부분은 디옥사진 바이올렛 ▉ 과 프러시안 블루 ▉ 를 조금 추가해
서 칠해요.

그림이 다 마른 후에 프러시안 블루 ▉ 와 디옥사진 바이올렛 ▉ 을 섞어 우주의 그림
자를 그려요. 엉덩이에 가까운 부분은 파란색에 가깝고, 점차 색의 층이 늘어나요.

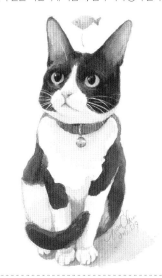

09 →

아주 가는 세필로 화이트 아크릴 물감을 찍어 눈의 하이라이트와 수염, 눈썹을
몇 가닥 그려요. 검은색 무늬와 흰색이 만나는 부분에는 희석한 화이트 아크릴
물감으로 털의 질감을 표현해주세요.

여왕 우주에게 잘 익은 금색 물고기를 주세요! 그렇지 않으면 여왕 폐하가 화를
낼지도 몰라요.

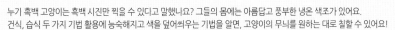

Tip	누기 흑백 고양이는 흑백 사진만 찍을 수 있다고 말했나요? 그들의 몸에는 아름답고 풍부한 냉온 색조가 있어요. 건식, 습식 두 가지 기법 활용에 능숙해지고 색을 덮어씌우는 기법을 알면, 고양이의 무늬를 원하는 대로 칠할 수 있어요!

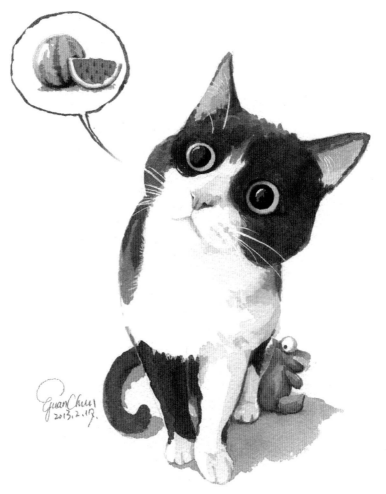

1+1으로 받은
Holly 중국 시골 고양이 / 수컷 / 2살

노점의 과일 장수에게서 수박 한 덩이를 샀더니 고양이 한 마리를 공짜로 줬어요. Holly는 언제나 가장 좋아하는 빨간 용을 껴안고 잠을 자요. 집사의 모니터 앞에 뒷다리를 쭉 펴고 앉는 것을 아주 좋아해서, 어떻게 해도 가지 않는답니다.

그리기 요점 1. 흑백 고양이의 색상 층 이해하기 2. 습식 기법 연습하기

01 ⬆

HB연필로 살살 대략적인 윤곽을 그려요. 머리와 몸의 비율에 주의하고
머리를 살짝 내민 자세를 그려주세요.

02 ⬆

초고를 다 그린 후, 2B연필과 샤프로 눈과 코 등 디테일한 부분을 완성
해요. 검은색 무늬의 경계도 연하게 그려요.

03 ➡

연한 색부터 진한 색 순서로 칠하는 수채화의 규칙을 따라 흰색 음영 부분부터
그리기 시작해요. 큰 붓으로 옐로 오커 ▰ 와 약간의 디옥사진 바이올렛 ▰ ,
대량의 물을 섞어 몸의 오른쪽과 다리에 따뜻한 색조의 음영을 그려요.

목 아랫부분은 보라색에 가까워요. 코와 입, 귀는 카드뮴 레드 ▰ 에 물을 많이
섞어서 그려요. 입술선은 카드뮴 레드 딥 ▰ 으로 덧칠해요.

04 ➡

몸의 무늬를 그리는 방법은 이미 배웠죠! 큰 붓으로 아이보리 블랙 ▰▰과
약간의 디옥사진 바이올렛 ▰▰을 섞어서, 처음에는 물을 많이 섞어 칠하고
그림이 반쯤 마른 후에는 물을 조금만 섞어서 다시 덧칠해주세요. 마음에
드는 색이 나올 때까지 이 과정을 반복해요.

진한 부분은 한 층 한 층 덧칠해야 하니 모두들 인내심이 필요해요.

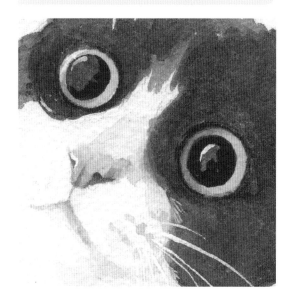

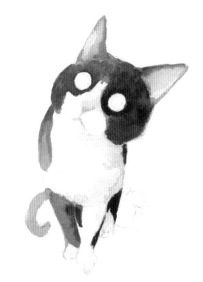

05 ⬅

앞에서 배운 방법으로 눈과 코 등의 세밀한 부분을 그리고, 수염 뿌리 부
분의 점을 그리는 것도 잊으면 안 돼요.

Holly가 가장 좋아하는 빨간 용 인형도 그려줘야 해요! 그 후에 디옥사진
바이올렛 ▰▰과 코발트 블루 ▰▰ 를 섞어 발 아래에 음영을 그려주세요.

06 ➡

화이트 아크릴 물감을 찍어 눈의 하이라이트와 수염, 눈썹을 그려주세요.

희석한 화이트 아크릴 물감으로 무늬의 경계 부분을 몇 번 칠하고, 흰 털도
한 가닥 한 가닥 표현해주세요.

흑백의 젖소 무늬 고양이 Holly가 완성되었어요! Holly가 가장 좋아하는
빨간 용 인형도 곁에 있네요!

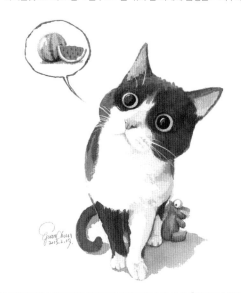

Tip 검은색 고양이와 흰색 고양이 그리는 방법을 습득하면, 흑백 고양이 그리는 방법을 쉽게 익힐 수 있어요. 흑백의 젖소 무늬 고양이를 그리고 싶다면 무늬의 위
치를 자세히 관찰해야 해요. 왜냐하면 고양이마다 무늬가 다 다르기 때문이에요. 검은 무늬와 흰색 몸이 연결되는 부분에 흰 털을 몇 가닥 그려주면 털이 더 아
름답고 자연스러워 보여요.

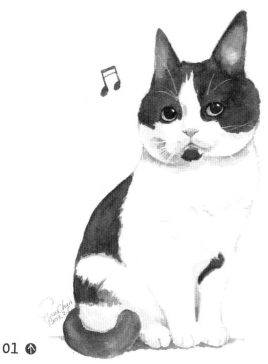

바오젠펑(宝贱疯)

중국 시골 고양이 / 수컷 / 5살

이름 뜻 그대로(贱: 천하다, 疯: 미치다-옮긴이) 하루 종일 미친 척, 멍청한 척하며 방정맞게 굴어요. 섹시한 턱수염을 가진 바오젠펑은 5년 동안 크고 작은 수술을 4번이나 했어요. 가장 심했을 때는 방광이 파열되기도 했지만, 다행히 매번 잘 견뎌줬답니다!

차가운 색조는 아주 단조로웠어요. 이제 전체적으로 따뜻한 색조의 흑백 젖소 무늬 고양이를 그려봐요!

01 ⬆

바오젠펑의 몸에 있는 따뜻한 색조의 그림자는 옐로 오커 ▬ 와 아주 소량의 번트 엄버 ▬를 섞어서 칠해요. 진한 부분의 음영에는 디옥사진 바이올렛 ▬을 추가해서 진하게 칠해주세요.

02 ⬆

가슴 부분에 털이 모여 있는 것처럼 보이게 붓끝으로 터치하듯 찍으며 그려요.

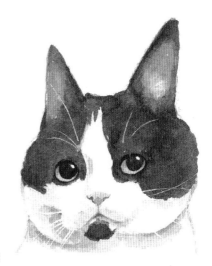

03 ⬆

따뜻한 색조의 흑백 고양이의 귀는 카드뮴 레드 ▬ 에 물을 많이 섞어서 그려요. 그러면 노란색에 가까운 따뜻한 분홍색이 나타나요.

Duna

중국 시골 고양이 / 수컷 / 2살

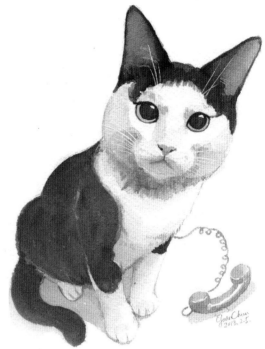

낯선 사람 앞에서는 고개를 들고, 엉덩이를 비틀고, 부드럽게 울고, 발을 아주 많이 비벼요. 사실 Duna는 날카로운 이빨을 가졌고 천둥 같은 소리로 울어요. 하품을 하면 구취가 온 사방에 퍼지죠. 집에서 는 사납고 밖에서는 얌전해요. 집사가 외출할 때면 Duna는 집사가 너무 보고 싶어서 전화를 걸지도 몰라요.

전화를 걸 수 있는 흑백의 젖소 무늬 Duna를 그려봅시다! 정수리의 앞머 리 무늬는 Duna의 트레이드 마크예요.

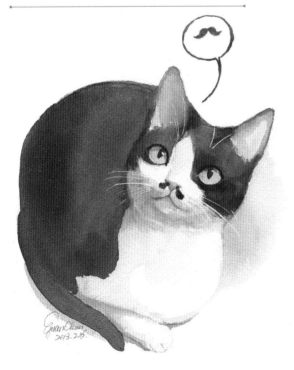

저우화화(周花花)

중국 시골 고양이 / 수컷 / 1살

눈빛에 슬픔이 담겨 있는 저우화화, 양쪽의 까만 콧수염은 늘 놀림 을 당해요. 저우화화에게 모리 코고로[2]를 닮았다고 말하면 화를 내 요. 왜냐하면 그는 저우화화니까요!

우리 함께 모리 코고로의 수염을 가진, 몸을 잔뜩 웅크리고 있는 흑백의 젖소 무늬 고양이를 그려봐요!

2) 모리 코고로: 일본 애니메이션 《명탐정 코난》에 등장하는 인물로 콧수염이 인상적인 탐정. 한국어판의 이름은 '유명한'입니다.

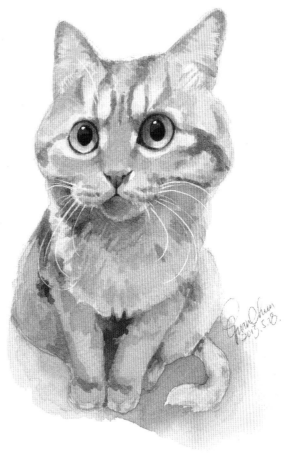

노란색 얼룩무늬 고양이 그리는 방법

정신을 집중하고 있는

양샤오(杨小) 중국 시골 고양이 / 수컷 / 5살

생후 두 달이 되었을 때 슈퍼마켓의 종이 상자에 담겨 있던 것을 집으로 데리고 온 양샤오. 소파와 신선한 배추를 좋아하고, 숨바꼭질은 더 좋아해요. 머리가 아주 단단해서 의자를 박아 동동 소리를 내요.

그리기 요점 1. 노란색 얼룩무늬 고양이 그리는 방법 2. 건식, 습식 기법을 결합하여 보송보송한 털 그리기

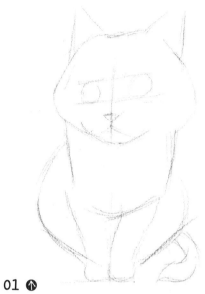

01 ⬆

HB연필로 살살 양샤오의 대략적인 윤곽을 그려요. 양샤오의 특징은 아름다운 눈과 보송보송한 털이에요. 선이 너무 진하면 안 돼요.

02 ⬆

초고를 다 그렸으면 2B연필이나 샤프로 눈과 코 등 세밀한 부분을 그려요. 무늬의 방향도 살살 그려주세요.

선이 너무 진하면 채색이 다 끝났을 때 스케치가 보일 수 있으니 너무 진한 선은 지우개로 살살 지우는 게 좋아요.

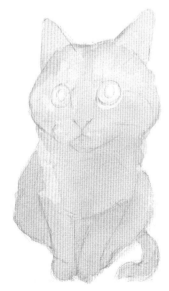

03 ⬅

몸의 밑색은 기본적으로 노란색이에요. 큰 붓으로 맑은 물을 묻혀 온몸에 발라주세요. 물이 모이는 부분이 없도록 주의하세요. 그런 뒤 큰 붓으로 옐로 오커▧▧ 와 아주 소량의 번트 엄버▧▧, 대량의 물을 섞어 몸 전체에 칠해주세요.

종이가 반쯤 마르면, 진한 부분을 덧칠해요. 색을 진하게 칠할 때 눈가 등 연한 부분을 남기는 것에 주의하세요.

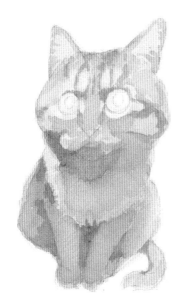

04 ⬅

계속해서 습식 기법으로 몸의 희미한 무늬를 그려요. 종이가 반쯤 마르면 중간 붓으로 옐로 오커 ▆ 에 번트 엄버 ▆ 를 조금 많이 섞어 진한 색의 무늬를 칠해주세요. 만약 가장자리가 너무 진하면 다른 깨끗한 붓으로 맑은 물을 찍어 몇 차례 칠해주세요. 그러면 보송보송한 털 효과를 낼 수 있어요.

> 만약 실수로 연하게 남겨야 하는 부분까지 칠했다면 휴지로 살짝 눌러주세요. 그러면 색이 닦여서 연해져요.

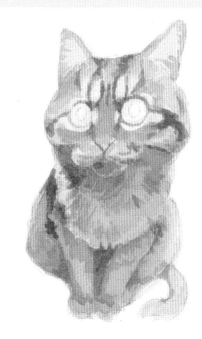

05 ➡

건식 기법으로 몸에 뚜렷한 무늬를 그려주세요. 종이가 마른 뒤에 중간 붓으로 번트 엄버 ▆ 와 약간의 번트 시에나 ▆ 를 섞어 가장 진한 무늬를 그려주는데, 붓 터치가 너무 유려하지 않도록 주의하세요. 복슬복슬한 털을 표현하고 싶다면 무늬의 방향에 따라 붓을 털듯이 그리면 돼요.

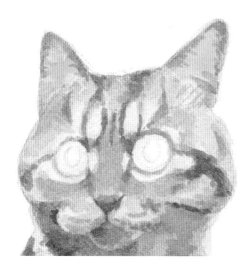

06 ⬅

작은 붓으로 카드뮴 레드 ▆ 를 묻혀 양샤오의 코와 입을 그리고, 눈가와 귀 가장자리도 분홍색을 칠해주세요.

콧구멍 양쪽에는 번트 엄버 색의 그림자가 있어요. 색칠하는 것을 잊으면 안 돼요.

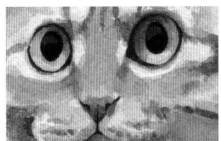

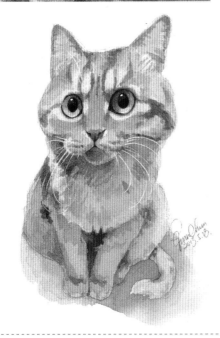

07 ◀

눈 그리는 방법은 이제 완전히 익숙해졌겠죠! 카드뮴 옐로 ▬ 와 옐로 오커 ▬ 를 조금 섞어 안구를 칠해요. 그림자를 그릴 때는 안구의 입체감에 주의하세요. 물감이 다 마른 후에 아이보리 블랙 ▬ 과 약간의 번트 엄버 ▬ 를 섞어 동공을 그리고, 아이라인과 콧구멍의 윤곽을 자세히 묘사해요.

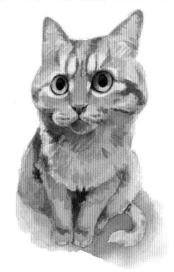

08 ⬆

중간 붓으로 번트 엄버 ▬ 와 약간의 옐로 오커 ▬ 를 섞어 두 다리 사이와 꼬리 뿌리 부분 등 색이 가장 진한 부분을 칠해요.

그림이 반쯤 마르면 디옥사진 바이올렛 ▬ 과 약간의 옐로 오커 ▬ 를 섞어 발 아래에 그림자를 그려요.

09 ◀

아주 가는 세필로 화이트 아크릴 물감을 찍어 눈의 하이라이트와 수염, 눈썹 몇 가닥을 그려요. 귀 부분에도 털을 몇 가닥 그려주세요.

정신을 집중하는 황금색 양샤오가 우리 앞에 귀엽게 앉아 있어요. 양샤오는 저녁으로 뭘 먹을지 열심히 생각하고 있나 봐요!

Tip

복슬복슬한 털을 가진 고양이는 그리기 어려워 보이지만, 사실 기법만 이해하면 결코 복잡하지 않아요.
1. 건식 기법과 습식 기법을 혼용하면 모호함과 뚜렷함이 결합된 무늬를 그릴 수 있다는 점을 기억하세요.
2. 붓으로 칠할 때 붓 터치가 너무 유려하지 않아야 해요.

천사 고양이

샤오주(小九) 중국 시골 고양이 / 수컷 / 1살

샤오주와 거우거우(狗狗)는 좋은 친구예요. 게걸스럽게 잘 먹지만 늘 배고파 했어요. 하지만 말은 아주 잘들었죠. 아주 작은 고양이에서 뚱뚱보가 되었고, 모두들 그를 아주 사랑했어요. 그러다 작년에 갑자기 세상을 떠나 고양이 별의 천사가 되었답니다.

그리기 요점 1. 노란색+흰색 얼룩무늬 그리는 방법 2. 배경색으로 고양이 부각하기

01 ⬅

HB연필로 살살 샤오주의 대략적인 윤곽을 그려요. 샤오주의 특징은 얼굴의 선명한 얼룩무늬와 아름다운 눈, 큰 귀예요.

02 ➡

초고를 수정하고, 2B연필 또는 샤프로 샤오주의 눈과 코 등 디테일한 부분을 완성해요.

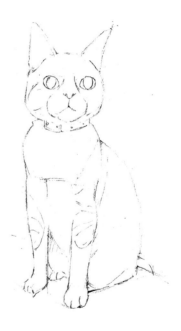

03 ⬅

흑백 고양이와 마찬가지로 먼저 흰 털 부분의 음영부터 그리기 시작할 거예요. 큰 붓으로 디옥사진 바이올렛▬과 약간의 번트 엄버▬, 대량의 물을 섞어 입과 목 아래, 배 부분에 따뜻한 색조의 음영을 그려요. 입 부분에는 디옥사진 바이올렛▬ 약간에 옐로오커▬를 조금 많이 섞어 따뜻한 색조의 음영을 그리고, 배 부분에는 프러시안 블루▬를 아주 조금 섞어 차가운 색조의 음영을 그려주세요.

04 →

종이가 마르면 큰 붓으로 옐로 오커 와 약간의 번트 엄버 를 섞어서 노란 색 무늬의 밑색을 칠해요. 겨드랑이 부분 등 색이 조금 진한 부분을 의식하며 칠 해주세요.

그림이 반쯤 마르면 번트 엄버 를 많이 추가해 흐릿한 무늬를 그려요. 만약 무늬가 너무 뚜렷하다면 깨끗한 붓으로 맑은 물을 찍어 몇 번 살살 칠해주세요.

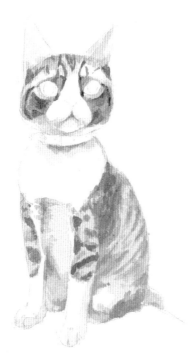

05 ←

그림이 마르면 중간 붓으로 번트 엄버 와 약간의 옐로 오커 를 섞어 얼굴과 팔에 뚜렷한 무늬를 그려주세요.

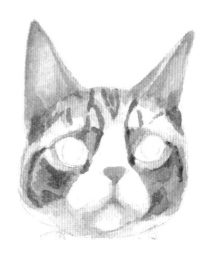

06 →

카드뮴 레드 에 물을 많이 섞어 코와 귀 부분을 그리고, 입 부분에도 분홍색 을 연하게 칠해요. 물감이 반쯤 마르면 카드뮴 레드 에 번트 시에나 를 조 금 섞어 귀밑 부분의 음영을 그려요.

07 →

옐로 오커 ▬ 와 약간의 카드뮴 옐로 ▬ 를 섞어 안구를 그려요. 아이보리 블랙 ▬ 과 약간의 번트 엄버 ▬ 를 섞어 동공을 그리는데 안구의 입체감에 주의해야 해요.

카드뮴 옐로 ▬ 와 약간의 옐로 오커 ▬ 를 섞어 목걸이를 그려요. 목걸이의 음영 부분은 약간의 번트 엄버 ▬ 를 섞어 색을 조절해주세요.

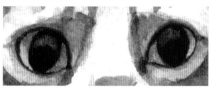

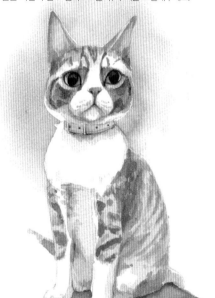

08 ←

샤오주의 작은 얼굴을 부각하기 위해 큰 붓으로 디옥사진 바이올렛 ▬ 과 약간의 번트 엄버 ▬, 대량의 물을 섞어 배경색을 칠해요. 샤오주의 볼과 배경이 연결되는 부분은 조심해서 칠하고, 흰색 털 부분에는 여백을 남겨요. 깨끗한 붓으로 맑은 물을 찍어 가장자리를 칠함으로써 색을 연하게 만들어주세요.

큰 붓으로 프러시안 블루 ▬ 와 약간의 디옥사진 바이올렛 ▬ 을 섞어 발 아래에 그림자를 그려요.

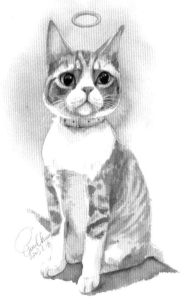

09 →

화이트 아크릴 물감으로 눈의 하이라이트와 수염, 눈썹 몇 가닥을 그려요.

귀염둥이 샤오주는 이미 고양이 별로 돌아가 천사가 되었어요. 샤오주에게 천사 링을 하나 그려주세요. 샤오주는 영원히 우리가 가장 사랑하는 아이예요.

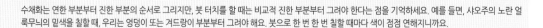

Tip 수채화는 연한 부분부터 진한 부분의 순서로 그리지만, 붓 터치를 할 때는 비교적 진한 부분부터 그려야 한다는 점을 기억하세요. 예를 들면, 샤오주의 노란 얼룩무늬의 밑색을 칠할 때, 우리는 엉덩이 또는 겨드랑이 부분부터 그려야 해요. 붓으로 한 번 한 번 칠할 때마다 색이 점점 연해지니까요.

Meow~

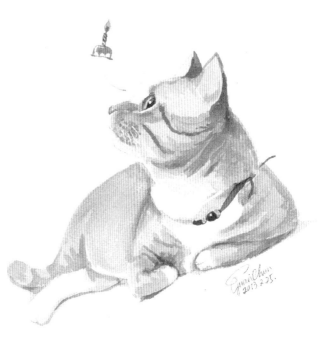

딩딩(丁丁)

아메리칸 컬 / 수컷 / 2살

딩딩에게는 '멍멍딩(萌萌丁: 귀요미 딩)', '딩예(丁爷: 딩 할아버지)'라는 친근한 별명이 있어요. 온순하고, 사람을 좋아하는 아주 귀여운 아이예요. 말아 올린 두 귀는 두 송이 백합 같아요.

아메리칸 컬은 앞의 노란색 얼룩무늬 고양이와 무늬가 같아요. 귀의 형태만 주의해서 그리면 돼요. 아무 문제없죠!

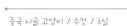

바오자이얼(宝崽儿)

중국 시골 고양이 / 수컷 / 3살

집사와 함께 한국에서 돌아오느라 고생이 많았어요. 사람을 매혹시키는 금색 눈과 흰 장갑을 닮은 두 발이 특징이에요. 비록 집사에게 장갑을 빌려준 적은 없지만 여전히 집사가 애지중지 사랑하는 아기예요!

옆모습에 볼의 무늬가 아주 정확하게 보이죠! 옆모습의 눈을 그릴 때 주의하세요.

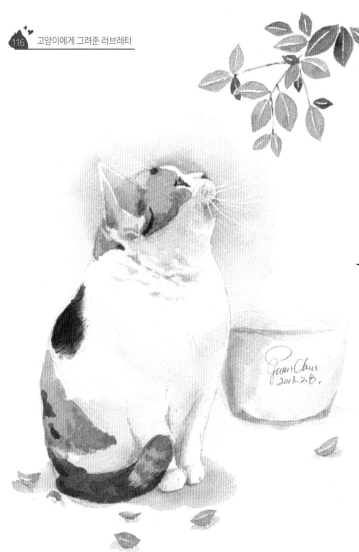

삼색 얼룩무늬 고양이 그리는 방법

뚱뚱하고 상큼한

Yoyo 중국 시골 고양이 / 암컷 / 5살

처음에는 정교한 삼색 얼룩무늬의 귀염둥이 여동생이었는데 이제는 엉덩이가 펑퍼짐한 뚱냥이가 되었어요. 그래도 Yoyo 는 여전히 아름다운 작은 뚱냥이예요. 정원에서 고개를 들고 하늘을 바라보며 상큼한 척하는 것을 가장 좋아해요.

그리기 요점 1. 삼색 얼룩무늬 고양이의 냉온 색조 이해하기 2. 고양이 옆모습 그리는 방법

01 ⬆

HB연필로 살살 뚱뚱한 Yoyo의 윤곽을 그려요.
머리와 신체의 비율에 주의하세요.

02 ⬇

초고를 완성하면 2B연필이나 샤프로 눈과 코 등 세밀한 부분을
완성해요. 측면의 윤곽선이 너무 진하면 안 돼요.

03 ⬅

삼색 얼룩무늬 고양이의 삼색은 검은색. 노란색. 흰색이에요. 우리
는 먼저 흰색 털 부분의 음영부터 그려야 해요. 큰 붓으로 디옥사
진 바이올렛 ▇ 과 아주 소량의 번트 엄버 ▇, 대량의 물을 섞어
따뜻한 색조의 음영을 그려요. 그림에 상큼함과 단아함을 표현하기
위해 음영은 연하게 그리는 게 좋아요. 반쯤 마르면 입과 귀뿌리 등
에 색을 덧칠해요.

04 →

종이가 마르면, 번트 엄버 █ 와 약간의 옐로 오커 █ 로 노란색 무늬의 밑색을 칠해요.

밑색이 반쯤 마르면 번트 엄버 █ 로 꼬리 끝과 볼 등의 갈색 무늬를 그려요.

05 →

그림이 완전히 마르면 아이보리 블랙 █ 과 약간의 번트 엄버 █ 로 몸의 검은색 무늬를 그려요. 볼과 미간의 무늬도 잊으면 안 돼요.

06 ←

코와 귀의 색 조절은 아주 익숙하죠? 카드뮴 레드 딥 █ 으로 코를 칠하고, 물을 많이 섞어 귀에 연한 분홍색을 칠해주세요. 귀의 가장자리에 여백을 남기는 것에 주의하세요. 음영 부분은 디옥사진 바이올렛 █ 을 섞어서 칠해요.

옆모습의 눈은 기본적으로 안구가 보이지 않아요 . 옐로 오커 █ 로 연하게 칠한 뒤, 물감이 마르면 아이보리 블랙 █ 과 번트 엄버 █ 로 아이라인을 자세히 묘사해요.

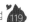

07 →

디옥사진 바이올렛■으로 화분의 명암을 연하게 표현해주세요. 다음에는 나뭇가지를 그리는데, 파란색 계열과 노란색 계열의 물감을 섞어 농도를 조절하며 서로 다른 녹색을 칠해주세요. 나뭇잎 가운데에는 잎맥이 될 여백을 남겨주세요! 전체적으로 화원에 있는 듯한 느낌이 나지 않나요?

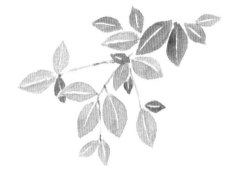

08 ←

옆모습이 부각될 수 있도록 큰 붓으로 디옥사진 바이올렛■에 물을 많이 섞어 배경을 칠하는데, 배경이 연결되는 부분을 주의하세요.

다시 디옥사진 바이올렛■과 약간의 프러시안 블루■를 섞어 발 아래에 그림자를 그려주세요.

09 →

아주 가는 세필로 화이트 아크릴 물감을 찍어 수염을 그려주면 완성이에요.

상큼하고 뚱뚱한 Yoyo. 화원에서 멍하니 나뭇잎을 바라보고 있어요. 정말 동글동글하고 뚱뚱하네요….

Tip 검은색 고양이, 흰색 고양이, 노란색 고양이 그리는 방법을 연습하고 나면, 삼색 얼룩무늬 고양이 그리는 건 아주 쉽죠?
고양이의 초상화를 그릴 때는 분위기와 느낌이 아주 중요해요. 열심히 노력해서 당신의 고양이만의 단 하나뿐인 초상화를 그려보세요!

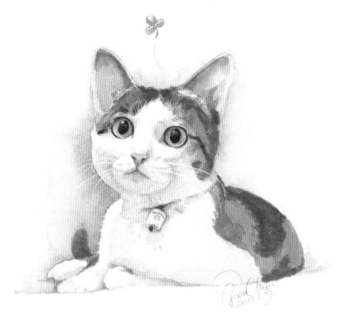

풀 먹는 걸 좋아하는

Kit 중국 시골 고양이 / 암컷 / 2살

집에서는 엄마만이 Kit를 움직이게 할 수 있어요. 공주병에 걸린 Kit는 별일이 없을 때는 바보짓을 하는, 연기 욕심이 많은 뚱냥이예요. 또 생선은 좋아하지 않고 풀 먹는 걸 좋아하는 바보예요.

그리기 요점 1. 삼색 얼룩무늬 고양이의 냉온 색조 이해하기 2. 조색 기법 이해하기

01 ⬆

HB연필로 살살 Kit의 대략적인 윤곽을 그려요. Kit의 특징은 머리 중간에 진한 색의 무늬가 있다는 거예요.

02 ⬆

초고를 완성하면 2B연필이나 샤프로 Kit의 눈과 코 등 세밀한 부분을 묘사하고, 무늬의 방향도 살살 그려요.

03 ➡

Kit는 실내에 있고 빛이 정수리에서 왼쪽 방향으로 비춘다고 상상하세요. 그럼 흰색 털 부분은 노란색에 가까워 보여요. 큰 붓으로 옐로 오커 와 아주 소량의 디옥사진 바이올렛 ▇▇, 대량의 물을 섞어 전신에 밑색을 연하게 칠해요. 볼 왼쪽에는 디옥사진 바이올렛 ▇▇을 조금 더 섞어 따뜻한 색조의 음영을 그려요.

04 ⬅

그림이 마르면 카드뮴 레드 ▇▇와 약간의 번트 시에나 ▇▇를 섞어 분홍색 코를 그리고, 다시 물을 많이 추가해 귀를 칠해요. 입과 왼쪽 볼도 분홍색으로 연하게 칠해주세요.

05 ➡

그림이 마르면, 큰 붓으로 옐로 오커 ▇▇ 와 약간의 번트 엄버 ▇▇를 섞어 몸의 노란색 부분을 칠해요. 수분이 남아 있을 때 층을 표현해주세요.

노란색이 마르면 아이보리 블랙 ▇▇과 약간의 옐로 오커 ▇▇ 를 섞어 검은색 무늬를 그려요. 정수리의 검은색은 등 부분과 달리 순수한 검은색이 아니라는 것에 주의하세요. 붓끝으로 무늬를 세밀하게 묘사해주세요.

그림이 다 마르면 작은 붓으로 아이보리 블랙 ▇▇을 조금 진하게 찍어서 얼굴에 뚜렷한 검은색 무늬를 그려주세요.

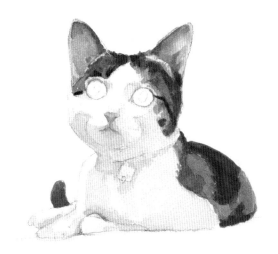

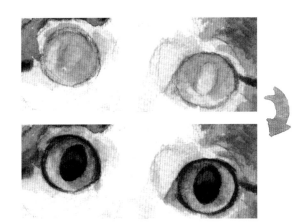

06 ⬅

맑은 노란색 눈은 모두들 아주 익숙할 거예요. 카드뮴 옐로 와 약간의 옐로 오커 를 섞어 안구 전체를 칠해요. 음영을 강조해 안구의 입체감을 살려주는 것에 주의하세요.

노란색이 마르면 아이보리 블랙 과 번트 엄버 를 섞어 동공을 그리고, 아이라인도 자세하게 그려주세요.

07 ➡

큰 붓으로 디옥사진 바이올렛 과 약간의 옐로 오커 , 대량의 물을 섞어 배경을 그려주면 왼쪽 볼과 몸의 흰색 털이 부각돼요. 발 아래의 음영도 연하게 그려주세요.

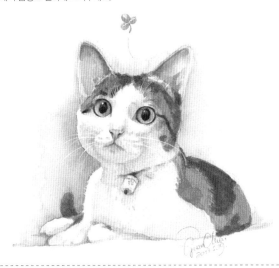

08 ⬅

아주 가는 세필로 화이트 아크릴 물감을 찍어 눈과 수염, 눈썹 몇 가닥을 그려주세요. 왼쪽 볼과 몸에도 화이트 아크릴 물감을 몇 차례 칠해주세요.

그림 속의 Kit가 집중해서 우리를 보고 있어요. 무슨 말을 하고 싶은 걸까요? Kit는 풀을 가장 잘 먹으니까 풀도 그려줘요!

Tip 빛이 비치는 환경이 다르면 검은색 털도 광택의 농도나 색조의 변화가 생겨요.
주의 깊게 관찰하면, 털색이 서로 다른 층을 발견하게 되고 고양이는 더욱 사랑스러워 보일 거예요!

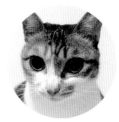

Minimi

중국 시골 고양이 / 암컷 / 3살

집사가 퇴근해서 집에 올 때면, Minimi는 매일 신발장 위에 앉아서 문이 열리기만 기다리고 있어요. 집사가 집에 들어서면 맨 먼저 달콤한 뽀뽀를 해주죠. 하루도 빠짐없이 잘 지키고 있어요~

머리를 살짝 기울이고 있는 Minimi의 털색은 다른 삼색 얼룩무늬 고양이보다 조금 연해요. 옐로 오커를 많이 사용해 Minimi의 색을 조절해보세요!

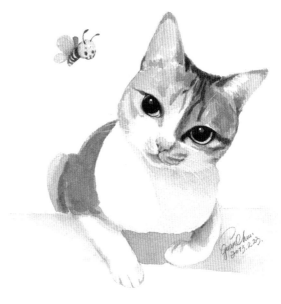

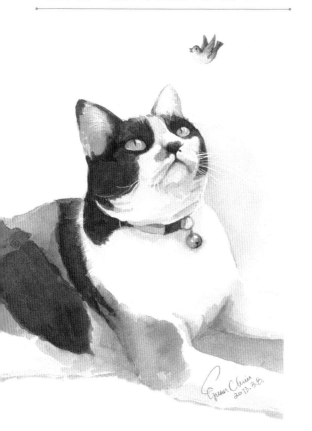

마오마오(猫猫)

중국 시골 고양이 / 암컷 / 8살 반

예전에는 길냥이였지만 지금은 사람을 아주 잘 이해하는 짓궂은 녀석이에요. 눈빛만 보고도 자신에게 맛있는 것을 줄 것인지, 자신의 행동을 허락하지 않을 것인지 파악해내죠. 베란다에서 햇볕을 쬐며 새를 보는 것을 좋아해요.

고개를 들고 있는 녹색 눈의 삼색 얼룩무늬 고양이는 여러분을 힘들게 하지 않을 거예요. 코와 턱의 세밀한 부분을 부각해야 한다는 점에 주의하세요.

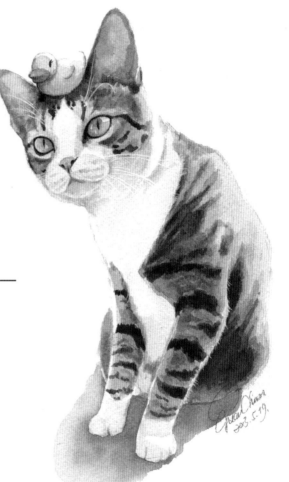

갈색 얼룩무늬 고양이
그리는 방법

목욕탕 주인

디디(滴滴) 미국 시골 고양이 / 수컷 / 2살

아주 귀엽고 사람을 무척 좋아해요. 낯선 사람이 오면 어슬렁거리며 집안 곳곳을 돌아다니고, 절대 숨지 않아요. 누구나 안고 만져도 괜찮아요. 어릴 때는 목욕을 하려고 하면 몸부림을 쳤지만, 지금은 목욕탕 주인처럼 아주 편안해해요.

그리기 요점　　1. 갈색 얼룩무늬 고양이 그리는 방법 2. 역광을 받고 있는 고양이 그리는 방법

01 ⬇

HB연필로 살살 디디의 대략적인 윤곽을 그려요. 디디의 머리와 몸의 비율에 주의하세요. 머리 위에 아기 오리 한 마리가 있네요!

02 ⬆

초고가 마무리되면, 2B연필이나 샤프로 눈과 코 등 세밀한 부분을 완성해요. 무늬의 경계도 연하게 그려요.

03 ➡

빛을 등지고 있는 디디. 몸의 대부분이 음영 속에 있어요. 오른쪽과 목 부분은 빛을 받기 때문에 연한 색으로 변해요. 먼저 흰색 털 부분부터 그리기 시작해봅시다! 큰 붓으로 디옥사진 바이올렛 과 약간의 프러시안 블루를 섞어 흰색 털 부분을 칠해요. 목의 그림자 부분은 색이 조금 다르니 옐로 오커 를 살짝 추가해주세요. 통통한 오른쪽 발에는 빛을 받는 부분을 하얗게 남겨둬야 해요.

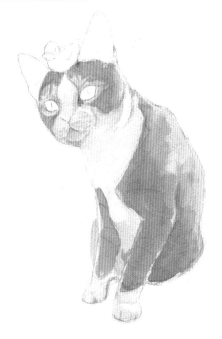

04 ⬅

디디의 무늬는 회갈색이에요. 큰 붓으로 번트 엄버 ■ 와 디옥사진 바이올렛 ■, 프러시안 블루 ■, 옐로 오커 ■ 약간씩, 그리고 대량의 물을 섞어 주세요. 노란색에 가까운 따뜻한 색조의 회색이 만들어지면 갈색 무늬의 밑색을 칠해요.

그림이 반쯤 마르면 배와 정수리 부분은 조금 진하게 칠하고, 등에는 연한 부분을 남겨두세요.

> 4가지 색을 함께 섞으면 색이 선명하지 않아요. 조금 탁해서 회갈색 고양이를 그리는 데 딱 좋아요. 부분적으로는 노란색에 가까워요.

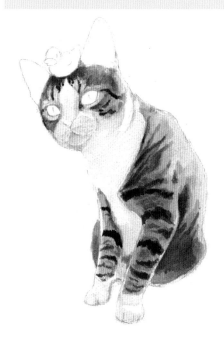

05 ➡

그림이 마르면 아이보리 블랙 ■ 과 약간의 번트 엄버 ■ 를 섞어 검은색 무늬를 그려요. 물의 양을 조절해서 무늬의 명암을 달리함으로써 층을 표현해주세요.

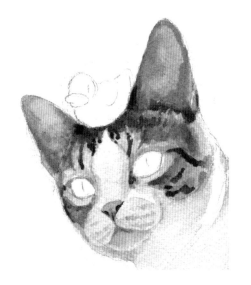

06 ⬅

분홍색 작은 코는 작은 붓으로 카드뮴 레드 딥 ■ 을 찍어 위쪽은 연하게 아래쪽은 진하게 칠해요.

거기에 번트 시에나 ■ 를 조금 섞어 귀를 칠하고, 귀뿌리 부분에는 번트 엄버 ■ 를 조금 추가하여 음영을 표현해주세요.

그림이 마르면 번트 엄버 ■ 와 약간의 디옥사진 바이올렛 ■ 을 섞어 콧구멍을 자세히 묘사해요.

07 ➔

디디의 눈은 회녹색이에요. 작은 붓으로 옐로 오커 와 약간의 프러시안 블루 를 섞어 안구를 칠해요. 눈머리 부분의 그림자는 조금 진해야 한다는 전에 주의하여 입체적으로 그려요. 물감이 마르면 아이보리 블랙 과 약간의 번트 엄버 를 섞어, 가는 세로줄 동공을 그리고 아이라인도 세밀하게 표현해요.

08 ⬅

카드뮴 옐로 와 약간의 옐로 오커 를 섞어 아기 오리를 그려주세요. 아기 오리의 입은 카드뮴 옐로 와 카드뮴 레드 를 섞으면 돼요.

그림을 정리해서 입과 발가락의 세밀한 부분을 부각시켜요. 발 아래에 디옥사진 바이올렛 과 약간의 프러시안 블루 를 섞어 음영을 그려주세요.

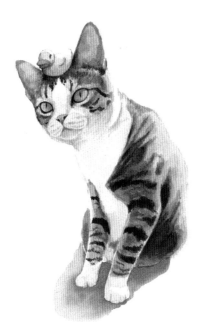

09 ➔

아주 가는 세필로 화이트 아크릴 물감을 찍어 눈의 하이라이트와 수염, 눈썹을 그려주세요. 화이트 아크릴 물감을 희석하여 앞다리의 빛을 받는 부분에 털을 조금 그려 역광의 느낌을 살려주세요.

머리 위에 아기 오리를 올리고 있는 디디, 마치 목욕을 하려고 기다리고 있는 것 같아요!

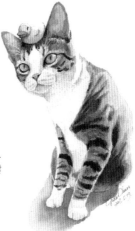

Tip 갈색 얼룩무늬 고양이의 무늬는 회갈색에 가까워요. 그래서 한 가지 색으로 단순하게 그릴 수 없어요. 몇 가지 색을 서로 섞어야 예쁜 회색이 나와요. 역광이 있을 때는 물체의 가장자리를 연한 색으로 그려야 한다는 점에 주의하세요. 그래야 고양이의 털이 희고 보송보송해 보여요.

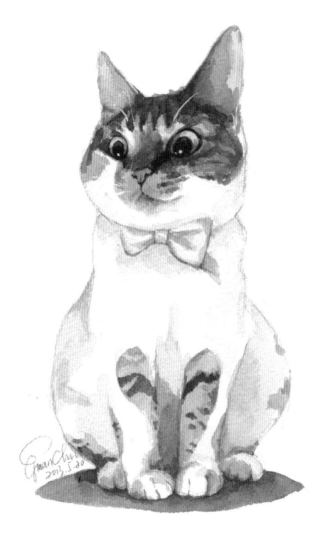

전갈자리
디류류(滴溜溜) 중국 시골 고양이 / 수컷 / 6개월

디류류는 천성적으로 표현력이 좋아요. 장난감 쥐를 잡든 침대 앞에서 데굴데굴 구르든, 크리스마스 모자를 쓰고 쿨쿨 잠을 자든, 언제나 가장 민첩한 모습으로 집사의 시선을 사로잡죠.

그리기 요점　　　1. 갈색+노란색 얼룩무늬 고양이 그리는 방법　2. 빛이 아래에서 비치는 고양이 그리는 방법

01 ⬆

HB연필로 살살 디류류의 대략적인 윤곽을 그려요. 눈.
코. 입 등의 비율에 주의하세요.

02 ⬆

초고를 수정하고, 2B연필과 샤프로 눈과 코 등 세밀한 부분
을 완성해요. 무늬의 경계도 연하게 그려요.

03 ➡

먼저 흰색 털 부분부터 그리기 시작해요. 큰 붓으로 디옥
사진 바이올렛 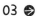 과 약간의 옐로 오커 를 섞어 음영
을 그려주세요. 왼쪽은 따뜻한 색조로, 오른쪽은 프러시안
블루 를 조금 섞어 차가운 색조로 그려주세요.

그림이 반쯤 마르면, 큰 붓으로 옐로 오커 를 묻혀 몸
의 왼쪽과 두 다리 사이로 보이는 가슴, 리본과 리본 근처
의 음영을 그려요. 물기를 줄여 색을 진하게 만든 후 입과
앞다리 등에 있는 노란색 무늬를 그려주세요.

04 ←

번트 엄버 ▬와 약간의 디옥사진 바이올렛 ▬을 섞어 회갈색을 만들고, 얼굴의 진한 색 무늬를 그려요.

그림이 반쯤 마르면 아이보리 블랙 ▬을 조금 추가해 얼굴과 다리 등의 가장 진한 색 무늬를 그려주세요.

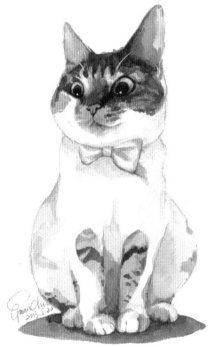

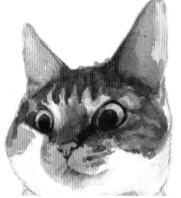

05 ↑

카드뮴 레드 ▬와 약간의 번트 시에나 ▬를 섞어 작은 코를 그려요. 귀 가장자리에 분홍색을 연하게 살짝 칠해주세요.

작은 붓으로 옐로 오커 ▬를 묻혀 눈을 그려주는데, 아래쪽 절반은 색이 좀 진해요. 노란색이 마르면 아이보리 블랙 ▬과 번트 엄버 ▬를 섞어 동공을 그리고, 아이라인과 작은 콧구멍을 자세히 묘사해요.

06 ↑

번트 엄버 ▬와 약간의 디옥사진 바이올렛 ▬을 섞어 발 아래에 음영을 그려주세요.

아주 가는 세필로 화이트 아크릴 물감을 찍어 눈과 눈가의 하이라이트, 수염, 눈썹을 그려요.

전갈자리의 디류류를 완성했어요. 패기가 느껴지나요?

Tip	서로 다른 냉온 색조를 이용해 고양이의 흰색 털 그리는 방법은 모두들 익숙해졌을 거예요. 그럼 서로 다른 색조는 어떻게 구분할까요?
	빛의 영향으로 냉온의 변화가 있다는 것 외에도, 고양이의 흰색 털은 주위 색의 영향을 받기도 해요. 예를 들면, 나비 넥타이 근처의 음영은 노란색이죠!

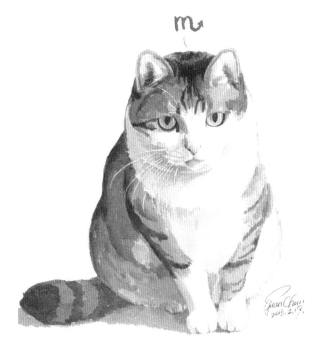

만터우완(馒头丸)

중국 시골 고양이 / 수컷 / 7살

텔레비전 앞에 쭈그리고 앉아 있다가 사물이나 사람에게 뛰어 올라가는 것을 좋아해요. 매일 문 앞에 쭈그리고 앉아서 집사가 돌아오기를 기다리죠. 악몽을 꾸면 이불 속에서 뛰쳐나와요. 오랜 시간, 집사 옆에 엎드려 따뜻한 난로가 되어주는 것을 좋아해요.

뚱뚱한 만터우완은 따뜻한 색조로 음영을 그려야 해요. 번트 엄버와 약간의 디옥사진 바이올렛을 섞어 잘 조절해주세요.

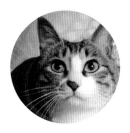

얼단(二蛋)

중국 시골 고양이 / 수컷 / 2살

자명종처럼 매일 아침 집사를 깨워요. 그런데 주말에는 집사가 일어날 때까지 아주 조용하게 옆에 있어요. 공놀이를 싫어하고, 엉덩이를 만지는 것도 싫어해요. 하지만 머리를 만져주는 것과 사탕 껍질을 갖고 노는 건 좋아해요.

예쁜 빨간 후드티를 입고 있는 얼단은 얼굴 무늬가 아주 뚜렷해요. 오른쪽 볼과 턱 부분에는 따뜻한 색조의 음영을 주는데, 카드뮴 레드에 번트 시에나를 조금 섞어서 그려보세요!

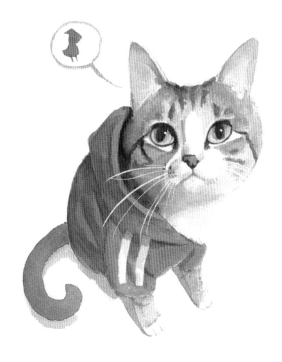

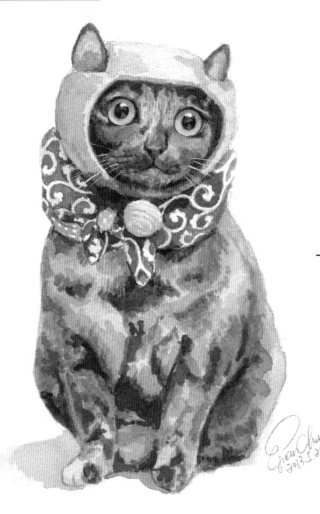

토터셸 고양이
그리는 방법

토터셸 고양이
첸샤오미(钱小咪)
중국 시골 고양이 / 암컷 / 4살

어릴 때는 길냥이 무리 속에서 온갖 나쁜 짓을 하며 매일 동네 고양이들을 위협했어요. 나중에는 다른 고양이에게 발각되어 한바탕 얻어맞기도 했죠. 결국, 보다 못한 아빠가 첸샤오미를 집에 데리고 왔어요. 이때부터 우리 집의 행복한 '셋째'가 되었답니다!

그리기 요점 1. 토터셸 고양이 그리는 방법 2. 점 찍는 붓 터치 활용하기

01 ⬇

모자를 쓰고 머플러를 하고 있는 모습이 아주 귀엽네요. HB연필로
최대한 살살, 첸샤오미의 대략적인 윤곽을 그려요.

02 ⬆

초고를 수정한 후 2B연필 또는 샤프로 눈과 코 등 세밀한 부분을
그리고, 머플러의 무늬도 연하게 그려주세요.

03 ➡

토터셀 고양이의 털색을 자세히 관찰해보면 다음의 몇 가지 색이 보여요. 황토
색, 갈색, 검은색이죠. 사실, 삼색 얼룩무늬 고양이와 색이 비슷해요. 단지 그리
는 방법이 다를 뿐이에요.

연한 밑색부터 그리기 시작해요. 먼저 큰 붓으로 스케치를 따라 맑은 물을 발라
종이를 촉촉하게 만들어주세요. 물이 한데 몰리지 않게 주의하세요. 그런 뒤 옐
로 오커 ▇ 와 약간의 디옥사진 바이올렛 ▇, 대량의 물을 섞어 전신을 칠해주
세요. 비교적 진한 부분에는 의식적으로 색이 쌓이도록 칠해요. 몸의 왼쪽은 노
란색에 가깝게, 오른쪽은 보라색에 가깝게 그리면 그림에 층이 생기고 입체감도
생겨요.

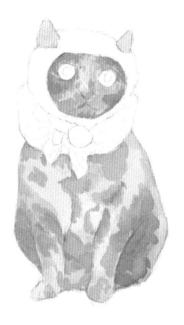

04 ←

그림이 반쯤 마르면 번트 엄버 ■■ 에 디옥사진 바이올렛 ■■ 과 옐로 오커 ■■ 를 조금씩 섞어 회갈색으로 두 번째 색상 층을 그려주세요. 점을 찍는 듯한 터치 방법으로 자연스러운 무늬를 그려요.

배와 목 부분에는 번트 엄버 ■■ 에 번트 시에나 ■■ 를 살짝 섞어 붉은색에 가까운 무늬를 그리고, 귀 부분도 연하게 칠해주세요.

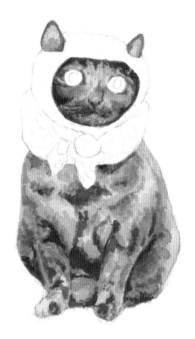

05 →

그림이 반쯤 마르면 번트 엄버 ■■ 와 약간의 아이보리 블랙 ■■ 을 섞어 몸에서 가장 진한 무늬를 그려주세요. 첫 번째 칠할 때는 물을 많이 섞어서 칠하고, 그림이 좀 마르면 물기를 줄여 색을 진하게 만들어서 점을 찍는 듯한 터치 방법으로 무늬의 세밀한 부분을 묘사해요.

06 ←

아름다운 노란색 눈이 초롱초롱 빛나도록, 중간 붓으로 카드뮴 옐로 ■■ 와 약간의 옐로 오커 ■■ 를 섞어 안구를 칠하고, 눈동자 위쪽의 그림자에 주의하여 입체감을 살려 그려주세요.

노란색이 다 마르면 아이보리 블랙 ■■ 과 번트 엄버 ■■ 를 섞어 동공을 칠하고, 아이라인과 코를 자세히 묘사해주세요.

귀에는 카드뮴 레드 딥 ■■ 에 물을 많이 섞어 연하게 칠해주세요.

07 →

모자는 디옥사진 바이올렛 ▨ 과 약간의 프러시안 블루 ▨, 대량의 물을
섞어서 그려요. 정수리 부분은 빛을 받아서 색이 조금 연해야 한다는 점에
주의하고, 왼쪽 부분은 프러시안 블루를 조금 많이 섞어 모자에 입체감을
더해주세요.

카드뮴 레드 딥 ▨, 옐로 오커 ▨, 카드뮴 옐로 ▨ 를 섞어 모자의 디테일
을 그려주세요. 모자에 달린 털방울의 그림자도 주의해서 그려요.

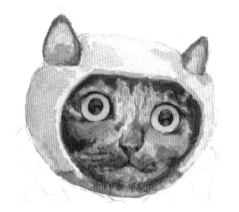

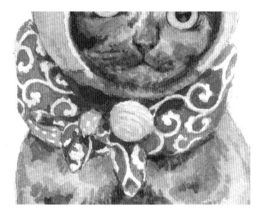

08 ↑

머플러가 그리기 어려워 보이죠? 걱정하지 마세요. 먼저 중간 붓으로 디옥사
진 바이올렛 ▨ 과 약간의 번트 엄버 ▨ 를 섞어 만든 회색으로 연하게 음영
을 그려주세요. 물감이 마른 후에 옐로 오커 ▨ 와 프러시안 블루 ▨ 를 섞어
만든 녹색으로 흰색 무늬를 피해 조심스럽게 머플러를 그려주세요. 목 근처의
음영은 녹색에 디옥사진 바이올렛 ▨ 을 아주 조금 섞어서 진하게 그려주면
됩니다.

09 →

디옥사진 바이올렛 ▨ 과 프러시안 블루 ▨ 를 조금 섞어 발 아래에 음영을
그려주세요. 화이트 아크릴 물감으로 눈의 하이라이트와 수염, 눈썹을 그려
주세요.

작은 모자를 쓰고 머플러를 하고 있는 토터셸 고양이가 완성되었습니다!

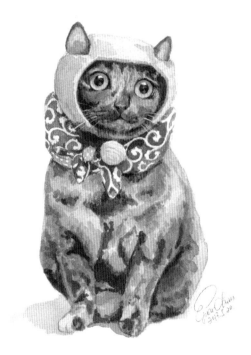

Tip

토터셸 고양이는 그리기 아주 어려워 보여요. 왜냐하면 무늬가 선명하지 않기 때문이죠. 게디기 털에는 아주 풍부한 색이 있어요.
하지만 자세히 관찰해보면 눈에 띄는 특징을 파악할 수 있고, 그것을 그려주면 외양과 분위기를 모두 겸비한 고양이를 그릴 수 있답니다.

얼룩무늬 고양이
그리는 방법

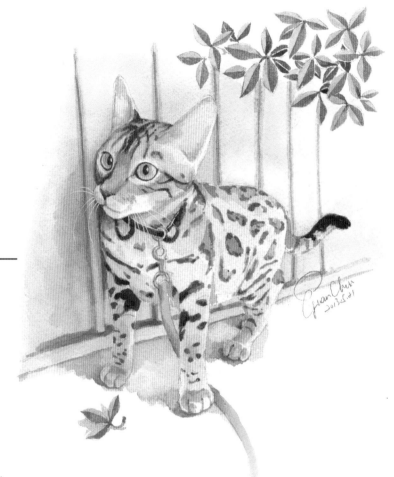

산책하는
Milou 강아 무늬 벵골 고양이 / 수컷 / 1살 반

Milou는 《The Adventures of Tintin》에 나오는 강아지와 이름이 같아요. Milou가 모험심 강한 고양이로 자라길 바라는 집사의 마음과는 달리, 겁이 아주 많고 결단력도 없지만, 활발하고 잘 움직여요. 여러 가지 게임을 좋아하는데, 아이패드(ipad)도 포함돼요.

그리기 요점 1. 표범 무늬 고양이 그리는 방법 2. 실외 배경 그리는 방법

01

HB연필로 살살 Milou의 대략적인 윤곽을 스케치해요. 서 있는 Milou의
네 다리의 위치와 비율에 주의하며 그려요. 배경인 벽도 연하게 그려주
세요.

02 ⬆

초고를 수정하고, 2B연필이나 샤프로 눈과 코 등 디테일을 완성해
주세요. 무늬의 경계에 주의하세요. 배경에 작은 나뭇잎들을 추가
해도 돼요.

03 ➡

표범 무늬 고양이 Milou의 밑색은 황회색이에요. 큰 붓으로 옐로 오커 ▬ 와 약
간의 디옥사진 바이올렛 ▬, 대량의 물을 섞어 따뜻한 색조의 음영을 그려주세
요. 코와 귀는 노란색에 가까워요.

몸의 왼쪽 부분은 파란색 벽에 가까이 있기 때문에 살짝 파란색을 띠어요. 붓을
깨끗하게 씻어, 물감이 마르기 전에 프러시안 블루 ▬ 에 물을 많이 섞어 몸의
왼쪽 부분을 연하게 칠해요. 붓끝에 집중하며 냉온 색조가 자연스럽게 섞이게 해
주세요.

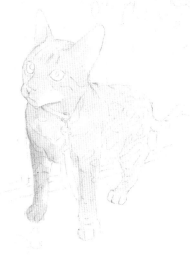

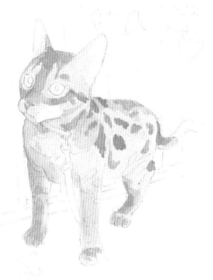

04 ←

그림이 반쯤 마르면 번트 엄버 ▇ 에 디옥사진 바이올렛과 옐로 오커 ▇ 를 조금씩 섞어, 빛을 등지고 있는 얼굴과 발의 앞부분 등 색이 어두운 부분의 무늬를 칠해주세요. 입 주위는 최대한 연하게 칠해야 해요.

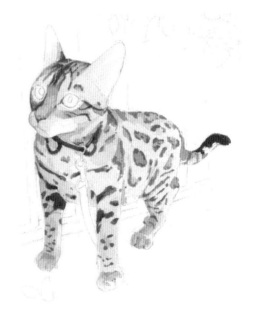

05 →

그림이 마르면 번트 엄버 ▇ 와 약간의 아이보리 블랙 ▇, 적당량의 물을 섞어 몸에서 비교적 진한 색의 무늬를 그려요. 무늬의 형태를 잘 관찰해보면 가운데는 어두운 밑색이고, 그 주위에는 검은색 가장자리가 있다는 것을 알게 될 거예요.

그림이 반쯤 마르면, 아이보리 블랙을 조금 많이 추가하여 앞다리와 꼬리 끝부분의 검은색 무늬를 칠해주세요.

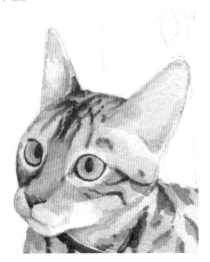

06 ←

카드뮴 레드 ▇ 에 물을 많이 섞어 귀 부분을 분홍색으로 옅게 칠해주세요. 코는 카드뮴 레드 ▇ 에 약간의 번트 시에나 ▇ 를 섞어서 칠해주세요.

노란색 눈은 여러 번 그려봤죠. 중간 붓으로 카드뮴 옐로 ▇ 와 약간의 옐로 오커 ▇ 를 섞어 안구를 칠하는데 눈동자 주위의 음영에 주의하며 입체감을 살려 그려주세요. 노란색이 마른 후 아이보리 블랙 ▇ 과 번트 엄버 ▇ 를 섞어 눈동자를 그리고 아이라인과 작은 코도 자세히 묘사해주세요.

07 ➡

Milou의 몸은 다 그렸어요. 이제 배경인 파란색 벽을 그려줘야 해요. 큰 붓으로 코발트 블루 ▬ 와 세룰리안 블루 ▬ , 대량의 물을 섞어 벽의 밑색을 칠해주세요. 봄에 가까운 부분은 조금 진하게, 먼 곳은 점점 연한 파란색으로 칠해요.

그림이 마르기 전에, 파란색에 코발트 블루 ▬ 와 프러시안 블루 ▬ . 적당량의 물을 섞어, 가급적 부드러운 붓 터치로 벽의 디테일을 살려주세요.

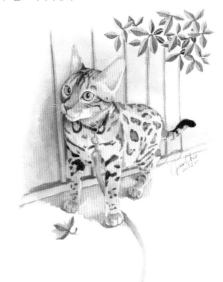

08 ⬅

앞에서 Yoyo를 그릴 때 나뭇잎을 그려봤어요. 이번에는 두 가지 색의 나뭇잎 그리는 방법을 배워볼게요. 먼저 연두색 잎은 빛을 받는 부분에서 시작해요. 카드뮴 옐로 ▬ 와 코발트 블루 ▬ 를 섞어 연두색 잎을 그려요. 물감이 마르면 옐로 오커 ▬ 와 프러시안 블루 ▬ 를 섞어 진한 녹색 잎을 그려요. 물의 양과 파란색, 노란색 물감의 비율을 잘 맞춰서 녹색의 농도 및 색조를 조절하세요!

Milou의 리드줄도 녹색이에요.

09 ➡

디옥사진 바이올렛 ▬ 과 약간의 프러시안 블루 ▬ 를 섞어 발 아래에 그림자를 그려요. 발 앞에 떨어진 나뭇잎에도 그림자를 그려주세요.

화이트 아크릴 물감으로 눈의 하이라이트와 수염, 눈썹을 그려요.

Milou는 아주 열정적인 눈빛으로 전방을 주시하고 있어요. 앞쪽에 무슨 재미있는 놀잇거리라도 있는 걸까요? 산책 중인 Milou만 알고 있겠죠!

Tip 표범 무늬 고양이는 그리기 어려워 보이나요? 사실, 색은 갈색 얼룩무늬 고양이와 비슷해요.
먼저 표범 무늬의 가운데에 갈색을 칠하고, 그 주변에 더 진한 흑갈색을 칠해요. 표범 무늬는 바로 이렇게 그리면 된답니다!

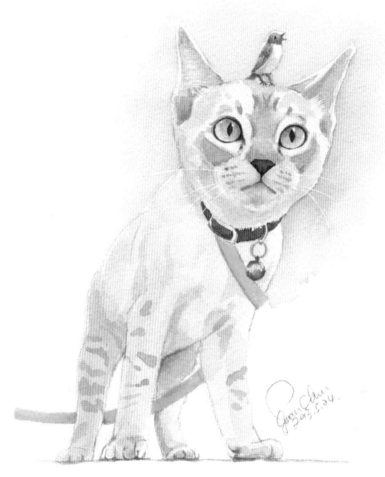

울음소리가 우렁찬

미야(米 ㅛ)

호랑이 무늬 샴고양이 / 수컷 / 2살

어릴 때는 항상 밖에 나가서 산책을 했어요. 장난치며 나무를 타는 나무의 요정에서 지금은 이상한 아저씨로 변했어요. 매일 우렁차게 우는 소리는, 맞은편 집을 지키고 있는 큰 개들 모두 자기에 비할 바가 못 된다고 여기는 것 같아요!

그리기 요점 · 1. 호랑이 무늬 샴고양이 그리는 방법 2.서 있는 고양이 그리는 방법

01 ➡

HB연필로 살살 미야의 대략적인 윤곽을 그려요. 미야의 특징은 강아지처럼 서 있는 거예요. 작은 발의 비율에 주의하세요. 초고를 수정하고, 2B연필 또는 샤프로 미야의 눈과 코 등 세밀한 부분을 완성해요. 무늬의 방향도 연하게 그려주세요.

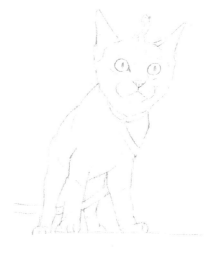

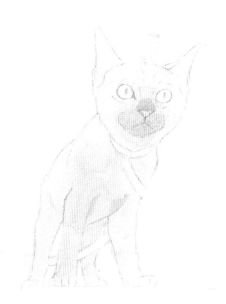

02 ⬅

미야의 몸은 연한 크림색이에요. 큰 붓에 맑은 물을 묻혀 스케치를 따라 종이에 발라주세요. 이때, 물이 한곳에 고이지 않도록 주의하세요. 큰 붓으로 옐로 오커 와 약간의 디옥사진 바이올렛 을 섞어, 따뜻한 회색톤의 노란색을 만들어서 전신에 칠해주세요. 턱과 입, 배는 색이 좀 더 진해요.

03 ➡

미야의 앞뒤 다리 사이의 공간감을 표현하기 위해서 그림에 수분이 남아 있을 때, 뒷다리에는 디옥사진 바이올렛 과 약간의 프러시안 블루 를 섞어 덧칠해요. 그림의 냉온 색조로 대비 효과를 만들어주세요.

그림이 반쯤 마르면, 부분적으로 덧칠해서 진한 음영을 표현해주세요.

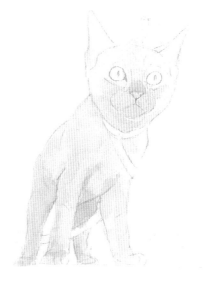

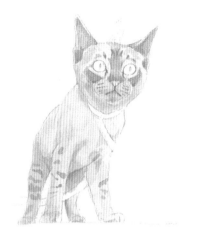

04 ⬅

그림이 마르면 중간 붓으로 디옥사진 바이올렛 ▨ 과 약간의 옐로 오커 ▨ 를 섞어 얼굴과 귀의 진한 부분을 그려요. 눈가에는 연한 색의 아이라 인을 남겨야 해요.

같은 색에 옐로 오커 ▨ 를 많이 섞어, 다리에 무늬를 그려주세요.

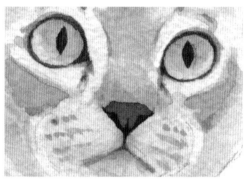

05 ➡

눈은 아름답고 투명한 파란색이에요. 코발트 블루 ▨ 로 안구를 그려요. 음영 에 주의하며 그리면 입체감이 더해져요.

물감이 마르면 아이보리 블랙 ▨ 과 약간의 번트 엄버 ▨ 를 섞어 동공을 그 려요. 아이라인과 입을 자세히 묘사하고 코도 그려주세요.

같은 색으로 발의 세밀한 부분도 그려주세요.

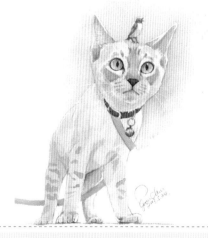

06 ⬅

카드뮴 레드 딥 ▨ 으로 목줄을 그리고 세룰리안 블루 ▨ 와 카드뮴 옐로 ▨ 를 섞어 녹색 리드줄을 그려요. 디옥사진 바이올렛 ▨ 에 물을 많이 섞 어 배경도 그려주세요.

아주 가는 세필로 화이트 아크릴 물감을 찍어 눈의 하이라이트와 수염을 그 려요.

그림이 좀 단조로운가요? 그럼 산책과 나무 타기를 좋아하는 미야의 머리 위에 작은 새 한 마리를 그려줄까요!

Tip 냉온 색조는 그림의 색을 풍부하게 할 뿐만 아니라 앞뒤 물체 사이의 공간감을 표현하기도 해요.
미야는 연한 회색이고, 색의 포화도가 그다지 높지 않아요. 필요에 따라 그림에 냉온 색조를 표현해주면 돼요.

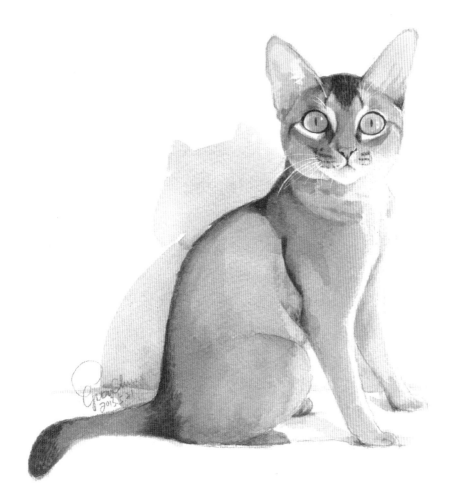

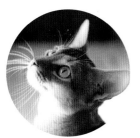

진지한
싼예(三 氽) 아비시니안 고양이 / 수컷 / 1살

아주 '흉악'한 싼예는 장난감 낚싯대로 놀리면 엄청 화를 내면서 말랑말랑한 양발로 집사의 뺨을 때려요. 그러고는 만족한 듯 눈을 뜨고 잠이 들어요….

그리기 요점 1. 아비시니안 고양이 그리는 방법 2. 반들반들한 털의 질감 그리는 방법

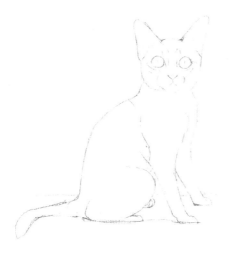

01 ←

HB연필로 살살 싼예의 대략적인 윤곽을 그려요. 초고를 수정한 후 2B연필이나 샤프로 눈과 입 등 디테일한 부분을 완성해요. 얼굴의 얼룩무늬도 방향을 살려 살살 그려요.

02 →

아비시니안 고양이와 삼고양이는 얼굴과 등, 꼬리의 색이 약간 진한 편이라는 점이 비슷해요. 번트 엄버 와 디옥사진 바이올렛 을 섞어 색을 조절하면 싼예의 털색을 만들 수 있어요. 몸의 오른쪽 부분과 볼 부분은 옐로 오커 를 추가해서 칠해요. 그림을 그릴 때는 인내심을 갖고, 연한 색부터 진한 색의 순서로, 한 층씩 색을 쌓아올리듯 칠해주세요. 몸의 오른쪽은 빛을 받기 때문에 가장자리에는 여백을 남겨야 해요.

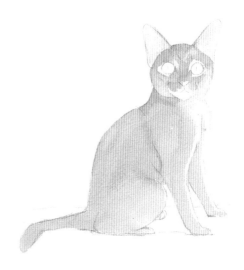

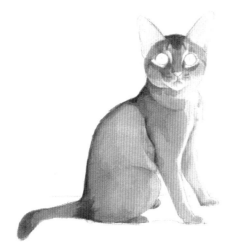

03 ←

그림이 반쯤 마르면 디옥사진 바이올렛 과 번트 엄버 , 적당량의 물을 섞어 얼굴과 등, 꼬리 끝부분 등에 진한 색 음영을 칠해요.
눈 주변과 턱 아래의 연한 부분은 우선 남겨두세요.
반들반들한 털의 질감을 표현할 때는 물 조절에 주의해서 색이 자연스럽게 번지도록 해야 해요. 그리고 최대한 붓 터치를 줄여 가장자리를 선명하게 해주세요. 깨끗한 다른 붓으로 칠해도 돼요.

04 ➡

종이가 마른 후 중간 붓으로 아이보리 블랙█과 번트 엄버█,
디옥사진 바이올렛█을 섞어 정수리와 등, 꼬리 끝부분을 칠해요.

꼬리 끝부분은 뾰족해서 작은 붓으로 그려도 돼요. 털이 자라나는
방향에 따라 진한 색의 짧은 선을 그려주면 털의 질감이 살아나요.
정수리의 얼룩무늬도 짧은 선으로 진하게 무늬를 묘사해요.

05 ⬅

카드뮴 레드█로 귀와 코를 그리는데 디옥사진 바이올렛█을 추가
해서 귀 안쪽에 진한 음영도 표현해주세요.

눈은 황갈색이에요. 옐로 오커█와 약간의 카드뮴 옐로█를 섞어
안구를 칠하는데, 눈머리와 눈동자 쪽의 음영에 주의해서 입체감을 살
려주세요. 물감이 마르면 세필로 아이보리 블랙█과 번트 엄버█를
섞어 아이라인과 코, 귀를 자세히 묘사해요.

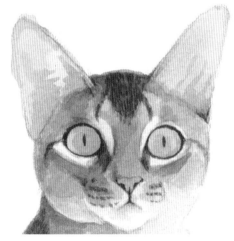

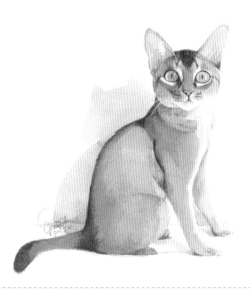

06 ➡

디옥사진 바이올렛█에 물을 많이 섞어 그림자를 그려요.

아주 가는 세필로 화이트 아크릴 물감을 찍어 눈의 하이라이트와 수염, 흰색
눈썹을 그려주세요.

Tip 다양한 붓 터치 방법을 활용하면 히얗고 보송보송한 털뿐만 아니라 반들반들 딜에 윤기가 나는 고양이도 그릴 수 있어요.
수채화에서 물의 양을 조절하는 것은 일종의 전문 기술이에요. 연습을 많이 하면 수채화의 정수를 깨닫게 될 거예요.

걸신 들린 고양이

Momo 래그돌 고양이 / 암컷 / 1살

소시지를 가장 좋아하지만, 사실 엄마의 매운 가와사키 소스를 훔쳐 먹고, 쑥갓도 먹어요. 토란 어묵 완자와 떡을 입에 물고 도망치다 빼앗겨서 아직도 화가 나 있어요.

그리기 요점 1. 래그돌 고양이 그리는 방법 2. 색상을 자연스럽게 칠하는 방법

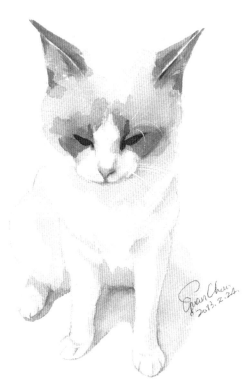

01

래그돌 고양이의 몸은 거의 흰색이에요. 흰색 고양이 그리는 방법은 아주 익숙하죠? 디옥사진 바이올렛 과 약간의 번트 엄버 ■■■, 대량의 물을 섞어 따뜻한 색조의 음영을 그려요. 배 아랫부분 등 빛을 등지는 부분은 프러시안 블루 ■■■를 추가하여 차가운 색조로 그려주세요.

코는 분홍색이고,
눈은 반쯤 감겨 있기 때문에
거의 검은색이에요.

02

먼저 큰 붓으로 디옥사진 바이올렛 ■■■ 과 약간의 옐로 오커 ■■■ . 대량의 물을 섞어 얼굴 밑색을 칠하고, 가장자리에는 다른 깨끗한 붓으로 맑은 물을 몇 번 칠해서 연한 색이 자연스럽게 번지도록 해주세요.

물감이 반쯤 마르면, 디옥사진 바이올렛 ■■■ 과 약간의 번트 엄버 ■■■를 섞어 눈 주변에 색을 덧칠해요. 색이 너무 진한 가장자리는 깨끗한 붓으로 쓸어주세요. 최대한 매끈하게 붓 터치를 해서 얼굴색이 부드럽게 섞이게 해주세요.

Tip 래그돌 고양이의 특징은 얼굴색이 비교적 연한 색이라는 거예요. 색이 언하게 번지기 시작하면 선명한 무늬가 사라져요. 그래서 그림을 그릴 때는 물의 양 조절에 주의하여, 최대한 색이 자연스럽게 섞이도록 해서 선명한 터치감을 줄여야 해요.

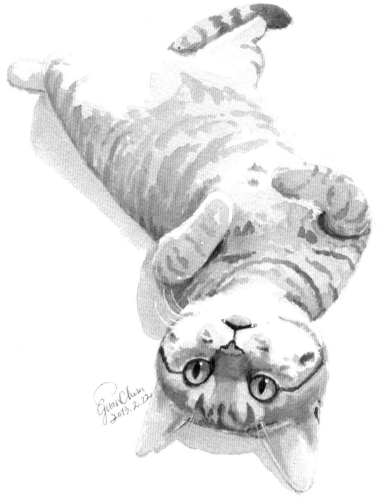

하늘을 향해 네 다리를 뻗은

망궈(芒果)

호랑이 무늬 아메리칸 쇼트헤어 / 수컷 / 1살

2월 29일에 태어났기 때문에 4살이 되어야 첫 번째 생일을 보낼 수 있는 망궈예요. 엄마는 망궈를 샤오궈쯔(小果子: 작은 과일-옮긴이)라고 불러요. 재주가 많고 귀여운 척, 애교 부리는 것을 좋아하는 샤오궈쯔예요.

그리기 요점 1. 누워 있는 고양이 그리는 방법 2. 앞뒤 배경의 공간감 표현하는 방법

01 →

누워 있는 고양이를 그리는 건 어렵지 않아요. 스케치할 때 고양이의 자세와 비율을 정확하게 그리는 데 집중하세요. 머리는 조금 크게 그리고, 뒷다리와 발가락은 조금 작게 그려야 해요.

고양이의 모습을 정확하게 스케치하면, 채색하는 건 아무 문제없어요. 우리는 갈색 얼룩무늬 고양이 그리는 방법을 배웠으니까요.

갈색 얼룩무늬 고양이 그리는 방법 p.124

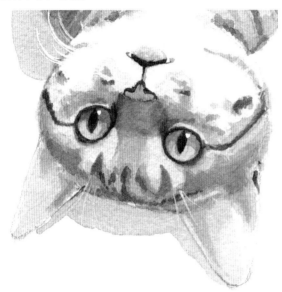

02 ←

망궈의 작은 얼굴을 자세히 묘사해요. 빛을 받는 턱 부분은 거의 흰색이에요. 누워 있어서 코가 거꾸로 있기 때문에 음영이 조금 진해야 작은 얼굴에 입체감이 살아나요. 망궈의 작은 호랑이 이빨도 놓치면 안 돼요. 만약 실수로 빼먹었다면 나중에 화이트 아크릴 물감으로 그려주세요.

03 →

빛을 받은 망궈의 배는 아주 새하얗죠. 이런 흰색 부분은 하얗게 여백으로 남겨둬야 해요.

배와 뒷다리의 갈색 무늬는 번트 엄버 ▬에 물을 많이 섞어 연하게 칠해요. 붓 터치가 너무 매끄럽지 않도록 조금 모호하게 그려야 해요. 이런 식으로 세밀한 얼굴과는 대조적으로 모호하게 표현하면 그림의 앞뒤 배경에 깊은 공간감이 생겨요.

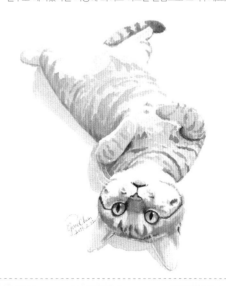

Tip 앞에서 수많은 고양이를 그려왔기 때문에, 이제 일반적인 자세의 고양이는 능숙하게 그릴 수 있죠! 사실 누워 있든, 서 있든, 앉아 있든 관계없이 그 특징을 자세히 관찰하여 고양이의 모습을 정확하게 파악해야 해요. 그럼 어떤 고양이도 원하는 대로 그릴 수 있답니다!

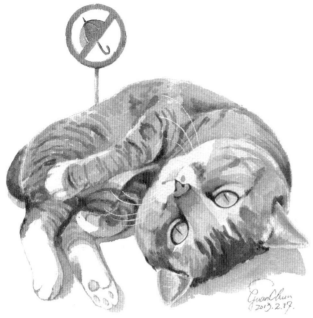

니니(尼尼)

중국 시골 고양이 / 수컷 / 8살

5kg인 니니는 아주 어릴 때 지금의 집사에게 왔는데, 벌써 8년이나 지났어요. 니니의 유일한 특징은 머리가 아주 동글동글하고 크다는 거예요. 생선은 싫어하고, 새우는 좋아해요.

크고 둥근 머리는 니니의 가장 큰 특징이에요. 누워 있는 고양이는 손과 발에 하얗게 여백을 남겨둬야 해요.

즈마푸(芝麻福)

중국 시골 고양이 / 수컷 / 1살

얼굴에 곽향3) 정기가 가득한 즈마푸는 원래 길냥이였어요. 잠자기와 사람 물기, 목욕하는 것을 좋아하고, 바람을 쐬는 것도 좋아해요. 성격은 나쁘지만 가족들은 즈마푸를 아주 사랑해요.

회갈색 고양이의 몸은 따뜻한 색조를 칠해야 색이 훨씬 풍부해 보여요.

3) 곽향: 산지에서 자라는 꿀풀과의 여러해살이풀.

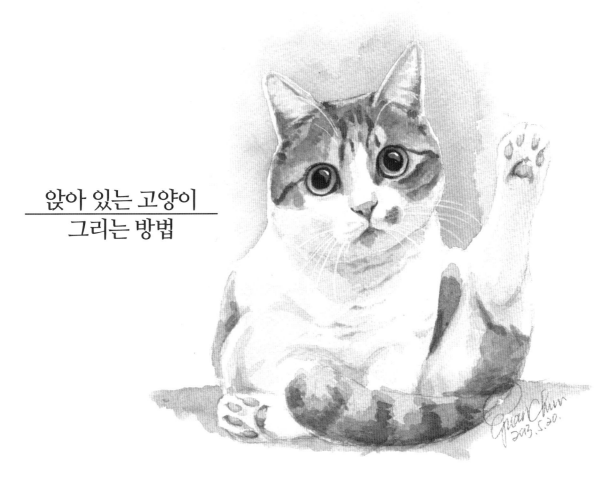

앉아 있는 고양이
그리는 방법

우당파
바차(八叉) 중국 시골 고양이 / 수컷 / 5살

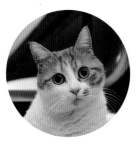

멍청하고 귀여운 바차. 하루 24시간의 대부분을 잠을 자요. 그런 후 먹고 마시고 놀죠. 자신을 깔끔하게 단장할 시간이 없어요.

그리기 요점 1. 앉아 있는 고양이 그리는 방법 2. 고양이 발바닥 젤리 그리기

01 ⬅

HB연필로 살살 바차의 대략적인 윤곽을 그려요. 바차의 갸우뚱한 머리와 눈, 코, 입 등의 비율에 주의하세요.

초고를 완성하면 2B연필이나 샤프로 바차의 눈과 코 등 디테일한 부분을 완성해요. 발바닥 젤리도 세밀하게 그려요.

02 ➡

노란색 얼룩무늬 고양이를 그리는 방법은 이미 배웠어요.

역시 흰색 털 부분부터 그리기 시작합니다. 큰 붓으로 디옥사진 바이올렛 █과 약간의 옐로 오커 █를 섞어 흰색 부분의 음영을 그려요. 수분이 있을 때 목 아래와 배 등의 부분에 음영을 그려요.

배에 연하게 몇 번 덧칠해주며, 앉아 있는 다리의 구조를 잘 표현해주세요.

노란색 얼룩무늬 고양이 그리는 방법 p.107

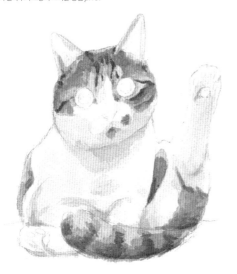

03 ⬅

그림이 마르면 큰 붓으로 옐로 오커 █와 번트 엄버 █, 대량의 물을 섞어 노란색 얼룩무늬 부분을 모두 칠해요. 수분이 있을 때 진한 부분을 칠해주세요. 노란색이 마르면 번트 엄버 █를 더 추가해 습식 기법으로 무늬를 그려요.

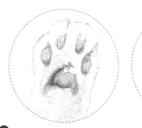

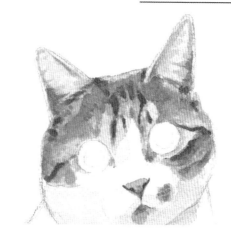

04 ➡

중간 붓으로 카드뮴 레드 딥 ▬ 에 물을 많이 섞어 코와 귀, 발바닥 젤리를 그려요. 카드뮴 레드 딥 ▬ 에 약간의 번트 시에나 ▬ 를 섞어 부분적으로 덧칠해서 입체감을 표현해주세요.

작은 붓으로 디옥사진 바이올렛 ▬ 과 카드뮴 레드 딥 ▬ 을 섞어 콧구멍을 자세히 그려요.

05 ⬅

카드뮴 옐로 ▬ 와 약간의 옐로 오커 ▬ 를 섞어 노란색 눈을 그리는데, 이때 입체감에 주의하세요. 노란색이 다 마른 후에 아이보리 블랙 ▬ 과 약간의 번트 엄버 ▬ 를 섞어 동공을 그리고 아이라인을 세밀하게 그려주세요.

전체적으로 그림의 디테일을 정리해요.

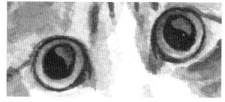

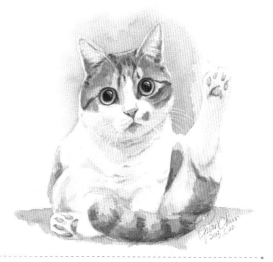

06 ➡

프러시안 블루 ▬ 와 약간의 디옥사진 바이올렛 ▬ 을 섞어 그림자를 그려요. 디옥사진 바이올렛 ▬ 에 물을 많이 섞어 배경도 그려주세요. 귀 가장자리에 여백을 남기는 것에 주의하세요.

아주 가는 세필로 화이트 아크릴 물감을 찍어 눈의 하이라이트와 수염, 눈썹 몇 가닥을 그려주세요.

바차는 역시 우당파의 무림 고수 같아 보이네요. 단지 살이 조금 쪘을 뿐이죠? 하하!

Tip 앉아 있는 고양이는 자세 때문에 그리기 어려워 보일 거예요. 특히, 앉아 있는 자세는 신체 구조를 파악하기 어려운 편이라서 더 그럴 거예요! 평소에 고양이의 다양한 자세를 빠르게 그리는 연습을 하면 고양이의 신체 구조를 충분히 이해할 수 있고, 어떤 자세도 어렵지 않죠.

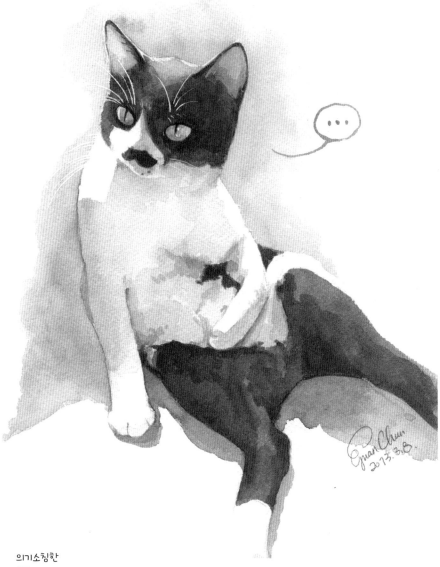

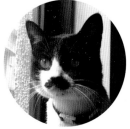

의기소침한
후즈(胡滋) 중국 시골 고양이 / 수컷 / 1살 반

훌쩍거리는 듯한 콧수염, 흔들리는 눈빛, 넋이 나간 듯 앉아 있는 자태, 그리고 검은색 레깅스. 이 모습이 바로 패기가 다 사라져 의욕이 없는 후즈예요.

그리기 요점 1. 앉아 있는 고양이 그리는 방법 2. 명암의 관계 파악하기

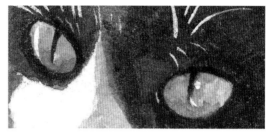

01 ➡

흑백 고양이 그리는 방법은 이미 배웠죠. 강한 빛을 쬐고 있는 후즈의 몸은 명암이 매우 선명해요. 검은색 부분이라도 정수리와 디리는 물을 적당히 섞어서 다른 농도로 그려야 해요.

흑백 고양이 그리는 방법 p.098

02 ⬅

고양이의 눈, 코, 입 등은 이제 능숙하게 그릴 수 있을 거예요. 왼쪽 귀를 그릴 때는, 빛이 비추면 약간 투명해 보이기 때문에 오른쪽 귀보다 색이 연해야 한다는 점에 주의하세요.

햇빛 아래에서 동공은 세로줄로 변해요. 빛이 비추면 반투명한 질감이 나타나니 자세히 그려보세요!

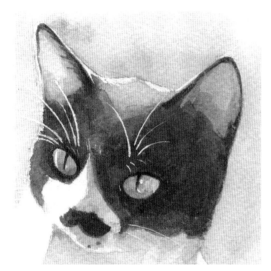

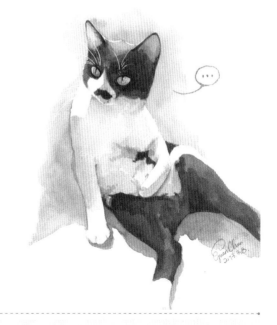

03 ➡

후즈의 어깨와 발, 코 등에는 여백을 남겨두세요!

기대어 앉아 있는 고양이의 배경색은 흰색 털을 부각하는 것 외에도 공간감을 나타내야 해요.

화이트 아크릴 물감으로 귀 윤곽과 정수리에 연한 흰색 선을 그려주면, 빛이 비치는 느낌이 더 잘 전달돼요.

Tip 　강렬한 햇빛이 비추면 명암의 대비가 매우 강해져요. 색이 연한 부분은 하얗게 여백을 남겨둬야 하고, 색이 진한 부분은 더욱 진하게 표현해야 해요. 흑백이 분명하면 고양이가 더욱 입체적으로 보여요.

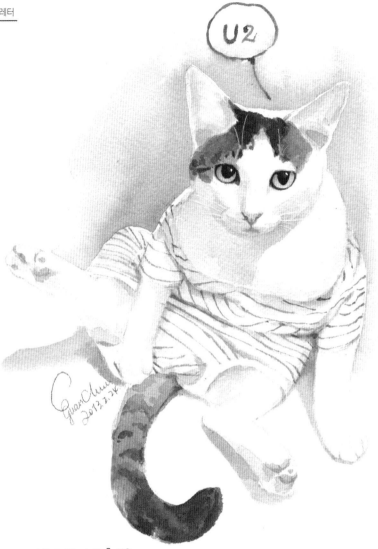

스트라이프 티셔츠를 입은

아얼(阿二) 중국 시골 고양이 / 수컷 / 2살

아얼은 거리에서 따라온 길냥이라서 어떤 예방 접종도 받지 못했어요. 하지만 양심 없는 동물 병원에서 오진을 받아도 건강하고 활발하게 살고 있죠. 사람과 고양이를 좋아해요. 간도 쓸개도 없는 바보지만, 따뜻한 마음을 가졌답니다.

그리기 요점 1. 옷을 입고 앉아 있는 고양이 그리는 방법 2. 배경색으로 고양이 부각하기

01 ➡

아얼의 정수리와 꼬리에는 희미한 무늬가 있어요. 아이보리 블랙 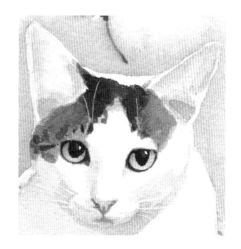, 번트 엄버 ▬, 약간의 디옥사신 바이올렛 ▬을 섞어 습식 기법과 건식 기법을 혼용해서 무늬를 세밀하게 그려주세요.

02 ⬆

줄무늬를 그리는 것은 어렵지 않아요. 먼저 흰 밑색 위에 농도가 다른 남보라색 음영을 그려요. 물감이 마르면, 작은 붓으로 아이보리 블랙 ▬에 적당량의 물을 섞어 옷의 주름에 따라 줄무늬를 그려요. 음영이 있는 줄무늬 부분은 더 진하게 그려주세요.

03 ➡

흰색 고양이의 배경은 이미 여러 차례 그려봤어요. 가장자리를 처리할 때는 최대한 세밀하게 그려야 해요. 디옥사진 바이올렛 ▬을 가장자리와 최대한 맞닿도록 그려주세요. 귀와 옷의 왼쪽에는 하얗게 여백을 남기는 것에 주의하세요. 이렇게 하면 빛이 비추는 느낌을 표현할 수 있어요.

프러시안 블루 ▬로 발 아래에 음영을 그려주면 그림의 냉온 색조가 분명해져요. 살짝 들고 있는 통통한 다리에도 공간감이 생겨요.

Tip 옷 입은 고양이 그리기, 아주 간단하죠?
우선 고양이의 자세를 잘 파악하고, 그 후 주름의 형태에 따라서 옷의 주요 장식을 그려주면 생동감 넘치는 고양이를 그릴 수 있어요!

Buddy

중국 시골 고양이 / 수컷 / 2살

어릴 때 장난이 심한 아이에게 귀를 찢기고 배를 걷어차였어요. 두 달 동안 병원에 입원해야 할 정도였는데 다행히 잘 회복했어요. 의사 선생님은 기적이라고 말했답니다! 생후 8개월이 되었을 때 중성화 수술을 했는데, 그때 고환이 하나뿐이라는 걸 알게 되었어요…. 정말 괴짜 왕자님이죠!

흰색 고양이를 그리는 건 이제 능숙할 거예요. 앉아 있는 Buddy의 특징은 허리와 배, 그리고 다리의 곡선이에요.

량량(亮亮)

중국 시골 고양이 / 수컷 / 3살

우당파의 고수로, 애교를 잘 부리고 축구를 좋아해요. 게임과 물고기 잡는 것도 좋아한답니다. 량량만의 독보적인 개인기는 하늘을 향해 사지를 들고 죽은 척하는 거예요.

흑백의 젖소 무늬 량량의 자태는 아주 우아해요. 뚱뚱한 발과 분홍색 발바닥 젤리에 주의하며 그려보세요.

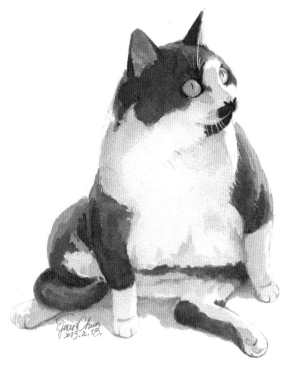

뉴얼예(牛二爷)

중국 시골 고양이 / 수컷 / 4살

뉴얼예는 때로는 옹졸하고 때로는 천진난만하며, 때로는 여리고 때로는 자유분방한 성격으로, 여자를 유혹하는 선수예요. 어릴 때부터 털을 핥는 연습을 많이 해서 오래 앉아 있을 수 있는 인내력은 세계 최고예요!

이 어르신의 자세는 너무 넋이 나가 보이네요. 역광을 받는 고양이 그리는 방법을 떠올리며 분홍색 발바닥 젤리에 주의해 그려보세요.

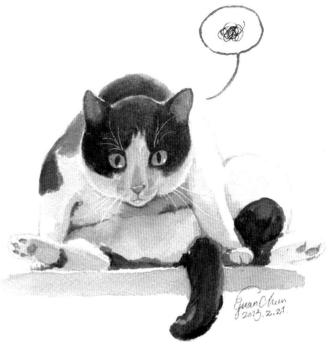

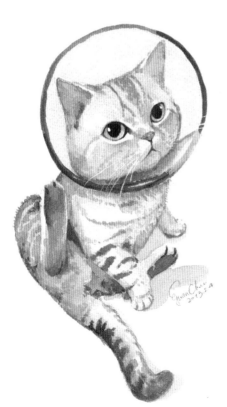

처우번번(臭奔奔)

이그조틱 쇼트헤어 / 수컷 / 2살

말처럼 달리는 것을 좋아하고, 달리다 지치면 하얀 배를 드러내고 누워버려요. 그러고는 사람들이 가려운 곳을 긁어주기를 기다리죠. 고양이처럼 울지 않고 강아지처럼 운답니다.

수술을 끝내고 넥카라를 쓰고 있는 꼬마 친구예요. 무늬의 서로 다른 농도에 주의해서 그려야 해요. 중요 부위는 별을 그려서 가려주세요….

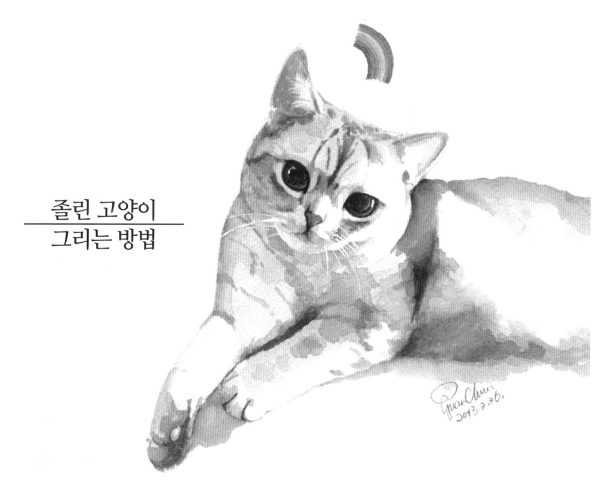

졸린 고양이
그리는 방법

무지개 선생

린치(林奇) 이그조틱 쇼트헤어 / 수컷 / 1살 반

언제나 무지개를 입고 있는 아름다운 고양이 린치. 무지개가 늘 린치와 함께하길 바라요. 그리고 모두에게 행운을 가져다 줄 수 있도록, 무지개가 우리 모두에게도 비춰지길 바랍니다!

그리기 요점 1. 무지갯빛 무늬 그리기 2. 강한 빛 아래의 명암 대비

01 →

린치는 아름다운 은색 얼룩무늬 고양이예요. 그리는 방법은 이미 연습했었죠! 햇빛이 반사된 린치의 털색은 따뜻한 옐로 오커예요. 등, 오른쪽 볼, 왼쪽 앞다리도 빛 때문에 거의 흰색이에요.

빛을 받은 린치의 가슴 부분은 오렌지색이에요. 무지개 색과의 조화를 위해 몸 왼쪽을 파란색에 가까운 차가운 색조로 그려주세요. 그러면 그림에 알록달록 신비한 분위기가 느껴져요.

은색 얼룩무늬 고양이 그리는 방법 p.076

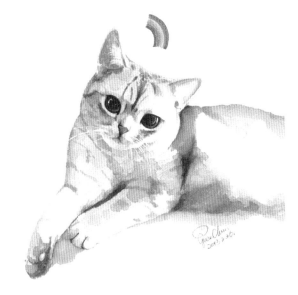

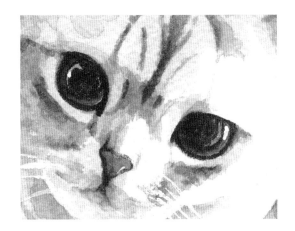

02 ←

강한 빛 때문에 눈에 명암 대비가 아주 강렬하게 나타나 훨씬 심오해 보여요. 옐로 오커 ▬ 와 약간의 번트 엄버 ▬ 를 섞어 색을 조절해주세요.

03 →

아름다운 무지갯빛 무늬는 아주 연하면서도 서로 어우러져 뚜렷한 경계선이 없어요. 그래서 습식 기법을 사용하면 좋아요!

무지갯빛 중 가장 옅은 노란색 부분부터 그려요. 노란색을 중심으로 양쪽으로 무지개 색을 하나씩 칠하는데, 수분을 따라 색이 자연스럽게 퍼지도록 그려주세요. 점을 찍는 듯한 붓 터치로 무지갯빛 무늬와 린치의 털이 하나로 섞이게 그려요. 만약 색이 너무 진하다고 느껴지면 바로 휴지로 살살 눌러 닦아주세요. 그러면 아주 연한 색을 얻을 수 있어요.

 Tip 고양이를 보고 있으면 우리가 생각하지 못한 행동을 할 때가 많아요. 아주 신기하고 아름답지만, 그림으로 그리기에는 시간이 너무 짧아요! 이런 순간은 사진을 찍어야 해요. 사진 속 고양이를 보면서 고양이들의 아름다운 순간을 그림으로 그려내고, 영원히 기념해요!

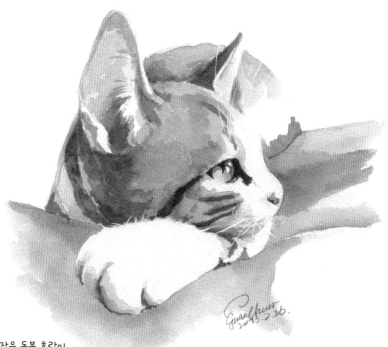

작은 동북 호랑이

아미미(阿咪咪) 중국 시골 고양이 / 수컷 / 3살

때로는 오만하고 사납지만 때로는 귀엽고 사랑스러워요. 사람들을 위해 십여 마리의 쥐를 잡은 데다가, 걷는 모습이 호랑이처럼 아주 위풍당당해서 온 동네에 소문이 났어요. 이웃들은 아미미에게 '작은 동북 호랑이'라는 별명을 지어줬어요.

그리기 요점　　고양이의 옆모습 그리는 방법

01 ⬆

아미미의 얼굴도 강한 빛을 받고 있어 명암이 매우 선명해요. 그래서 코와 발, 귀 가장자리는 채색하기 전에 하얗게 여백으로 남겨둬야 해요.

02 ⬅

갈색 얼룩무늬 고양이는 이미 여러 번 연습했었죠!

아미미의 옆모습은 눈이 정말 아름다워요. 반투명한 노란색 눈은 카드뮴 옐로 ▰▰ 와 약간의 옐로 오커 ▰▰ 를 알맞게 섞어서 칠해주세요. 안구의 음영에 주의하면 눈에 입체감이 더해져요.

아미미가 앞을 향해 귀여운 발을 내밀고 있어서 발이 아주 커 보여요. 뚱뚱하고 보드라운 털의 입체감에 주의하며 그려주세요.

갈색 얼룩무늬 고양이 그리는 방법 p.124

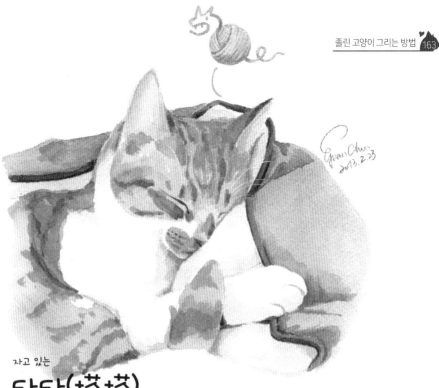

자고 있는

타타(塔塔) 중국 시골 고양이 / 수컷 / 2살

무법자 타타는 하늘도 땅도 무섭지 않아요. 7층 건물에서 뛰어내리고도 털끝 하나 다치지 않았어요. 후유증이라고는 약간의 멀미를 느낀 정도였죠. 성격은 아주 대단하지만 나쁜 마음은 없어요. 밀폐된 공간을 좋아해서 종이 상자와 비닐봉지에 들어가는 걸 좋아하고, 종종 신이 된 듯한 표정을 지어요.

그리기 요점 자고 있는 고양이 그리는 방법

01 ⬆

디옥사진 바이올렛 ▬ 에 물을 많이 섞어 쿠션의 음영을 그려요. 타타의 발 아래 등은 그림자 때문에 색이 진하다는 점을 잊지 마세요. 프러시안 블루 ▬ 에 물을 많이 섞어 파란색 쿠션을 그리는데 물의 양 조절에 주의하세요. 농도가 다른 음영을 그리고, 포근하고 부드러운 공간의 입체감도 표현해주세요.

02 ➡

자고 있는 고양이의 특징은 눈을 감고 있다는 거예요. 쿠션에 기대어 자고 있는 타타의 한쪽 얼굴은 쿠션에 가려져 있어요.

타타도 노란색 얼룩무늬에 흰색 털이 있는 고양이예요. 그리는 방법은 이미 연습했어요.

노란색 얼룩무늬 고양이 그리는 방법 p.107

뉴셴화(牛鮮花)

샴고양이 / 암컷 / 5살

머리가 굉장히 커요. 미행, 습격, 집사의 종아리와 팔 물기는 뉴셴화가 하루에 한 번은 꼭 하는 일이에요. 그리고 말대꾸하는 나쁜 습관이 있어요. 예를 들면, 기쁘지 않을 때는 이를 드러내며 으르렁거리죠.

자고 있는 샴고양이를 그려볼까요! 진한 번트 엄버에 아이보리 블랙을 약간 섞어 감고 있는 눈을 자세히 묘사해야 한다는 점에 주의하세요!

바오더우더우('宝豆豆)

가필드 고양이 / 수컷 / 3살

아주 조용한 남자 아이예요. 어떤 시간이든 언제나 조용히 안아주길 기다리죠. 특기는 겨드랑이를 긁는 거예요. 취미는 맛있게 먹고 나른하게 잠자는 것과 우리 집의 불테리어를 괴롭히며 지나가는 거랍니다.

바오더우더우의 눈빛은 아주 날카롭지만 근심스러운 표정을 하고 있어요. 살짝 측면인 넓적한 고양이 얼굴을 그려봅시다!

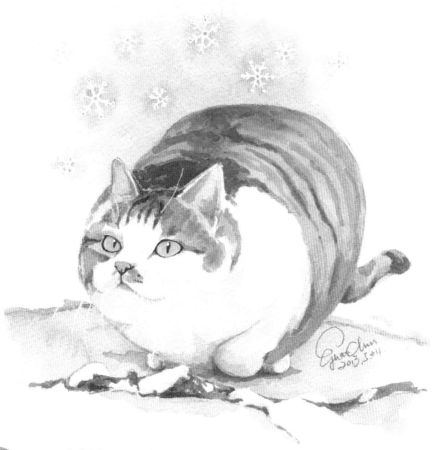

행복을 향해 달려가는

진바오(进!宝)

중국 시골 고양이 / 수컷 / 4살

우당파의 보스. 가장 좋아하는 것은 놀잇거리를 찾아 헤매는 거예요. 얼음과 눈이 뒤덮인 곳에서 마음껏 뛰어노는 것과 두 발짐승처럼 앉아 있는 것을 좋아해요.

그리기 요점 1. 달려가는 고양이 그리는 방법 2. 수채화 마스킹액 사용하기

01 ⬆

HB연필로 달려가는 진바오의 대략적인 윤곽을 그려요. 기본적으로 둥근 모양이에요. 초고를 완성하면 2B연필과 샤프로 눈과 코 등 세밀한 부분을 완성해요. 진바오 뒤쪽에 눈송이도 그려주세요.

02 ⬆

갈색 무늬의 고양이는 이미 여러 번 그려봤어요! 흰색 털 부분부터 그리기 시작하는데, 큰 붓으로 프러시안 블루 ▆ 와 약간의 디옥사진 바이올렛 ▆ 을 섞어 입 아래와 배 아래의 음영을 그려요.

큰 붓으로 번트 엄버 ▆ 와 옐로 오커 ▆ 를 섞어 몸의 밑색을 칠해요. 등 부분에는 코발트 블루 ▆ 를 살짝 섞어 매끄러운 털에 반사되는 빛을 표현해주세요. 입 부분의 무늬도 놓치면 안 돼요.

갈색 얼룩무늬 고양이 그리는 방법 p.124

03 ⬆

그림이 마른 후 중간 붓으로 아이보리 블랙 ▆ 에 번트 엄버 ▆ 조금 섞어 검은색 무늬를 그려요. 이때 물의 양을 잘 조절해야 해요! 무늬는 서로 다른 농도로 그려주세요.

04 ➡

진바오의 눈은 황녹색인데, 동공 주변이 녹색이에요. 프러시안 블루 ▆ 와 옐로 오커 ▆ 를 섞어 습식 기법으로 입체감 있는 눈을 그려주세요. 코는 카드뮴 레드 딥 ▆ 에 번트 시에나 ▆ 를 조금 섞어서 그려주세요. 귀의 연한 분홍색도 잊지 마세요.

작은 붓으로 아이보리 블랙 ▆ 과 약간의 번트 엄버 ▆ 를 섞어 동공과 아이라인을 그리고 콧구멍도 자세히 묘사해주세요. 입 근처에 수염 뿌리인 점도 잊지 말고 그려주세요.

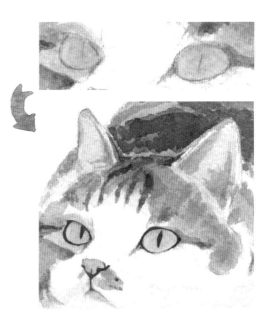

05 ➡

큰 붓으로 프러시안 블루 ■■ 에 디옥사진 바이올렛 ■■ 과 옐로 오커
■■ 를 조금씩 섞어 바닥의 회색을 그려주세요.

중간 붓으로 번트 엄버 ■■ 와 디옥사진 바이올렛 ■■ 을 섞어 눈이 쌓인
나뭇가지를 그리는데, 눈 쌓인 부분은 여백으로 남기는 것에 주의하세요.

06 ⬅

수채화 마스킹액으로 눈꽃을 세밀하게 그려주세요. 손가락으로 살짝 만져서 마스킹액
이 완전히 말랐는지 확인한 후, 큰 붓으로 세룰리안 블루 ■■ 에 물을 많이 섞어 배경
색을 칠해요. 몸과 가까운 부분에는 코발트 블루 ■■ 를 조금 추가하여 진하게 칠하고,
눈꽃 부분도 덧칠해주세요.

그림이 완전히 마르면 지우개로 마스킹액을 살살 지우고, 작은 붓으로 파란색을 조금
찍어 눈꽃의 가장자리를 정리해요.

수채화 마스킹액 사용 방법 p.024

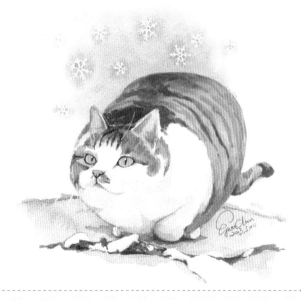

07 ➡

전체적으로 그림을 정리하고, 발 아래에 음영을 그려주세요.

아주 가는 세필로 화이트 아크릴 물감을 찍어 눈의 하이라이트와 수염,
몇 가닥의 눈썹까지 그려주세요. 화이트 아크릴 물감을 희석해서 점을
찍는 듯한 붓 터치로 진바오의 등에 작은 눈꽃을 추가해주세요.

눈 위에서 기쁘게 두다다 달려가는 진바오. 사랑하는 집사의 품을 향해
재빨리 달려가는 것 같아요. 행복하고 따뜻한 집을 향해 달려 가봅시다!

Tip 포동포동 살이 쪄서 둥글둥글한 고양이는 아마 가장 그리기 쉬운 고양이일 거예요. 하지만 음영이 연결되는 부분에 주의해서 둥글고 매끄러운 입체감을 표현
해야 해요. 수채화 마스킹액을 사용하면 아주 편리하지만 되도록 흰색의 여백을 남기는 것이 좋아요. 그림 가장자리의 사연스러운 흰색 여백은 수채화의 가장
큰 매력이거든요.

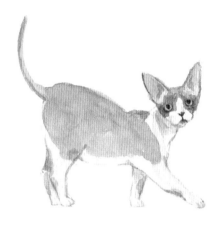

우리와 고양이는 아주 사소한 것들로 연결되어 있어요.
즐거움도 있고 슬픔도 있죠.
우리가 고양이에게 보내는 러브레터에는 우리의 사랑이 가득한 진실한 이야기들이 담겨 있어요.

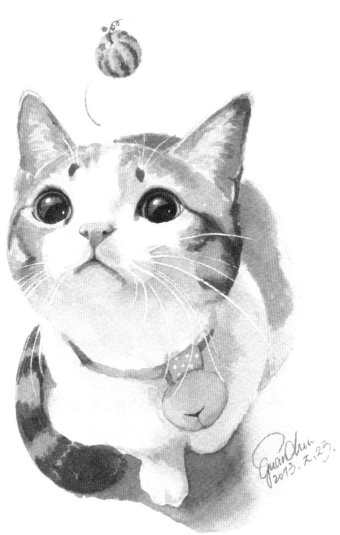

우리의 러브레터

To. Coco

아깽이, 털뭉치 Coco야…… 네가 있어서 타국에서도 집의 따뜻함을 느낄 수 있어.
너는 몰랐지? 어느 날 밤, 내가 글을 쓰고 있을 때 너는 평소처럼 키보드와 내 손목
사이에서 잠이 들었어. 그러다 갑자기 깨서는 응석을 부리며 고양이 언어로 내게 말을
걸었단다.
몸을 숙여 코끝으로 사랑스러운 너의 배를 비비면서, 그때 나는 마음속으로 생각했어.
우리가 함께할 수 있다면 이 세상 그 어느 곳을 떠돌아도 두렵지 않다고 말이야.

From. 너를 사랑하는 '@판명 Sophia'

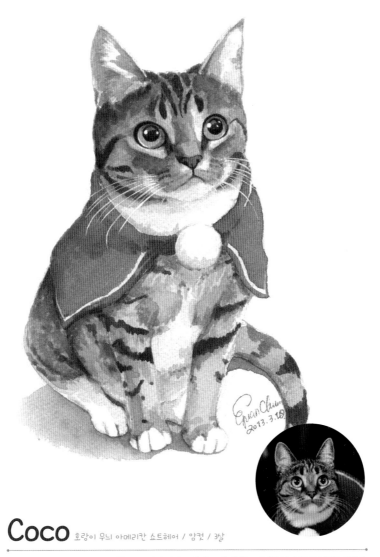

Coco 호랑이 무늬 아메리칸 쇼트헤어 / 암컷 / 3살

2년 전, 유학 중이던 집사가 동물보호소에서 데리고 왔어요. 좋아하는 사람을 보면 곧바로 몸을 뒤집어
배를 보여주고, 밤에 집사가 자기와 함께 글 쓰는 것을 좋아해요.

To. Fluffy

당시에 나는 고양이 털 알레르기 때문에 친구와 함께 고양이를 입양하러 갔다가도 한 마리도 데려오지 못했어. 그때의 너는 심장병을 앓고 있었고 사람한테 달라붙는 것을 너무 좋아했다고 해. 아기를 낳은 집사가 너를 동물보호센터에 맡기고는 다시 데리러 오지 않았다고 들었어. 시카고에 살고 있던 나는 입양활동센터의 자원봉사자가 너무 인상적으로 너를 소개하는 바람에 위스콘신주까지 가서 너를 데려오게 되었단다. 너를 임시 보호하던 아주머니께서 너를 건네줄 때, 내 품에 안기는 너를 보며 생각했어. 우리를 만나게 해준 너의 전 집사에게 진심으로 감사하다고 말이야. 지난 3년 동안 매일 집으로 돌아오는 길에 네가 나를 기다리고 있다는 생각이 들면 너를 빨리 보고 싶어서 나도 모르게 발걸음을 재촉할 수밖에 없었단다! 어쩌면 앞으로 나도 아이를 낳을지 몰라. 그럼 네가 나를 도와주렴! 사랑해!

From. 너를 사랑하는 '@왕이이이'

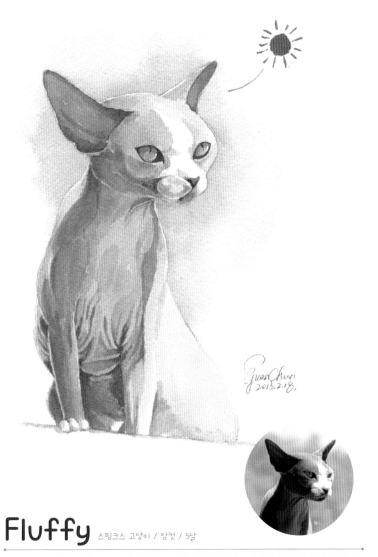

Fluffy 스핑크스 고양이 / 암컷 / 5살

게으르고 응석 부리기 좋아하지만 성격이 좋고, 피부가 반들반들해요. 추위와 강아지를 무서워하고, 안 아주는 사람 없이 혼자 자는 것도 무서워해요. 한 번 버려진 경험이 있는 Fluffy와 고양이 털 알레르기가 있는 집사. 마침내 그들은 망망대해에서 서로를 찾아냈어요!

To. 나이유장(奶油酱)

너는 태어난 지 두 달이 되었을 무렵, 흉악한 변태로부터 구출되었어. 하마터면 목숨을 잃을 뻔했지. 그 후 우리가 너를 입양했지만 아직도 너는 다른 고양이와 달리 사람을 무서워해. 그래도 우리와 함께하길 바란다는 걸 알고 있단다.

나는 너와 아주 많은 이야기를 나누지만, 어떻게 이야기를 해야 하는지 잘 몰라. 게다가 너에 대한 내 사랑을 어떻게 표현해야 하는지도 모르겠어. 하지만 나는 세상 모든 만물에는 천 갈래, 만 갈래의 실이 서로 얽힌 인연이 있다고 믿어. 나이유장아, 예전에는 많은 아픔과 상처를 받았지만 이제 우리가 서로 만났으니까, 너의 집사로서 너에게 가장 따뜻한 사랑을 줄게~~~

From. 너를 사랑하는 '@상하이 야오 샤오지에'

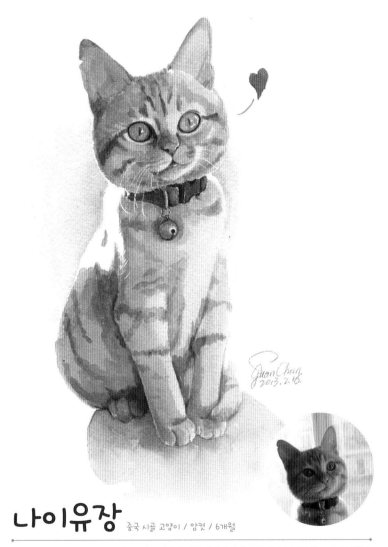

나이유장
중국 시골 고양이 / 암컷 / 6개월

천칭자리의 꼬마 미녀예요. 생후 두 달 무렵에 흉악한 변태의 손에서 구해냈어요. 집사는, 네가 엄청난 시련 속에서도 꿋꿋하게 살아남았으니까 앞으로는 행복만 있을 거라고 말해줬어요. 한평생 나를 사랑하고 나를 아끼고 나를 보호해준다고요. 이제 행복한 묘생을 시작할래요.

To. 둬둬(多多)

앞으로 내가 없는 시간도 잘 지낼 수 있을 거야. 그곳에는 샤오황더우(小黃豆, 노란 콩: 다른 고양이 이름–옮긴이)가 있으니까, 너희들은 함께 놀며 수다도 떨고, 낮잠도 자고, 새우를 먹기 위해 싸우기도 할 거야. 세상에서 가장 귀여운 우리 냥이들, 우리에게 인연이 있다면 꼭 다시 만나게 될 거야! 좋아, 울지 않을 거야. 너희들은 이렇게 얼굴이 퉁퉁 부은 나를 알아보지 못하겠지. 사랑해, 우리 냥이들. 십여 년 동안 내게 아름다운 추억을 만들어줘서 고마워. 정말 너무 소중해. 뚱뚱보야! 그곳에서 너의 딸을 잘 돌봐주렴!

From. 너를 사랑하는 '@시에마오옌'

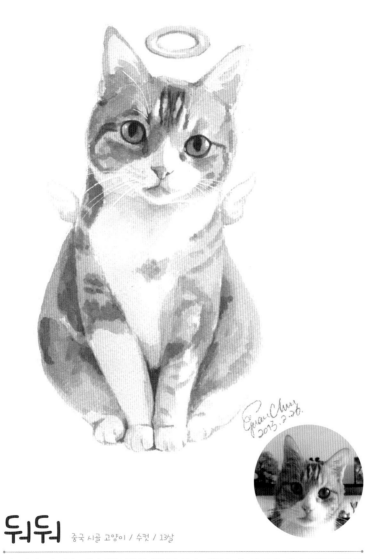

둬둬

중국 시골 고양이 / 수컷 / 13살

새우와 닭고기, 각종 고양이 캔을 정말 좋아했어요. 잠자고 햇빛을 쬐는 것 외에는 찰거머리처럼 집사 옆에 딱 붙어 있는 걸 좋아했어요. 집사가 잠을 자든, 밥을 먹든, 아니면 목욕을 하든 항상 따라다녔죠. 지금은 고양이 별의 수호천사가 되었어요.

To. 야후(雅虎)

먼저 '@총총jean'님의 신뢰와 배려에 감사드립니다. 웨이보에서 우연히 너를 알게 된
후, 결국 따뜻한 우리 집으로 데려왔어. 작년 초가을에 온 너를 처음 보고, 우리 강아지
제시카는 네가 너무 말라서 새로운 장난감인 줄 알았대. 호기심 넘치는 제시카가 착하
게도 통통한 혀를 내밀어 너를 핥아주었어. 그렇게 너는 생애 첫 목욕을 했지. 아주 호화
로운 침 목욕 말이야.

너는 너만의 침대와 밥그릇, 장난감이 생겼어. 그리고 얼마 지나지 않아 특별하고 귀여
운 '야후'라는 이름도 생겼어(웨이보의 '@리옹의 성'님이 오랫동안 간직해온 고양이 이
름을 너에게 보내준 것에 너무나 감사해). 마침내 너의 작은 세상이 완성되었고, 네가 찾
아온 우리 집에는 삶의 즐거움이 더해졌단다.

나는 처음으로 너에게 예방 접종을 해주러 병원에 가던 그날을 영원히 기억할 거야. 지
하철은 아주 붐비고 시끄러웠지만 내 품의 너는 새근새근 숨을 쉬며 잠들어 있었어. 그
때 나는 세상이 너무 고요하다고 느꼈단다.

사랑하는 야후야, 나는 그 순간부터 너를 사랑하기 시작했어. 그리고 영원히 함께하고
싶어졌지.

(너의 호기심과 총명함을 생각하면, 너는 분명히 내게 영원이 무엇이냐고 묻겠지. 그래
서 엄마가 미리 답을 생각해봤어 – 영원은 바로 고양이 타워의 가장 높은 층보다 한 층
더 높은 것이란다.)

From. 너를 사랑하는 '@멍청한 개 제시카'

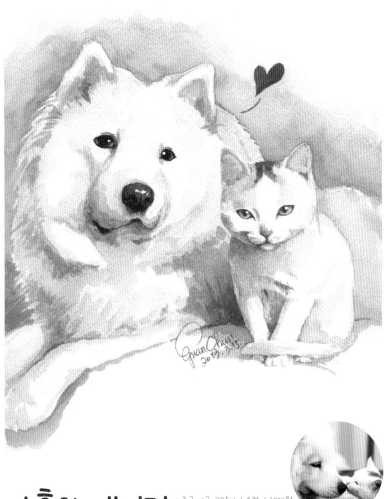

야후와 제시카

중국 시골 고양이 / 수컷 / 10개월
사모예드 / 암컷 / 5살

9개월 전 웨이보를 통해 집으로 데려왔어요. 지금은 사모예드 누나 제시카와 함께 행복하게 살고 있어요.

창작 수기

여러분 안녕하세요! 저는 관춘이에요. 일러스트레이터로 10년 넘게 일을 하고 있어요. 고양이를 키운 지도 10년이 넘었어요.

저는 제 고양이들을 사랑해요. 가족을 사랑하는 것처럼 고양이들도 아주 깊이 사랑하죠. 지난 몇 년 동안 고양이들은 항상 저와 함께했어요. 삶의 온갖 풍파를 함께 겪으며 제 인생에서 가장 소중한 10년을 함께했죠. 인생의 가장 밑바닥에 있을 때도 그들은 따뜻한 목소리로 제 귓가에 속삭였어요.

예전에는 가끔 우리 집 고양이들을 그렸는데, 작년에 갑자기 이상한 생각이 떠올라서 웨이보에서 이벤트를 하기로 했죠. 고양이 100마리의 초상화를 그리겠다는 계획이었어요. 개인적으로 아티스트로서, 재미있는 전시회를 한번 열어보기로 한 거였어요. 그런데 예상치 못하게 고양이 집사들로부터 폭발적인 지지를 받게 되었어요. 그러면서 예쁘고 귀여운 고양이와 그들을 사랑하는 집사들과 교류하게 되었어요. 그리고 고양이와 고양이 집사에 관한 여러 감동적인 스토리를 알게 되었죠(어떤 때는 너무 감동해서 저도 모르게 눈물이 흘렀어요).

그림을 그리면서 사람들이 수채화로 그린 고양이 초상화를 굉장히 좋아한다는 것을 알 수 있었어요. 수채화의 맑고 생동감 넘치며, 풍부한 색상 변화가 우리가 사랑하는 고양이를 표현하는 데 아주 적합하다고 생각하기 때문인가 봐요. 특히 고양이의 총명함과 귀여움, 장난기 많은 특징을 표현하기 딱 좋은 것 같아요.

그래서 저는 제가 알고 있는 수채화로 고양이를 그리는 방법과 경험을 어떻게 하면 여러 사람들과 공유할 수 있을까 생각했어요. 단지, 그림을 배우지 않은 친구들도 사랑이 넘치는 고양이 그림을 그릴 수 있게 되기를 바라는 마음이었어요. 더 많은 사람들이 다양한 품종의 고양이를 알게 되고 좋아하게 되기를 바라요.

다시 한번 여러분의 응원에 감사드립니다!

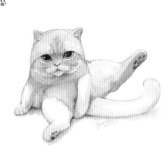

NO.1 하니

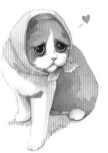

NO.2 미구리

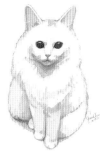

NO.3 장푸구이

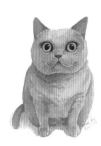

No.4 러예

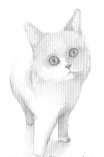

NO.5 다이마오

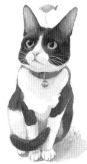

No.6 우주

NO.7 딩당

NO.8 처우번번

NO.9 Le

고양이에게 그려준 러브레터

수채화로 만나는 내 고양이

NO.18 시페이

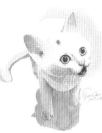

NO.19 펑샤오바오

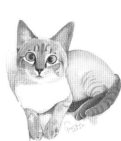

NO.20 디류류

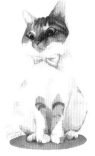

NO.21 스싼

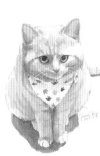

No.22 싼예

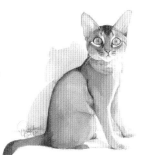

NO.23 나이탕

NO.24 거우과이

NO.25 샤오랑

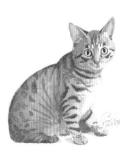

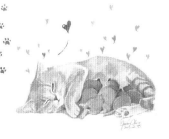

NO.34 샤오시

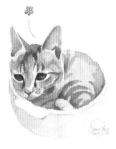

NO.35 왕샤오화

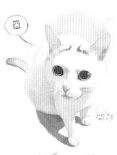

NO.36 샤오완쯔

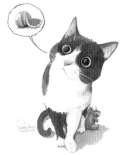

No.37 Holly

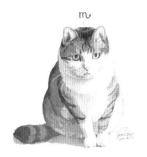

No.38 만터우완

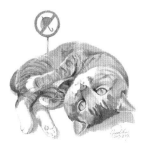

NO.39 니니

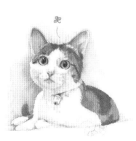

No.40 kit

NO.41 텐메이랑

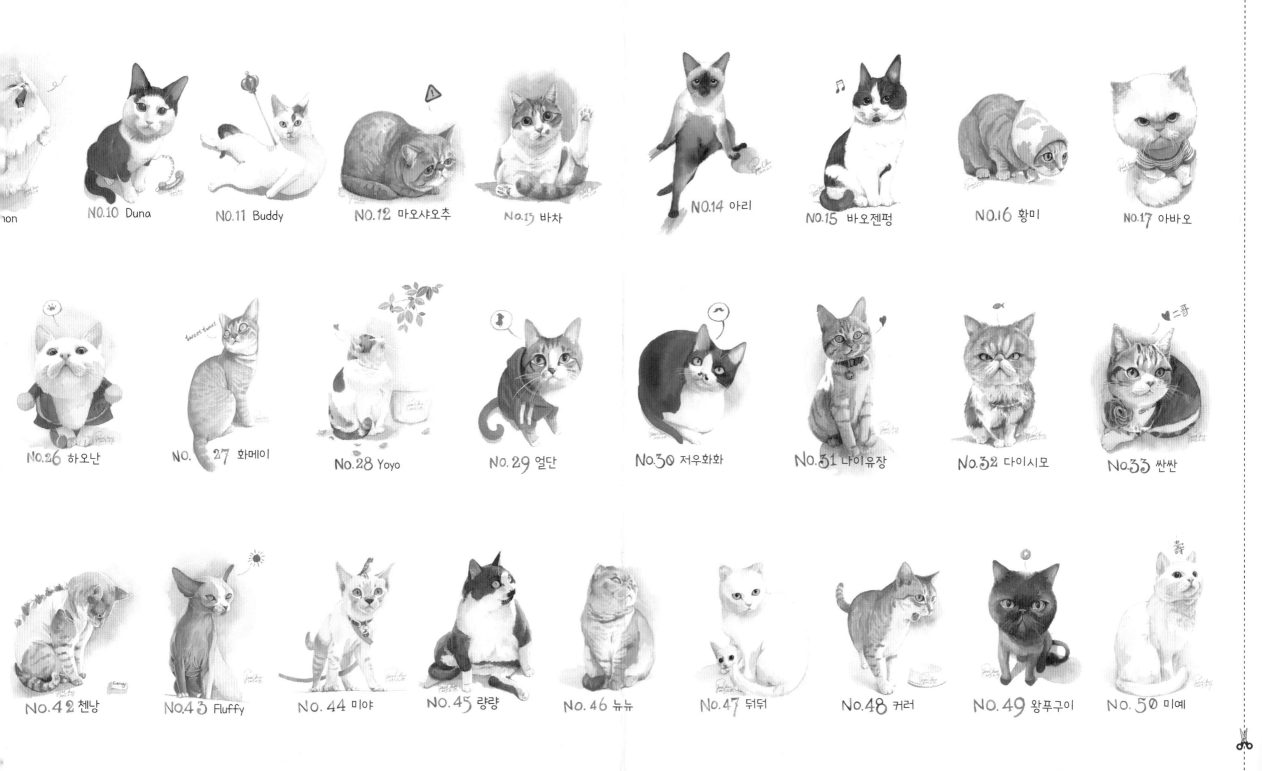

NO.10 Duna

NO.11 Buddy

NO.12 마오샤오추

No.13 바차

NO.14 아리

NO.15 바오젠펑

NO.16 황미

NO.17 아바오

NO.26 하오난

NO. 27 화메이

No.28 Yoyo

NO. 29 얼단

NO.30 저우화화

NO.31 나이유장

NO.32 다이시모

NO.33 싼싼

NO.42 첸낭

NO.43 Fluffy

NO. 44 미야

NO.45 량량

No. 46 뉴뉴

NO.47 둬둬

NO.48 커러

NO. 49 왕푸구이

NO. 50 미예